健 體 ・ 訓 練 ・ 比 賽

Dr. Achim Schmidt 著

朱雁飛 譯

單車運動全攻略

商務印書館

1

1. 引言

1.1 關於本書

您眼前的這本單車運動指南，內容不僅涵蓋休閒運動方面的相關知識，更為比賽的運動員們設計、提供各方面有效的參考資訊，且語言通俗易懂，對讀者並無科學知識的深度要求。

本書的章節安排，均由淺入深，環環相扣，尤其是從醫學的角度探討科學訓練的章節。因此，沒有相關知識背景的讀者，若是隨意抽出一個獨立的章節閱讀，可能會遇到理解上的困難。因此建議讀者先靜下心來，仔細閱讀有關單車運動基礎理論知識的章節，一步一步理解，才能夠有效掌握綜合全面的訓練方法和過程。

以上這些對本書的描述，聽上去很複雜，實際上大部分困難之處都已被大大簡化、扼要地概括。書的目的在於提供足夠的資訊和知識，使讀者可以成為自己的教練之餘，更能正確地判斷別人提供的指導是否正確。此外，將個人的經驗和本書提供的訊息結合，亦能發展出一套獨特的、適合自己個人風格的訓練。遺憾的是，有一些領域的問題無法在此書中盡述，只能蜻蜓點水，有興趣的讀者可以按參考書目的提示，進一步了解相關訊息，或者也可以參考《單車運動大全》。

秘密？！此處要告訴那些期待一打開書就能立即找到很多訓練方案和最新、最流行的訓練秘密的讀者的是：這樣的秘密不存在。單車比賽中的好成績都是由無數個別因素糅合在一起而成的，其

訓練帶來樂趣。

中很多因素在本書中都能找到。當然，好成績還離不開長期艱苦的訓練和一定的天賦。

舉個例子來說，很多單車運動員會以為，一定有一個特定的範圍，訓練時讓心率處在這個範圍內，就肯定可以保持出色的競技狀態、比賽得出好成績。只要了解到各個方面的特殊知識和確定性因素，配合各階段的相關訓練方法，那麼就必然會成功。與此類似的錯誤觀點還有關於"神奇食物"的臆想，以及過高地估計外界的物質作用對整體成績的影響。

感覺很重要：除了科學理論知識外，我們不能忘記自己身體的感覺，這才是決定競技狀態和訓練規劃的關鍵指標。當今社會，體育運動越來越被技術化、機械化，這與它原本的意義完全背道而馳——愉悅、調劑、健康、有效地提高生活質素，都離人們越來越遠，只剩下濃厚的商業氣息；至於體育的倫理問題，在受到興奮劑傳染的單車運動界，早就不堪一提了。其實不用藥物去刺激、折磨身體，也可以取得最好的成績，獲得成功。

是時候該好好思考一下，把運動只單純地看作運動，只有這樣，才能讓目前正面臨絕境的競技體育運動支撐下去，越過困境，向前發展。

1.2 踏單車作為休閒和健康運動

在過去幾年中，騎單車意外地受歡迎。由於其靈活性，單車數量
劇增，各地區錄下的單車交通比例也不斷提高，無論是賽車、旅
行車，還是健身單車、山地車，騎單車的人數達歷史最高點。其
中，山地車得到最多社會階層參與。而很多騎山地車的人也開始
騎賽車，各處的單車公路賽參賽人數都越來越多。單車運動作為
一項休閒運動，顯示出眾多的優越性，最終令生活質量提高。鑒
於目前各種文明病（如動脈硬化、肥胖症等）不斷增加，踏單車在
促進人類身體健康方面實在功不可沒，不光是運動本身，還有帶
來的生活調節。換句話説，運動往往會帶來意識的轉變，引導人

全民單車公路賽越來越受歡迎。

們走向健康的生活方式，結束因嚴重缺乏運動、錯誤飲食、煙酒等等而造成的身體負荷，或者至少將負荷降至合理水平。所有這些，連同在戶外與大自然的親密接觸，都令踏單車越來越成為一種健康舒適的享受。

對於很多休閒運動者來説，在戶外踏單車已不僅僅是一項個人運動，也是交朋會友的上佳選擇，例如各種鍛煉小組、單車聚會或是協會，就為建立新聯繫、培養舊感情提供了很好的機會。

同樣對很多人來説，在這個紛繁忙碌的世界，踏單車還為他們提供了另一種美好的享受：暫時切斷電源，獨自一人，遠離所有的壓力與責任。如果説在工作和家庭生活中很難有獨自一人的機會，那麼只要騎上單車，隨時都可以享受一個人的時光。這也表明，單車運動給人們帶來的不僅是身體的健康，同時也提高了心靈的愉悦度，使人們與生活中的問題隔開一段距離。

另外，騎單車去度假也受到越來越多人的青睞。開車度假，你只能像坐在電視機前的觀眾一樣，看着身旁的美景匆匆而過；而騎單車度假，你便能與自然融為一體，何等幸福？

1.3 踏單車作為競技運動

在上一節"踏單車作為休閒和健康運動"中提到的優點，對於競技運動同樣適用。不同的是，成績和競爭理念在休閒運動中是次要的，而在比賽中卻佔據着決定性的地位。

賽車手們必須承受極度艱苦的訓練，在比賽過程中還必須忍受各種身體的鍛煉。先撇開一些極限耐力運動不說（如"超級鐵人三項"、"100 公里長跑"等），公路單車賽可以算得上是最挑戰耐力的運動了，它不是在一天之內進行的比賽，而是長期的比賽，例如"環法單車賽"，整整三個星期，將人的承受力推至極限。在單車賽中，人類的體能展現出的適應能力和耐力簡直驚為天人（詳見第二章）。

然而作為競技運動的一種，單車運動正深陷業內早就廣為人知的興奮劑危機，可是就像一個舊病復發的酒鬼一樣，他們還是興致勃勃地繼續酗酒，於是逐漸陷入抑鬱，越陷越深，而且這抑鬱的狀態也不僅限於職業選手圈內。

單車運動協會在尋找接班人的過程中遇到越來越多的麻煩，他們很難找到那些有決心在沒有榜樣、或者榜樣是有問題的人的情況下，去從事這項體育運動的年輕人，其後果便是新生代力量在最開始的階段就大大縮水。很多投資者們也拒絕再投資於單車比賽，轉而投向其他項目。目前還沒有人知道該怎樣做才能把這項運動從這個惡性循環中拉出來，卻總還有為數不少的頂尖運動員還在服食藥物，殊不知，這整個運動已經被他們幾乎推到了懸崖邊緣。

值得慶幸的是，也有幾個協會指出，很多兒童和青少年還是一如既往地喜愛踏單車。於是他們發展出一些創新的理念，把所在地區的年輕男女運動員吸引到這項運動上來。只有當這些全新的胚芽不斷繁殖生長起來，單車運動才有可能進入良性的可持續發展。

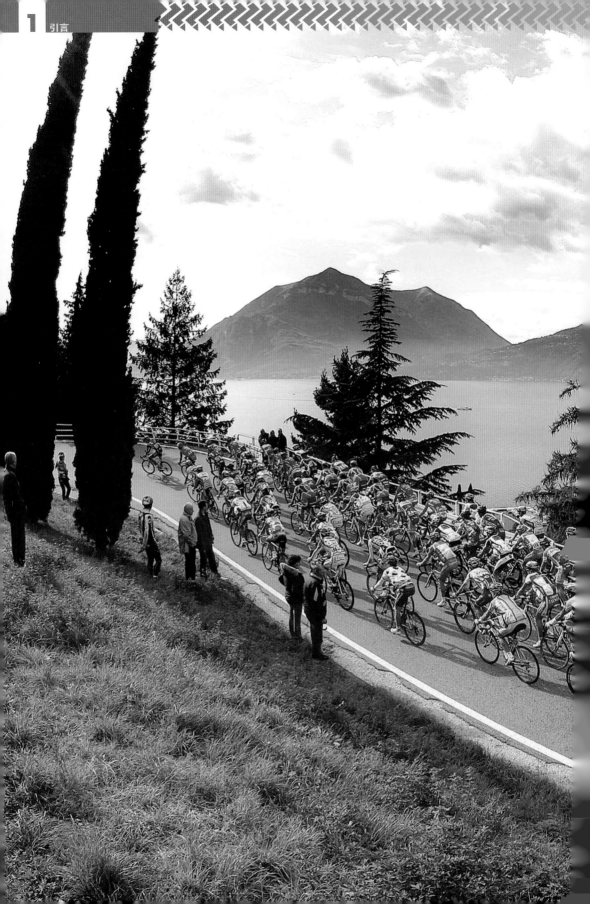

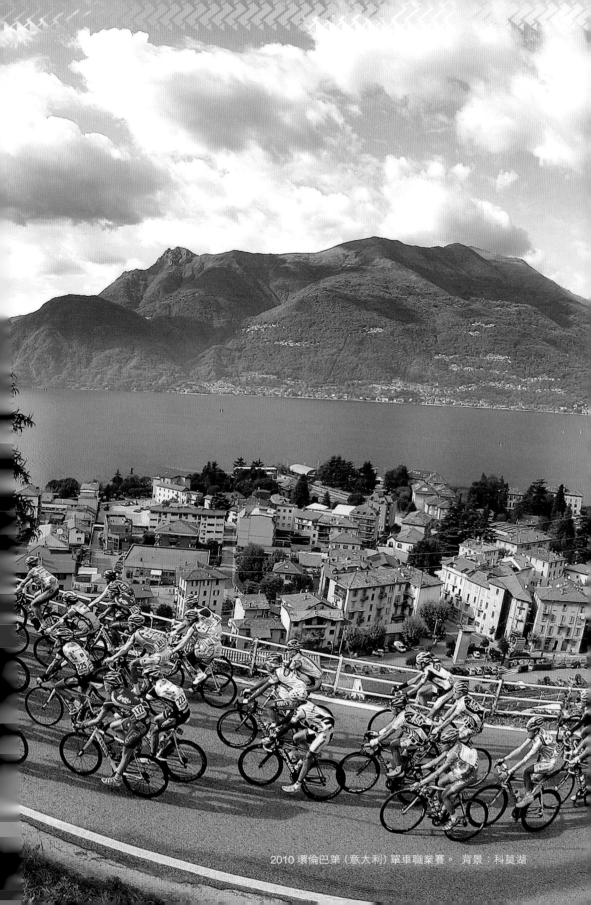

2010 環倫巴第（意大利）單車職業賽。 背景：科莫湖

2

2. 單車運動的解剖和生理基礎

2.1 解剖生理學基礎

這一章要介紹的是人體構造，以及各部位在單車運動中的功能。從肌肉收縮到消化過程，全都簡化陳述，以便理解。只有了解了自己的身體構造和運作，才能真正掌握訓練過程，理解和判斷訓練內容的意義所在。

運動系統　讓我們從運動系統開始，講一講肌肉、骨骼和關節的運作。身體的運動系統能順利運作究竟有多重要？人們總要等到扭傷、瘀傷，甚至撕裂或骨折後，疼痛難忍到動彈不得才知道。哪怕是小小的肌肉酸痛，都會大大限制運動員的活動。

肌肉系統　人體六百多塊肌肉，一般佔男性體重的 40%，女性的 25%。在休息的狀態下，它們的能量代謝佔人體總能量代謝的 20%，高強度運轉時（如競技體育中）則高達 90%。

肌肉就像內燃機，具有將化學能量（養分）轉化成機械能量（張力）的功能。一塊肌肉或一組肌肉不會單獨運作，而是和 "對手" 相互依存。

舉個例子：腿部有伸肌（好比參賽一方）和屈肌（好比競爭對手），它們的相互作用形成以下兩種肌肉運作的基本模式：
a) 靜力學模式
b) 動力學模式

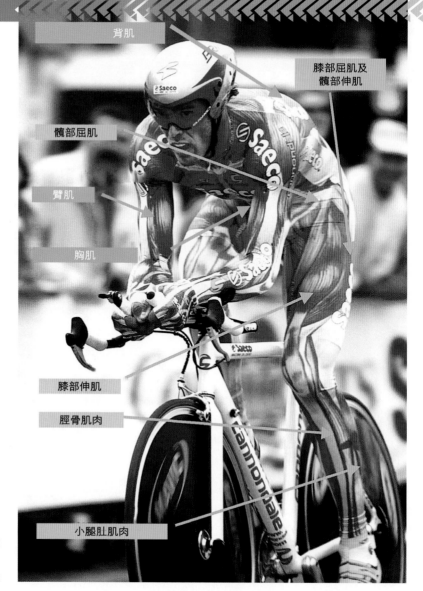

背肌

膝部屈肌及
髖部伸肌

髖部屈肌

臂肌

胸肌

膝部伸肌

脛骨肌肉

小腿肚肌肉

橙色：
動力學肌肉組織

綠色：
靜力學肌肉組織

靜力學模式指靜止不動的模式，具體到單車選手身上，就是指完成支撐任務的肌肉的運作模式。比如人坐在單車上，手臂、頸部和背部的肌肉組織固定住頭部和上身，因此主要是靜止工作的；而踩腳踏的過程則是動力學的模式，更確切地說，是動態的肌肉收縮運動，也就是說，肌肉拉緊（收縮）時，這些肌肉會真的變短，承受負荷。

與此相反的是偏心受壓（肌肉鬆弛）的過程。比如從牆上跳下來，落地的時候就會出現偏心受壓，腿部的伸肌會逐漸鬆弛，雖然會受到阻力，但最終結果仍是肌肉伸展（變長）。跑步的時候，在壓

力（要承接住體重）的作用下，腿部的伸肌會因為偏心受壓而大幅拉伸。若肌肉不能適應這樣的拉伸，便會出現微細的肌肉損傷，俗稱肌肉酸痛，"鐵人三項"中則不會出現，因為伸肌在有規律的奔跑過程中已經適應了偏心受壓。

單車運動中最重要的是股四頭肌，即大腿前側的一組伸肌，共四塊，根據受壓情況不同而呈現不同的外形，公路賽選手的腿多是結實修長型。提腳踏時，屈肌就會發揮作用。提踩腳踏的過程由小腿的肌肉組織協助完成：踩腳踏時（肌肉既收縮又伸展），小腿肚會協同作用，脛部的肌肉只在提腳踏時起作用，幫助固定足部（參見章節 8.2 "滿踏"）。

骨骼 人體的骨骼是依據*輕質結構原則*構建的，結實堅固的外層包裹住海綿狀的內層。儘管骨骼看上去很堅硬、不靈活，實際卻是有彈性的，能承受驚人的拉、壓、彎、扭。單車運動是一項"愛護骨骼和關節"的運動，它不像跑步那樣，會有猛烈的撞擊和擠壓。

關節 骨骼和骨骼兩端被軟骨包圍的部分共同形成關節。一個關節通常由兩塊或三塊（比較少見）骨骼，通過肌肉、肌腱、腱鞘和韌帶連接在一起組成，相關節骨的接觸面叫做關節面。骨端包裹的軟骨

公路賽車手脂肪少、皮膚薄。

組織是一種光滑有彈性的物質，它的壽命之長目前還沒有技術能
達到。

關節骨面的四周包裹着一層使關節腔（即關節骨之間的空隙）密閉
的膜，構成雙層的關節囊。它一方面支撐關節，另一方面分泌滑
液。對於單車選手來說，膝關節是非常重要的一個關節，踩踏的
彎轉全靠它。髖關節也很重要，是它支撐大腿骨的持續運動。

相對而言，足部關節的運動量就比較小，而其他部位的關節，只
會在更換坐姿或搖擺時才有明顯活動。因為沒有大的撞擊，單車
運動中，軟骨損傷的危險係數也就比較低。

心臟血液
循環系統　人體的耐力主要受心臟血液循環系統的影響。在好像單車這樣的
耐力運動項目中，這個系統會展現出驚人的適應能力。

心臟　心臟舒張時，來自各級靜脈的血，經上下腔靜脈流入右心房，穿
過心瓣到達左心室。心臟收縮時，血液由右心室出發，注入肺動
脈，在肺部完成氧氣交換後，這些富含氧氣的血液經肺靜脈流出，
匯入左心房。以上描述的血液循環被稱作"小循環"（肺循環）。左
心房的血液會通過心瓣注入左心室，然後經心臟收縮（心跳）進入

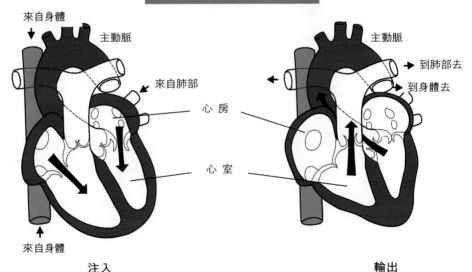

心臟解剖圖及血液循環

來自身體　主動脈　　　　　　　　主動脈

來自肺部　　　　　　　　　　　　到肺部去
　　　　　　　　　　　　　　　　到身體去

心房

心室

來自身體

注入　　　　　　　　　　　　　　輸出

主動脈，由主動脈通過身體各處的毛細血管網將血液送到各個器官和組織。從而完成"大循環"（身體循環）。心瓣的活動就像閥門，會阻擋血液倒流。心臟收縮時，血液流出心臟；心臟舒張時，血液又回到心臟，把它充滿。

心臟跳動的快慢是受一套複雜的規律系統控制的。承受的壓力越大，心臟就跳得越快，最高次數可達每分鐘 220 減去年齡。心臟的跳動是一個自然過程，不受人的意志左右。它的起搏組織是位於兩個心房間一個卵圓形的柱體，叫做"竇房結"，有規律的跳動就從這裏開始，傳到心臟的其他部位。

一顆普通的（未經訓練過的）心臟約重 250 到 300 克，每分鐘約跳 70 下，一天大概 10 萬次，穿過整個身體的總血量達 7,000 到 8,000 升。

血液循環系統圖

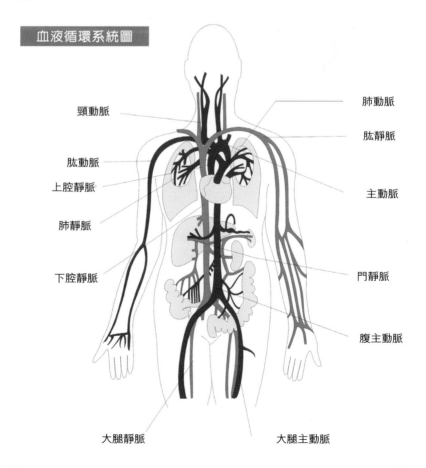

頸動脈

肱動脈

上腔靜脈

肺靜脈

下腔靜脈

肺動脈

肱靜脈

主動脈

門靜脈

腹主動脈

大腿靜脈

大腿主動脈

全身的動脈和毛細血管,把富含氧氣的血液輸送到身體各部。肌肉組織中的動脈和毛細血管,在不運動時會明顯變窄,這是為了防止不必要的血液流過肌肉,此時的血液主要供應胃、腸、肝、腎和腦部;運動時,消化系統的血流量則會相應減少。運動時所需要的血液量大大上升,這部分血液則由心臟的加速跳動來保證。

動脈血管、毛細血管以及發生物質交換(氧氣和二氧化碳交換,養分與代謝產物交換)的地方,都連接着細靜脈,物質交換完畢後,血液從細靜脈流到較粗的靜脈,最後經上下腔靜脈回到心臟。

和動脈不同,靜脈不能為了改變血液的去向而變窄;但它裏面有閥門一樣的瓣膜,在強壓下,保證血液流回心臟,防止逆流。

呼吸系統 肺是用來進行外呼吸的器官,一左一右。肺部少氧多二氧化碳的靜脈血,透過極薄的毛細血管壁進入肺泡,在那裏把二氧化碳換成氧氣。整個"氣體交換"的過程,大約只有 0.3 秒。不運動的時候,主要在肌肉組織橫膈膜的幫助下,肺在吸氣時會舒張,空氣通過氣管、支氣管進入肺泡,在那裏完成氣體交換後,二氧化碳隨呼氣排出。肺的彈性很強,它的運作方式類似於氣球,充氣時緊張、主動,排氣時放鬆、被動。負荷加大時,比如呼吸加倍時(例如騎單車時),除了上述的橫膈膜以外,胸部也會輔助呼吸。一系列幫助呼吸的肌肉組織,既加強吸氣又加強呼氣,其能量需求隨之提高到人體總能量需求的 10%。對呼吸肌進行特殊的訓練,可以提高它們的工作效率,降低氧氣和能量消耗。安靜狀態下,每呼吸一次,氣體總量約為 0.5 升,每分鐘約 15 次,即 7.5升。受過訓練的單車選手在高負荷狀態下,每分鐘吸入和呼出的氣體量可以超過 190 升。

人的肺活量(一次最大吸氣後再盡最大能力所呼出的氣體量)因年齡、性別和身高的不同而不同,一般在 3 至 7 升,具有極致耐力的單車選手們的肺活量則遠遠超出這個水平。與歐洲選手相比,非洲的田徑健將們雖然肺小,身材也矮小,但大多還是跑得比較快。

肺部與外界環境的氣體交換，前文已提到，稱作"外呼吸"；細胞內的代謝，稱作"內呼吸"。

器官系統
神經系統

人體內部的全部運作和我們的行為，都由神經系統指揮，有些是有意識的，有些是無意識的。神經系統和感觀器官、效應器官一起，進行訊息的接收、加工傳遞和施用，從而實現與外界的聯繫。神經系統由很多億個喪失了分裂功能的神經元（神經細胞）組成。按照空間位置和解剖學，分成中樞神經系統（腦神經和脊髓）和周圍神經系統（連接感觀與效應器官的神經）；按照功能可分為隨意神經系統（動物神經）和自主神經（植物神經）系統。

動物神經系統負責將意識下達的命令傳到相應的效應器官，大多為肌肉，以產生所需的運動。大腦中包含兩個區域，一個運動區，一個感應區；小腦在運動中則負責協調、平衡（比如在單車上的平衡）。如果説腦部是神經系統的中央控制台，那麼脊髓一方面可看作是電纜，在脊椎的支持下，脊髓中的神經把訊息傳遞給效應器官，又把效應器官的訊息傳遞回來。另一方面，與大腦相似，它是各下級活動的中央控制台，比如控制反射。

騎單車的過程中，踩腳踏的行為就是由動物神經系統控制的，雖然踩踏和保持平衡似乎是自動的，不需要特別的關注也能完成。

植物神經控制所有的無意識活動，由兩個功能完全不同的下級系統組成。副交感神經負責平靜狀態時所有的身體活動（如消化、再生等），主要分佈在神經節內（一種神經結構）。而交感神經則主管運動時的生理需要，提高與運動有關的各器官和系統的工作效率。

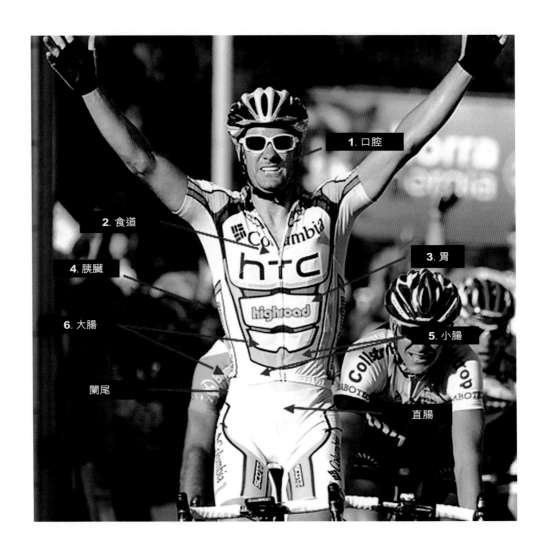

1. 口腔
2. 食道
3. 胃
4. 胰臟
5. 小腸
6. 大腸
闌尾
直腸

消化系統　　以下我們將以麥片棒從攝取到排出的過程為例，形象地展示消化
系統的運作。給出的時間僅供參考，具體情況因人而異。

15:30：　　參加測試的單車手開始進行 3-4 小時的訓練，他的上一餐已經是 3 個多
小時以前的事，所剩無幾了。

17:00：　　車手行駛 40 公里之後，食用一根麥片棒。通過牙齒的機械運動，麥片
棒變小，和唾液混合在一起，變成粥狀。**1** 口腔中，唾液中的酶已經開
始分解複雜的碳水化合物。

17:01： 麥片粥通過食道進入胃。長達 30cm 的食道不停收縮，加速粥狀物的運輸。**2**

17:02： 到達胃中，刺激鹽酸和酶的產生，它們以胃液的形式開始對麥片粥進行化學加工。**3** 人體每天大約會生產 1.5 至 2 升胃液。在這裏，只有脂肪和蛋白質會被酶加工，碳水化合物不會被進一步分解。鹽酸的作用在於細化粗糙的麥片粥。

17:03： 粥狀物被分泌出的水分稀釋，加上胃壁的蠕動，就像一個水泥攪拌機，把稀釋後的粥狀物充分攪拌。在高速的運動過程中，身體無法為消化貢獻能量，因此消化過程被推遲到相對平靜的階段。

17:09： 胃繼續像攪拌機一樣工作，慢慢地，脂肪從粥狀物中分離出來，停在它的表面，而碳水化合物則沉積於胃的底部。

17:25： 在離開胃部前，粥狀物還需要繼續液化幾分鐘。如果換成碳酸飲料，此時已經到達腸道。

17:40： 終於，在出現低血糖前，胃打開了它底部的肌肉門，把粥狀物一點一點地送往十二指腸。**4** 此時，胰臟分泌出各種用於消化碳水化合物、分解蛋白質和脂肪的酶，通過導管進入十二指腸；同時，膽也分泌出消化脂肪的膽汁（膽酸），進入十二指腸，共同進行消化作用。

17:43： 十二指腸有規律地蠕動，把粥狀物推入下一站——小腸。**5** 此時，麥片棒中的碳水化合物已經徹底分解成葡萄糖，被腸壁上凸起的絨毛吸收，通過門靜脈系統向肝臟的方向運輸。部分脂肪已經被分解成游離的脂肪酸和甘油，蛋白質也變成了氨基酸。吸收過程逐漸開始。

17:46： 麥片粥在小腸裏繼續前進。小腸的前三分之一段主要吸收葡萄糖，被吸收的葡萄糖通過門靜脈進入肝臟。在肝臟中，葡萄糖分子形成糖原。一部分糖原被肝臟保留（約 100-130 克），剩餘部分進入肌肉組織，或被儲存，或即刻燃燒。另外，氨基酸、脂肪酸、維他命 A、B、C、E、K 和礦物質，也都被小腸吸收進血液中。

18:30： 殘餘的麥片棒還停留在小腸中。

19:00： 訓練結束。葡萄糖幾乎已經全部吸收，蛋白質也被部分吸收。脂肪的消化和吸收還需要一段時間。

19:30：	用晚餐，以上程序從頭開始重複。麥片棒中的氨基酸現在已經到達肝臟，重新組成蛋白質——所謂的血漿蛋白，被送往血液。多餘的蛋白質（比如攝入的卡路里過高又或食物短缺時）會被燃燒，或者變成脂肪儲存起來（見第 5 章）。
22:30：	麥片棒殘餘現在離開小腸，向大腸前進。**6** 至此，麥片粥中的 80-90% 的營養物質都已被吸收。大腸中要完成的最主要任務是，回收之前用於消化的水分，因此大腸中的物質越來越稠，水分越來越少，越變越硬。在開始的一段，還有部分礦物質和剩餘營養物被吸收。
第二天早上：	殘餘的麥片棒以糞便的形式離開身體。含脂肪量高的食物需要的消化時間會多出 10 個小時左右。

不是總有時間吃東西。

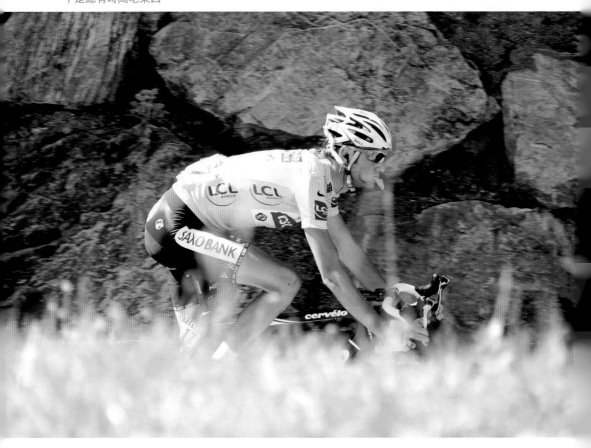

腎臟 腎臟是血液過濾器和排泄器官，對人體至關重要。在單車運動中，更是承擔着巨大的工作量。運動所需消耗的卡路里量上升，它的過濾功能也會隨之增強。鹽、蛋白質代謝物、水，還有一些外來的物質，都會在腎臟的作用下離開血液，之後離開身體。每天有 1,500 升血液流經腎臟，約過濾出 150 升原尿，這些原尿最終濃縮成 1.5 升尿液排出體外。

血液 血液是人類的生命之液。人體 5 至 6 升的總血量，55% 是血漿（液體），45% 是各種血細胞。通過像單車這樣的耐力訓練，血量會上升 15% 左右。以下是血液的主要功能：

· 運輸（氧氣、二氧化碳、養分、代謝物、荷爾蒙）

· 傳導和分配熱量

· 凝血

· 免疫

一些關於血液的有趣的數字：一毫升血液，幾乎看不見的量，含有 450 到 500 萬紅血球——一個讓人難以置信的數字，還有 5,000 到 8,000 有免疫功能的白血球。100 毫升血液中，約含 7 克蛋白質。紅血球是血液中氧氣和二氧化碳的搬運工。

2.2 運動生理學

訓練對心臟、血液循環及肌肉組織的影響

接下來要介紹的是在耐力訓練（單車運動）過程中，心臟、血液循環以及肌肉組織會產生的變化。像"運動員心臟"、"平靜狀態下的脈搏"和"最大攝氧量"一類的概念，會用通俗易懂的方式闡述。

兩個適應階段

身體的適應過程分為兩個階段：第一階段，訓練量少、強度小的階段，比如大眾健康運動中，只會出現功能性適應，指肌肉中的新陳代謝加速、心臟血液循環系統的運行經濟化。所謂"經濟化"是指降低血液循環的推動力，也就是說，平靜與負荷狀態下心率都稍降低。第二個適應階段叫做規模適應，意思是在此過程中，器官的大小會發生改變。

大型發動機

經過長年有規律的耐力訓練，心臟會逐漸適應，其結果是發展成所謂的"運動員心臟"。

運動員心臟的特點在於比普通的心臟體積大、心率較低。產生這種效果的原因主要是肌肉組織中的新陳代謝加強，所需的氧氣和營養物質只能通過提高血液循環的量來滿足，心臟的功率因而增強。

未經訓練過的心臟重約 300 克，而一個耐力運動員的心臟可達 500 克。重量增加，容量也相應增加。男性心臟的容量能從原來的 800 毫升上升到 1,200，女性從 500 到 900。少數人還可能達到 1,200。事實證明，最大的運動員心臟是公路單車手的心臟，這是長期極限耐力訓練的結果。因為體積的增大，心臟每跳動一次，推入主動脈的血量也隨之增大（普通人 80 毫升，受過訓練的人可達 150 毫升）。對於等量的活動，身體並不需要更多的血液，因此心臟可以降低跳動的頻率。我們把每分鐘從心臟左半部射出的血量叫做心臟每分鐘射血量（心率 × 一次跳動的射血量，比如平靜狀態下為 70×80 毫升 = 5.6 升 / 分鐘）。運動員的每分鐘射血量大大高於普通人，這樣才能滿足肌肉組織在單位時間內更大的血量需求。

較低的轉數　長年的耐力訓練只會使最高心率稍稍降低，這樣才能使心臟每次跳動的最大射血量和最大分鐘射血量上升。未受訓的人在最高負荷下，心臟每分鐘射血量大約 20 升，而受過耐力訓練的人可達 30 升以上。

運動員心臟的一個明顯標誌是，心率從普通人的每分鐘 60 到 70 下，降到 40 至 50。高強度的職業運動領域和頂尖運動員的心率，在非運動狀態下，常常低於 40 甚至 30。進行大眾健康運動的人，平靜狀態下心率下降至 50、60，多數並非是心臟長大的原因，而是如前文所説，是植物神經系統在起調節作用，讓心臟平靜下來。單車選手們退役之後，絕對不能完全停止訓練，否則就有可能引發心臟的壓力戒斷症候群，隨時可能變得很危險。

運動員心臟
的優勢

- 更高的效率

- 同等的功效可在較低的心率下完成

- 平靜狀態和運動狀態心率都較低，從而保護心臟（可與轉速較低的馬達相比）

- 血液循環效率更高

- 在培養運動員心臟的過程中，機體內還會出現其他有益的調節過程。

最大攝氧量　在單車運動中，最大攝氧量（VO₂ max）是一項很重要的生理值，它被看作是運動員耐力的決定性指標。

最大攝氧量是指，在人體（如單車運動員）進行最大強度的運動時，機體能通過肺部攝入血液的氧氣含量——非空氣量。它可通過一個能力診斷實驗來被準確測定，利用單車測功計來完成（見第 4 章）。未受訓者的平均值在每分鐘 3 升氧氣左右，經過相關的訓練可達 5 到 6 升。

VO2 max 與訓練狀態、年齡、性別以及運動員的體重有關,比如
要達到同等的功率,身高較高的運動員的最大攝氧量要大於較矮
的運動員,因為他們需要帶動相對較重的身體。基於這個原因,
人們通常根據體重來計算最大攝氧量,以此得出更準確的能力測
量結果,或對更多的運動員進行比較。按體重計的最大攝氧量,
或稱相對最大攝氧量,指的是每公斤體重每分鐘攝入的氧氣含
量。職業選手每公斤體重每分鐘可攝入氧氣 80 到 90 毫升, 20、
30 歲的普通人只有 40 到 45 毫升。普通男性的最大攝氧量每年下
降 1%,而女性只下降 0.8%。然而大多數非運動員不了解的是,
騎單車可以使最大攝氧量保持不變,甚至可以把逐年下降扭轉成
上升,因此一個 70 歲受過訓練的人,能達到的 VO2 max 的量,
可與一個 30 歲的普通人相同。除了年齡、體重和性別以外, VO2
max 還受以下因素的影響:

- 血液循環的運輸能力(HMV:心臟每分鐘射血量)

- 血液的輸氧能力(血紅蛋白)

- 呼吸作用與肺中的氣體交換

- 肌肉的血液供給(毛細現象)

- 肌肉中的新陳代謝(肌肉酶的含量)

肌肉組織　通過訓練,人的肌肉量可以翻兩倍甚至三倍。人的肌肉主要有兩
種類型的纖維:慢肌纖維(類型一)和快肌纖維(類型二),還有一
種介於兩者之間的類型(中間纖維),具有變成快肌纖維的能力。
慢肌纖維,即所謂的紅肌纖維,是耐力纖維,除場地競速賽選手
以外,其他單車選手身上絕大多數(70-90%,頂尖級別的運動員
甚至達 95%)都是這種纖維;快肌纖維或稱白肌纖維,較粗,容易
疲乏,速度和力量型運動員身上比較多見,可達 80%,與耐力運
動員幾乎完全相反。普通人依體型不同,兩種纖維的比例各不相
同,但都可以通過訓練發生極致的改變。至於中間纖維是如何轉
變成快肌纖維的,或者也有可能發生反向變化,這些至今未有完

整的解釋；唯一可以斷定的是，壓力的類型（如耐力或重力）可以引起變化。最新的研究試驗證明，變成彈力纖維（快肌纖維）比變成耐力纖維（慢肌纖維）明顯容易得多。由於目前對於是否能發生反向轉變還沒有明確的解釋，所以我們只能猜測，世界級的耐力運動員，慢肌纖維天生佔了很高的比例。

然而，高水平的耐力比競速賽中的能力更容易通過訓練達到，只有極少數的公路賽選手兩方面的能力都很強，比如艾里‧紮貝（Erik Zabel）。

紅色的肌纖維通常較細，被很多毛細血管包圍，有利於長時間的新陳代謝，但是公路賽車手們不可以把增加紅肌纖維的量作為訓練目的（參見"力量訓練"一節），因為增加的肌肉需要消耗額外的氧氣。

耐力訓練可以優化肌肉組織的毛細化（每單位肌肉纖維的毛細血管含量）過程，意思是肌肉纖維和血液之間的物質和氣體交換的面積擴大，新陳代謝的速度加快，效率提高。

新陳代謝　肌肉供給能量的方式有三種，此處為了讓讀者更容易看懂，特分開來解釋，實際上它們就像齒輪一樣，環環相扣，平滑地從一種過渡到另一種。這三種方式分別為**有氧能量供給**和**無氧能量供給**，其中無氧能量供給又可分為*無氧有乳酸鹽*和*無氧無乳酸鹽*兩種。

有氧能量
供給　**有氧能量供給**是指能量在有氧氣供應的情況下釋放，這是單車運動中最重要的代謝途徑，因為這種方式可以長時間運行，釋放出的能量也較多，並且在無氧代謝能量釋殆盡時，可以進行補給和再生。有氧代謝中，脂肪會被燃燒，碳水化合物會被氧化。

用來燃燒的一個很重要的物質是葡萄糖，一種簡單的碳水化合物，化學式 $C_6H_{12}O_6$。它是複雜的碳水化合物分解出的產物（見第 5 章）。簡單來說，葡萄糖和氧氣結合在一起會變成二氧化碳

（通過肺的呼吸排出體外）和水，在這個過程中會釋放出相當大的能量，以三磷酸腺苷（ATP）的形式存在。三磷酸腺苷是細胞直接的能量儲存器，由它觸發肌肉收縮，因而是肌肉活動的推進器。葡萄糖變成 ATP 的具體過程實在太複雜，此處不再贅述。

蒸汽機　能量供應的過程，簡化一點，可與蒸汽機的工作方式作比喻：

蒸汽機用水作為燃料（人體用脂肪和葡萄糖），可調節大小的火好比代謝途徑。由水變成的蒸汽好比 ATP。蒸汽機用蒸汽推動某物，細胞則用 ATP。與人體的 ATP 儲存量一樣，機器（鍋爐）中的蒸汽儲量也是有限的，必須不斷重新製造。

最終獲得有氧代謝能量的地方是肌肉纖維中的*線粒體*，俗稱細胞裏的*發電站*。燃料葡萄糖，要麼來自血液中的物質分解，要麼來自細胞中的糖原（糖原即葡萄糖的儲存形式），然後被運到線粒體投入使用。

能量大戶：脂肪　除了碳水化合物以外，脂肪也會通過有氧方式燃燒。脂肪由脂肪酸構成，在某個特定的位置，脂肪酸會通過新陳代謝混進碳水化合物中，和碳水化合物一起燃燒。因此，只有當碳水化合物燃燒的時候，人體才能用到脂肪燃燒產生的能量。脂肪的缺點是，只能在運動強度較小的情況下起作用，因為要使脂肪燃燒，需要大量的氧氣。

當然，儲存的能量值，確切地説，脂肪燃燒產生的能量值，是碳水化合物的兩倍多：每克 9.3 比 4.1 卡路里。

糖原的儲存量極其有限，大約兩小時的高強度運動就會用盡糖原的儲備，因此，單車運動員必須訓練脂肪代謝，才不致損傷糖原。普通人運動所需的能量大約 40% 來自脂肪代謝，而長期訓練的單車手可達到 60% 及以上。隨着耐力訓練的加強，依靠脂肪代謝提供能量的比例也會相應增加，那些珍貴的糖原就能得到保存，為比賽的關鍵時刻、高強度階段做準備。經過長期耐力訓練的單車手們，肌肉細胞中儲存的脂肪可以達到普通人的 2 至 3 倍。

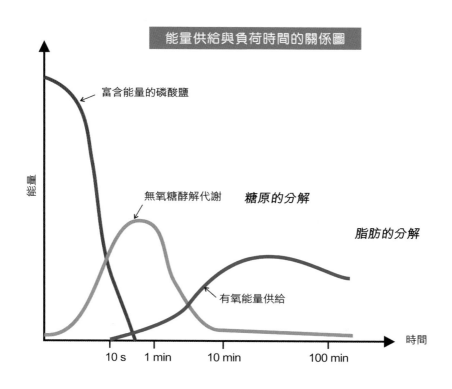

能量供給與負荷時間的關係圖

富含能量的磷酸鹽

能量

無氧糖酵解代謝

糖原的分解

脂肪的分解

有氧能量供給

時間

10 s 1 min 10 min 100 min

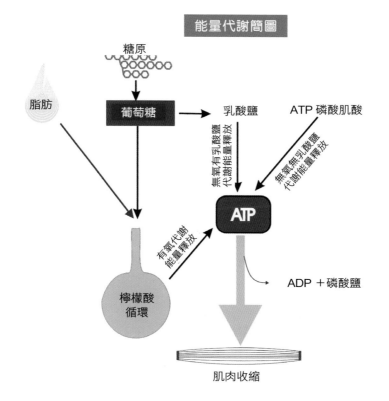

能量代謝簡圖

糖原

脂肪

葡萄糖 → 乳酸鹽 ATP 磷酸肌酸

無氧有乳酸鹽代謝能量釋放

無氧無乳酸鹽代謝能量釋放

有氧代謝能量釋放

檸檬酸循環

ATP

ADP ＋磷酸鹽

肌肉收縮

**糖原：有限
的儲存器**

如果持續運動的時間不是很長，肌肉細胞的壓力相應減少，就主
要由糖原提供能量。肌肉組織和肝臟中大約儲存了 400 到 500 克
糖原，絕大部分在肌肉中。肌肉中的糖原含量對單車選手的成績
有很大的影響。賽完之後，糖原清倉了，必須重新補充。最佳的
飲食狀態下，糖原的補充需要 24 到 48 小時（參見第 5 章）。耐力
訓練還可以使肌纖維的新陳代謝得到切實的改善：線粒體中的含
酶量提高，燃料基礎（葡萄糖、脂肪酸）濃度更高，時刻準備分解。

另外，單位肌纖維中的線粒體數量也會增加，毛細化現象（單位肌
纖維的毛細血管含量）加強，便於為能量釋放提供更多氧氣。以
上這些參數都說明，受過訓練的人，有氧代謝的進行更快更有效。

無氧能量釋放

無氧有乳酸鹽的能量釋放

這個代謝過程是指能量釋放沒有氧氣的參與，但會產生乳酸鹽，
所以稱為*無氧有乳酸鹽*。乳酸鹽是一種讓肌肉過酸的物質，會導
致用力邁步時雙腿疼痛，最終不得不停止運動。因此，肌肉只會
在有氧代謝釋放出的能量不夠用時才會採用這種方式。

細胞中，葡萄糖在缺氧的情況下就會不斷分解成乳酸，直到酸度
過高，"糖酵解酶"（負責分解糖分）的作用被阻礙至停為止。在這
種葡萄糖分解的過程中，能量同樣以 ATP 的形式釋放出來。讓人
吃驚的是，雖然葡萄糖分子無氧分解所釋放出的能量只有有氧代
謝過程的 5%，有乳酸鹽的情況下甚至還會阻礙代謝過程，但是這
種方式單位時間釋放出的能量卻相當大。理論上，成群的葡萄糖
分子會同時分解，瞬間（40 到 60 秒）產生巨大的能量，提高運動
能力。

比賽剛開始時，肌肉剛開始負荷，有氧能量釋放未到最佳狀態，
尤其是在選手未做足熱身的情況下。此時由於缺氧，不足的能量
會由無氧有乳酸鹽的代謝方式來補足，產生的乳酸鹽叫做*啟動乳
酸鹽*，它們會在隨後趕上的有氧代謝中燃燒掉。比賽期間的衝刺
或出擊，情況與此類似，會產生更多的乳酸鹽。如果乳酸鹽的濃
度超過了一個定點，就會導致比賽失敗。原因在於，超過了這個

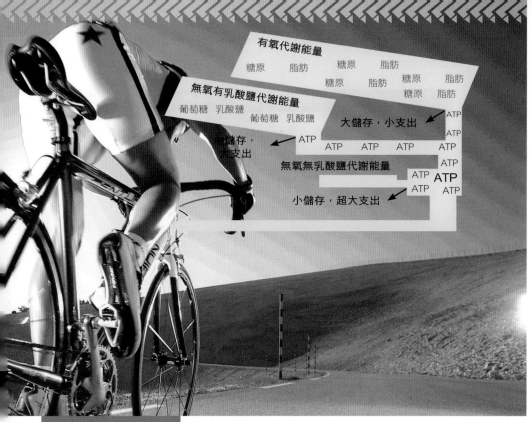

有氧代謝能量

糖原　脂肪　糖原　脂肪
糖原　脂肪　糖原　脂肪
糖原　脂肪

無氧有乳酸鹽代謝能量

葡萄糖　乳酸鹽　葡萄糖　乳酸鹽

大儲存，小支出

大儲存，小支出　ATP

ATP　ATP　ATP　ATP

無氧無乳酸鹽代謝能量

ATP

小儲存，超大支出

ATP　ATP

ATP　ATP

ATP　ATP

人體能量儲存簡化圖 人體的各種能量供給方式是相互作用的：儲量較大的有氧代謝倉庫裏的能量只能慢慢釋放；若需要較多能量，只能到無氧有乳酸鹽的代謝車間去取，但後者很快就會被清空；瞬間（幾秒）需要消耗大量能量的運動就得依靠無氧無乳酸鹽代謝作用（能量儲存器：磷酸肌酸）。三種方式都會產生 ATP，ATP 進一步分解成 ADP，從而使肌肉收縮。然後所有的儲存器又開始儲備 ATP。

定點，接下來的新陳代謝都會受到阻礙，這些乳酸鹽也不再能夠經有氧代謝順利燃燒掉，肌肉酸度過高，致使選手不得不降低身體負荷。

以下兩個單車項目是無氧有乳酸鹽代謝的典型項目：1,000 米計時賽和場地競速賽。另外公路賽中，1,500 米以內的短距離繞圈計時賽也會出現。這些項目要求短時間內做出成績，有氧代謝的速度太慢，無法滿足巨大的能量需求，只能依靠無氧有乳酸鹽的代謝方式。

定期單車訓練（耐力訓練）使身體產生的變化		
肌肉組織	↑	能力更強
	↑	毛細化現象增強
	↑	糖原儲量增大
	↑	線粒體數量增多
心臟	↑	容積增大
	↑	重量增加
	↑	最大射血量增加
	↓	平靜狀態下的心率降低
	↓	等量負荷下的心率降低
血液	↑	容量增大
	↑	流動更暢
	↑	輸氧量增大
肺	↑	容積增大
	↑	最大攝氧量增大
	↓	呼吸頻率降低
身體	↑	新陳代謝更有效
	↑	免疫力增強
	↑	工作能力更強更有效率
	↓	不容易疲乏
	↓	體重減輕

2.3 公路單車賽各項目的具體要求

接下來將按照生理學的特點，簡單介紹公路賽各項目的不同要求。有關耐力方面的要求將在 3.1 中闡述。

1. 風光賽 (RTF[1])

RTF 對選手的要求多種多樣，包括模擬賽、計時賽，以及基礎的耐力訓練等各方面的要求。在 40 到 200 公里不等的賽程內，根據選手各自的身體狀況和參賽意圖，要求也會變化。在這種前提條件太多變化的情況下，我們也無法給出具體的描述，只能請感興趣的讀者在以下列出的比賽項目（不同的比賽距離）中，選擇比較接近 RTF 的進行參考。

2. 60-120 公里公路賽

業餘組的賽事距離通常較短，最長為 120 公里。青少年組和女子組的比賽幾乎都在這個級別。和大部分業餘組的街道賽一樣，這個項目的持續時間達到了長時耐力級別川（90min-6h）（見第 3 章），因此將它歸入該耐力級別內。所有的項目都可以使用"氣流牽引"戰術，以減少阻力，保持體力。賽程越短，無氧代謝能量佔的比例越大，最多可達到 10％左右。VO2 max 的使用量在短距離賽事中可以達到 95％，心跳頻率為每分鐘 150-195 下，青少年選手的平均和最高心率都相對較高。

3. 120-200 公里公路賽

這個距離的公路賽需要 3 至 6 小時，也屬耐力級別川（見章節 3.1）的項目。比賽中需要很好地分配體力，以備關鍵時刻（如出擊、爬坡、衝刺時）使用。該項目中 95％ 或以上的能量來源於有氧代

RTF： 德文全稱 Radtouristikfahrt 或 Radtourenfahrt，直譯為 "單車郊遊賽"，是德國單車協會管轄下的一項頗受歡迎的全民賽事。參賽選手要完成距離一般為 40 至 200 公里的指定行程。

動力和器材是計時賽的關鍵因素。

謝,無氧代謝供應的最多只有 5%。心率一般在 140-180,有時會達到 195。選手的最大攝氧量(VO₂ max)一定程度上決定了他的成績,因為比賽過程中大約需要消耗掉 60-90%。由於需要消耗大量的糖原(約需消耗 80%),以及避免脫水現象加重,食物和水分的補給至關重要。

4. 40-60 公里街道賽(環行賽)

這個級別多為女子組、青少年組的比賽。強度已經很大,VO₂ 的消耗量大 80-95%,心率 170-195,年輕選手更高。有氧代謝提供 90% 的能量,無氧代謝 10%。在街道賽激烈的競爭環境下,時常要為了階段性的獎勵而全速衝刺,因此需要不斷變化行駛方式和速度。隨時都要衝刺和出擊,這就要求選手的速度和力量都要達到很高水平,無氧代謝的能力也要很強。環行賽的踩踏頻率大多要高於公路賽。此類短距離賽事,賽前需要很好地進食,比賽過程中要保證液體的供應,這對成績非常重要(見第 5 章)。

5. 60-100 公里街道賽（環行賽）

這個項目按時間也屬長時耐力級別III的項目，一般只進行業餘組的比賽。它的特點如前文提到的，賽況時常改變，因此對選手的應變能力要求相當高。因此，在方陣堆中行駛比在領先位置容易得多。這個項目經常要在彎道後加快踩腳踏的頻率，此時踏頻可達每分鐘 320 轉，速度達到每小時 80 公里，這種短時能量供給必須要用到無氧代謝，肌肉的負荷會很大。

6. 多日分段賽

撇開最近新興的如超級鐵人三項這樣的極限耐力運動不算，單車多日分段賽是所有體育項目中最艱苦的項目。大多數的單個賽段都達到耐力級別III的要求，更不用說連續多日作戰，有時甚至是幾個星期（環法單車賽：三個星期）。這使它成為人體極限耐力訓練的最好例子。這個項目中，每天的能量消耗都超過人們可以通過食物攝取的最大量，因此會把新陳代謝推向極限，甚至除了脂肪，還要燃燒肌肉蛋白的情況都不鮮見。

7. 個人計時賽

個人計時賽幾乎沒有戰術可言，只有真正的實力才是決定成敗的關鍵。有各種距離的計時賽，這樣對選手生理特徵的考察不至於太單一。 10 分鐘以內的短距離計時賽，對心臟血液循環系統的要求幾乎達到極限，心率差不多會達到次最大值至最大值，每分鐘 190-210。

攝氧量也幾乎達到最大，無氧代謝的能量比例有時甚至會超過 20%，因此肌肉過酸（乳酸鹽濃度過高）的現象在短時賽中非常普遍。計時賽的距離越長，各數值就會越接近長時耐力級別 II。計時賽加載於人體的負荷結構，一般比較均勻，心率也會比較均勻。

3

3. 訓練

3.1 運動訓練學理論基礎

運動訓練學是一門關於體育訓練理論和實踐的學科，是體育學的一個重要分支，主要研究各種訓練方式，以求將訓練過程最優化。

訓練是，或者説至少理應是一項有計劃的行為。這裏的"理應"已經説明了現實情況：單車運動，其他運動項目也一樣，經常做不到這一點。即使近年來已有加強計劃的趨勢，但訓練還是經常很隨意、盲無目的，因此只是浪費時間。如果用這些時間來進行有條理的訓練，成績會大大提高。

要做到理解計劃、理智訓練，就得先了解運動訓練學的理論基礎，再把它融入到每天的訓練中。即使作為頂尖的職業選手，不需要自己考慮、制定訓練計劃，掌握一定的背景知識也很有意義，這樣就可以理解別人為自己制定的計劃，萬一有不合適的地方，還可以修正。同樣，業餘選手也可以藉着理論知識，調整自己的訓練，提高成績。然而，人們往往錯誤認識這些知識的重要性。接下來，就從單車作為一項耐力運動的角度，簡單介紹一下運動訓練學的理論。

單車運動中影響成績的因素。

定義　訓練，如前文所述，是一個有目標、有計劃的過程，運用合適的物資和方法，達到或提高受訓者的運動能力。所謂"運動能力"，不光是指體力（身體條件），也包括技術、戰術及心理方面的能力。

從生物學的角度看，訓練是身體對負荷產生的反應。人體受到挑戰時，生理能力就會被激發，但當負荷超過身體的承受力時，生理能力又會倒退。因此，合理安排加負與減負（休息），對訓練效果極為重要。加負會打亂機體原來的平衡，通過休息（再生）身體開始適應新的負荷，承受力得以提高。

超量補償　下圖展示的是運動訓練學中最重要的原則之一——"**超量補償**"：訓練刺激、疲勞、恢復和超量補償，四者必須在恰當的時間間隔下依次進行。

再生：是指補償機體的損耗，使其恢復到原先的體能水平。

超量補償：是指再生之後體能上升的現象，某種程度上是一種*超量再生*。也就是説，體能通過超量再生，不再僅僅停留於原來的

水平，而是達到一個更高的水平，可以承受更多的負荷。這個過程就稱為*適應*。

下圖中展示的是極為簡化的過程，實際上要複雜得多。如果按照超量補償的理論一直推下去，那麼體能應當可以無限增長，但事實上，只有在剛剛開始參加訓練的人身上，或職業選手休息過後重新開始訓練的初期，才可以明顯察覺到超量補償現象。

幾乎每一個訓練單元結束後都會有能力的增長，但是在訓練強度達到某一特定狀態後，體能的上升速度開始減緩，最終穩定在一個水平線上。這就是為甚麼訓練有素的運動員需要全面、周密的訓練計劃，才能夠保持甚至再度提升成績，因為對他們來説，單純靠加大訓練強度已經沒辦法再提高了。關於生理適應過程的具體解釋，可重溫章節 2.2。

訓練描述　　**訓練強度**是指通過壓力刺激或一個訓練單元對身體造成的負荷強度，最簡單的測量辦法是測心率（心率高＝強度大）。受運動員五個方面的身體質素限制，體力、耐力、速度、靈敏度和協調性，

超量補償原則。

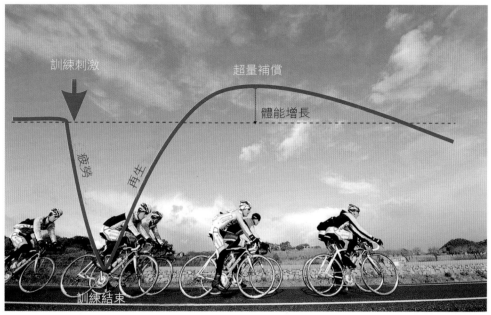

訓練刺激

超量補償

體能增長

疲勞

再生

訓練結束

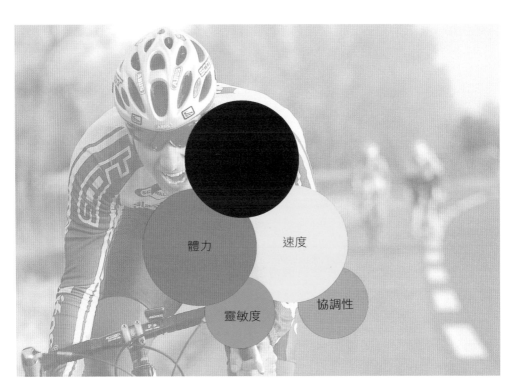

身體素質的五大元素。

訓練強度如果達到最大強度的一定百分比，訓練就沒有效果了。高強度主要鍛煉力量和速度，低強度則訓練耐力。

訓練範圍是指在一個訓練單元或某個特定階段內（如一週、準備階段等），各種壓力或訓練刺激的總和。單車運動的訓練範圍可用行駛的距離（每天 100 公里或每週 400 公里），或者更好的是用訓練時間來計算；用不着單車的訓練單元（如室內訓練、體操、跑步等）也應計算在內。

負荷密度描述的是負荷與卸載（休息恢復）之間的關係，以及每一次負荷之間的休息時間；休息又分兩種：完全休息和不完全休息。完全休息是指等身體完全恢復之後再開始下一次負荷，這可以通過測心率控制。不完全休息在心率降到每分鐘 120-130 的時候就結束了，下一次負荷緊接着開始（比如在 1,000 米速度訓練中）。

負荷時長即一次負荷刺激的時間長度，比如一次間歇訓練（3 分鐘），或一系列衝刺訓練（6×20 秒）。

訓練頻率指一週的訓練次數。單車訓練的頻率不應低於每週四個訓練單元，如果有時間，還可一天兩次（比如上下班前後，或其他特定的時間），一週就可以多達 10 次以上。好的業餘選手，大部分訓練頻率都在每週 6 至 10 個單元（包括比賽）。

這五個要素幫助我們很好地描述訓練過程，接下來會一直用到。

我們已經知道，訓練是負荷與再生交替的過程，這就提出一個問題：如何最佳分配負荷，兩者交替的時間間隔應為多少？再生階段被看作是更重要的階段，因為此時體能會上升；負荷階段只是起到刺激再生以及隨後的超量補償的作用。很多單車選手儘管耗費了大量時間訓練，但成績還是得不到相應提高，主要原因就在於訓練過度，忽視了再生的作用。訓練強度過大，機體不斷承受強大負荷而得不到應有的休息恢復，結果越練成績越差。反之，若能正確進行刺激，體能就可以提高到個人的極限，這在像單車這樣的耐力項目中，一般要通過很多年的訓練才能達到。因此，要想在短短幾年之內就達到頂尖水平，是不可能的，至少對以前從未從事過耐力運動的人來說是不可能的。很多新手很難理解這一點，所以經常信心受挫。

錯與對！ 下頁圖向大家更清楚地展示剛剛講過的內容：上面的示意圖顯示的是，每一次負載之間的間隔過短，機體還處於再生階段時就要承受新的刺激，這樣成績不但不能提高，甚至還會倒退。

若成績停滯不前，可能是刺激頻率過低的原因。等到超量補償已經慢慢減退到幾乎與訓練前持平的值才進行下一次刺激，這種情況下，成績幾乎提高不了，或者提高的幅度很小。從插圖可以看出，應當在超量補償階段的中間點（最高點）進行下一次刺激，方能最大程度地提高成績。我們不僅要正確選擇訓練單元之間的間隔時間，即再生恢復階段，而且還要確定訓練與比賽的強度，才

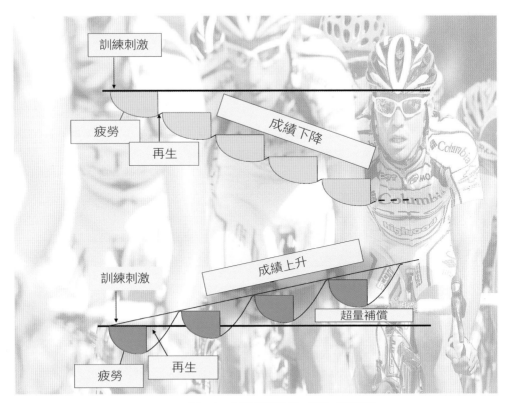

圖：上：刺激間隔過短，導致成績下滑。
下：正確的方式是，在超量補償階段進行下一次負載刺激，
這樣才會得償所願，提高成績。

能保證成績的提高。對此，下一章將有詳細介紹。刺激太小，激
發不了適應過程；刺激太大，長遠來看，會導致訓練過度。只有
正確的刺激才能激發想要的適應過程和超量補償。要想進行正確
的刺激，訓練的範圍、強度，以及休息間隔都必須相互協調，達
到最理想狀態。

在確定休息時間以及制定訓練計劃時，身體的感覺相當重要。所
有的訓練建議，比如這本書中給出的，都必須根據個人的具體情
況作調整。任何一個訓練計劃都不該是板上釘釘、固定不變的。

再生 *再生過程的持續時間取決於甚麼？*

再生的一個簡單原則是，訓練或比賽越困難、越累人，機體需要
的再生期就越長，因為身體需要更長的時間，去恢復組織結構中

被打破了的平衡。病痛，如傳染病或炎症，對再生一般都有負面影響。每天日常生活中的負荷尚且難以承受，訓練恢復期自然會明顯拉長。比如重感冒之後，很可能兩三週之內再生都會受到阻礙，這會對成績有很大的影響。壓力或其他心理因素，也有可能對再生能力造成負面影響。再生期的長短因人而異：有人賽後當天就能恢復到最好水平，也有人要三五天或一個星期才恢復過來。這也是為甚麼有些選手一日賽能取得好成績，而在要求再生期較短的環行賽中就表現平平的原因之一。

怎樣才能優化再生過程？

訓練或比賽完畢之後，只有所有的條件都達到最佳，再生過程才有可能優化；絕不存在吃下去就能閃電恢復體能的特效藥。那麼，我們需要注意哪些條件呢？

可幫助再生的因素：

- 足夠的休息（睡眠）
- 能夠滿足身體需求的運動員飲食
- 伸展
- 按摩
- 熱水全身浴
- 再生訓練

足夠的休息意思是，在負荷之後不要再讓身體承受不必要的勞累，也包括進行足夠的睡眠。*飲食*必須富含碳水化合物、維他命和礦物質（參見第 5 章），以補充身體消耗掉的能量。*伸展*可以減輕肌肉酸痛，恢復靈活，結合*按摩*、*熱水全身浴*，還有最主要的*再生訓練*，可以幫助身體更快地排出肌肉組織的代謝終產物。

然而最有效的再生加速器還是耐力訓練：訓練有素的單車選手，在一場激烈的比賽過後，一般在衝過終點的幾分鐘之後就已經又

精神煥發了；而剛開始接觸訓練的新手，往往在一段山路過後就不行了，甚至不得不中斷比賽或訓練。

適應　**適應**有兩種，*新陳代謝適應*和*形態適應*（粗略來說：身體外形的適應，比如肌肉、心臟的形狀變化）。耐力運動，比如單車，既會引起新陳代謝適應，又會引起形態適應過程，且變化巨大，具體可回見章節 2.2。

耐力的　**耐力**一般是指機體抗疲勞的能力以及疲勞後的恢復能力（疲勞抵
理論基礎　抗力）。這裏的抵抗力不僅指生理方面，也指心理方面。如我們所知，耐力是身體質素的條件之一，但就算是對單車這樣的耐力運動來說，它也不是唯一條件，要取得好成績，體力和速度同樣必不可少。而體力被人們輕視了幾十年，直到 15 年前，運動訓練學才開始明瞭體力對於所有運動項目的真正意義（見章節 3.8）。

耐力有很多表現形式，單車運動並不涉及所有，但是出於知識的完整性考慮，下面還是逐一介紹：第一組相對的是*局部耐力*和*整體耐力*，這裏局部涉及的面只有不到全部肌肉組織的六分之一。單車運動需要大量肌肉群（雙腿）的參與，講的是整體耐力。按照能量供應的方式來分，分成*有氧耐力*（氧氣供應足夠）和*無氧耐力*（氧氣缺乏），單車運動兩種都需要。還有一種分類，把耐力分為*靜力學耐力*（保持某個姿勢不動）和*動力學耐力*（活動的）。對單車運動來說，最重要的是承受負荷的時間，這方面人的耐力可從 35 秒到 6 小時不等。

耐力的劃分　*1. 短時耐力（35 秒到 2 分鐘）*
短時耐力（KZA）的特點是單位時間的能量值很高，單車運動很少這一類的項目，只有 500 米、1,000 米場地賽和業餘賽中的短程街道賽，再加場地短道賽中早早開始的衝刺。例如 1,000 米計時賽，KZA 的乳酸鹽值能達到每升血液 20 毫摩爾 (mmol/L)，這個量足以讓公路賽車手立刻不省人事，約 60% 的能量都由無氧代謝供應。

以下是 KZA 的前提：

- 高速度、高體力水平

- 無氧代謝能力

- 協調能力

- 對酸的承受力（對肌肉嚴重酸痛的忍耐力）

2. 中時耐力 (2-10 分鐘)

中時耐力在個人和團體追逐賽、所有年齡級別的場地賽（2,000-4,000 米），以及公路計時賽（個人和團體）中要求較多。它的能量值也很高，但遠遠低於短時耐力。運動過程中，機體對氧氣的需求無法得到滿足，因此部分能量必須依靠無氧代謝。最大負荷持續時間越短，無氧代謝供應的能量比例就越高（約 20%）。短時與中時耐力的訓練過程，和長時耐力大不相同，要複雜得多，因為它們對有氧和無氧代謝的能力要求都很高。此外體力和速度也需要達到很高的水平。

3. 長時耐力

這裏將根據它們各自不同的特點介紹四種長時耐力。

**長時耐力 I
（10-35 分鐘）** 這個級別，心臟血液循環和呼吸系統的負荷幾乎都達到最大值，有氧能量（高 VO_2 max 值）供應起着決定性作用。計時賽、短距離學生賽，以及幾項場地賽（如某些級別的計分賽、預選賽等）屬於這個級別。因為 85% 的能量來自有氧代謝，所以糖原（肌肉糖原）的儲存力是很重要的條件之一。機體要能夠較長時間（達 35 分鐘）承受中等乳酸鹽值，脂肪的氧化不是決定因素。

長時耐力 II
(35-90 分鐘)

時長 35 到 90 分鐘的負荷，在單車運動中非常常見，比如所有 60 公里以內的比賽都可以歸入這個級別，這包括幾乎所有的學生賽、青少年賽以及所有個人計時賽（青年組 120 公里公路賽除外）。肌肉糖原、肝糖元和脂肪都要參與代謝，供應能量，有養和無氧能量的比例為 90：10。和下面兩個長時耐力級別一樣，這個級別也需要很好的無氧代謝能力，用於某些戰術時刻，如階段性獎金而衝刺、躍居領先位置、最後的幾公里距離以及終點前的衝刺等。

長時耐力 III
(90 分鐘 -
6 小時)

幾乎所有的業餘組公路賽和風光賽、大部分街道賽和公路賽，如"環科隆賽"（200 公里），都屬於這一類。還有大部分職業賽因沒有超過 6 小時，也歸於其下。這個類別的特點是：單位時間的能量和以上幾個領域的賽事相比較低，脂肪燃燒量較大。

90 到 120 分鐘以內的比賽，並沒有完全顯出耐力級別 III 的特點，屬於從級別 II 到 III 的過渡階段。總的來說，每個級別之間都是平穩過渡的，沒有嚴格界限。

訓練有素的運動員，在 90% 以上的 VO_2 max 用於有氧代謝後，才會出現無氧代謝，這樣一來，即使乳酸鹽濃度達到每升血液 3 毫摩爾，也能保持高速前行。此處肌肉糖原和肝糖元儲量同樣是影響成績的關鍵因素，因此比賽過程中需要進食（碳水化合物）補充能量；另外出汗會使大量水分流失，所以也必須補充液體。

長時耐力 IV
(6 小時以上)

6 小時以上的比賽只有職業賽或極限賽。這樣的比賽，單日的行駛距離可達 250 公里，甚至還有單日超 500 公里的，比如"巴黎——波爾多"單車賽。這種極限比賽中，肌肉和肝糖元耗盡後，會產生強烈的脂肪代謝（80% 被燃燒），還會出現糖異生現象（乳酸鹽、蛋白質和脂肪等非糖物質轉變成葡萄糖）。沒有食物（碳水化合物）和水分的大量補充，根本無法完成這樣的極限運動。

如果算上備受爭議的"超級鐵人三項"和"環美單車賽"，還得再加一個長時耐力級別 V。

**力量的
理論基礎**

這裏只簡單介紹幾種力量的類型。體育學把力量分為以下三個主要類型，其下還有很多分支，暫且不談：

a) 最大力量

b) 速度力量

c) 力量耐力

最大力量是指運動員在肌肉最大程度收縮時，能夠發揮出的力量。

速度力量描述的是運動員利用快速收縮肌肉來克服阻力的能力，它在很大程度上取決於最大力量。根據最新的認識，最大力量最重要，它是所有其他力量的基礎——公路單車賽中也是如此。速度力量在公路賽中佔有很高地位，尤其衝刺和出擊時。

力量耐力是指運動員在負荷不斷重複加載時抗疲勞的能力。比如在山地賽或戰術擺脱時，速比可達 53×11，此時力量耐力的重要性就凸顯出來。力量與踏頻之間的關係可用以下公式簡單説明：

踩踏的平均速度越高，力量消耗就越小，反之則越大。

力量的訓練方式將在章節 3.8 中具體介紹。

**速度的
理論基礎**

速度主要可以分為兩種：完成單個動作的速度（動作速度）和位移
速度。按照不同的活動類型，還可分為*週期性*和*非週期性*速度。
單車運動中，動作不斷重複，所以更重要的是*週期性速度*。*週期
性速度*（動作速度）與速比有關：速比高（52×12），意味着踏頻
低，動作速度低，但位移速度可以很高。

速度受以下條件限制：
- 肌肉力量
- 反應速度
- 一般的有氧動力學耐力
- 協調性（肌肉組織內部與組織間的協調）
- 肌肉收縮速度
- 肌肉的靈活性（彈性）

如果能以很快的速度踩腳踏，並且長時間保持在高力量水平（高
速比、持久）上，就能夠產生快速位移。由此可以看出速度對力
量的依賴，力量質素沒有得到很好的訓練，也就無法達到高水準
的速度質素。因此，要同時注重兩方面的訓練。

**靈敏度的
理論基礎**

靈敏度是人體完成一個動作時能夠做到的幅度的能力。體操一類
項目中，靈敏度的重要性比單車項目更突出，但也不能小覷它對
單車選手的意義。一般的靈敏性要有特殊的訓練方案，運動員的
靈敏度一定比非運動員高。

靈敏度是高質量動作不可或缺的前提，訓練不充分，運動員就更
容易受傷。比如在踩踏時，如果關節與韌帶沒有足夠的活動空間，
韌帶與肌腱就很容易拉傷甚至斷裂，或者更容易骨折。靈敏度不
夠，會阻礙運動員其他各項身體質素以及協調性的發展。好的靈
敏性，會讓單車選手的動作事半功倍，也會促進再生能力。靈敏
度在很大程度上依賴於肌肉的彈性，因此伸展運動和做體操會有
很大幫助。

身體質素相當的兩個選手比賽，輸的一定是靈敏度比較弱的選手，因為靈敏度限制了他其他能力的施展（體力、耐力、速度和協調性）。身體質素的幾個方面是相互影響的：過度的力量訓練會削弱靈敏度和耐力，也有人推測，太多的靈敏度訓練對速度也有負面影響。所以在體育訓練中，無論何時都要找到適合個人的訓練度。

**協調性的
理論基礎**　　協調性是運動員用最小的肌肉投入，達到最大效果的能力，可分為*肌間協調*和*肌內協調*。肌間協調是指對手肌肉（屈肌和伸肌）的相互協調；肌內協調是指中央神經系統和肌肉單位（運動單位）之間的協調。肌內協調的訓練目的，是讓更多的肌肉單位服從中央神經系統的召喚，在突然加速時能儘快提升到最高速度（見章節3.8）。單車運動中其實需要較高的、符合單車運動特點的專項協調性，然而選手們的一般協調性大多比較差。很多人從運動生涯一開始就完全忽略靈敏度和協調性的訓練，結果就是"少壯不努力，老大徒傷悲"。單車專項協調性訓練的效果往往好得出人意料，這方面訓練有素的選手，踩滿圈、跳躍、出發、彎道以及定車時，都能顯示出很高的協調能力。要想避免協調性因踩踏動作的單一而下降，訓練初期就該開始進行一般協調性的訓練，如冬季室內訓練等。這樣的訓練對於今後接受單車專項協調性訓練有很大幫助。

3.2 訓練方法

**耐力訓練
方法**

耐力的訓練方法有四大類，每一類還可以繼續細分。

1. **持續訓練法**旨在訓練耐力基礎，可分為以下三種：

a) 連續法

b) 交替法

c) 遊戲法

持續訓練法是單車的主要訓練方法，尤其是在準備階段，因為它可以在相對較小的強度下，提高有氧能力和再生能力。負荷的時長應在一小時以上，高則可達 5-8 小時。訓練強度既可平均，也可以在比較小的範圍內波動。

a) 連續法：強度保持不變，通過心率來控制負荷最準確。

b) 更替法：在預先定好的行駛距離內，速度由有氧提升至無氧範圍內。

c) 遊戲法：配合地形和風勢改變速度。

持續訓練法 abc〔見上文〕

2. **間歇訓練法**是指負荷與休息有規律地交替，但不是完全休息，而是當心率降到 130 的時候便開始新一輪負荷。衝刺訓練（如 8×7 秒或 6×30 秒）會用到這種方法。如果要進行幾組訓練——這種方法在單車訓練中越來越少用，在每一組動作重複了 4-8 次之後，要有較長時間的休息。

重複訓練法的訓練強度達到或超過比賽強度，在負荷間歇期間進行徹底的休息（讓心率恢復到 100 以下）。這種方法，公路賽用得比較少，場地賽用得（如 3×1000 米）較多。

比賽與監控法是按照比賽的規格進行的一次性訓練。生理負荷強度與比賽中極為類似，超距離訓練（訓練距離超過比賽距離）的負荷稍低於比賽的強度，低距離的則稍高。使用這種方法的前提是，選手要有足夠的動力，才能模擬出比賽中的激烈程度。練習賽特別適合用這種方法，因為不僅生理上，還有技戰術以及心理上，都能夠模擬真正的比賽。比賽訓練法應在準備階段結束之後，或真正的比賽開始前才使用。對成績的監控（監控法）和簡單分析，用計時法完成（超距離、低距離；另見第 4.3 章）。

心率次／分鐘

訓練開始　　　　　　　　　　　　　　　　　　訓練結束

間歇訓練法
例：4X5 min WSA 300 W

重複訓練法
例：4*1000 m WSA（如場地賽）
休息：滑行，坐着，開始緩慢踩踏
休息時長：30 分鐘

**力量訓練
方法**

力量訓練中，對受訓者的負荷加載成組重複，每組可由最多 40 次不間斷的重複負荷構成，一組完畢休息一次。

速度訓練方法

有關速度的訓練方法，詳見第 3.3 章。

**靈敏度訓練
方法**

良好的身體質素應具備良好的靈敏度，包括一般靈敏度和單車專項靈敏度。即使達到了最佳狀態，也不能停止訓練，因為靈敏度很容易就會降回原始水平。選擇練習類型時，必須選擇適合比賽、訓練的負荷方式。練習應在一個訓練單元開始前的熱身階段或負載過後進行。更多內容參見第 3.9 章。

**協調性訓練
方法**

協調性和駕車技術緊密相連，因此在技術介紹方面可以找到很多有關協調性訓練的建議。無單車協調性訓練可在冬季室內訓練時進行，當然冬季過後，訓練仍要繼續。協調性訓練應在休息充分的情況下進行。踩滿圈的訓練單元可與補償／再生訓練單元結合，效果顯著。技術練習，例如跨越障礙、用自己的前胎去碰前面選手的後胎、彎道行駛等，可在休息日（訓練營裏的休息日）進行。這裏同樣要注意，除了單車專項協調性訓練以外，一般協調性的訓練同樣重要，因為它可以促進其他方面的能力。

3.3 訓練領域

為了優化各種訓練的構架，我們主要按照強度和負荷類型，把訓練分入不同的領域。這一節先只單個地介紹每個領域，在 3.5 章和 3.6 章中，再介紹各領域的結合與劃分，並用訓練計劃範本詳解各級別的訓練。

以下假設心率值為最大心率，每分鐘 200 下，乳酸鹽值為公路單車手的平均值。

補償訓練 — KO

補償代表平衡，是訓練身體恢復平衡的能力，或強負載之後的再生能力，使身體在專項運動後儘快恢復活力。這項訓練在身體被"擊倒"，即筋疲力盡的時候進行，從這個意義上講，縮寫 KO 跟"knock out"（k. o.）還挺相配。KO 是所有領域中，訓練強度最小的。

補償訓練 — KO	
描述	再生性訓練，使身體在集中訓練或比賽負荷之後恢復到平衡狀態，也作負荷前的熱身。
心率	80-120 次 / min
新陳代謝	有氧，乳酸 <2.0 mmol / l
距離 / 地形	15-50km，平緩
持續時間	0:30-2:00 h
踩踏頻率	70-100 轉 / 分鐘
速比	4.60-6.00 m 42 × 20-16
訓練方法	持續法
分期	全年，VPI 和 II 時意義較小，WP 時是微循環的重要組成部分。
週期	主要在高強度的比賽和訓練單元後：一般在早上或賽前。
組織形式	單人、團體
建議	盡可能輕踩腳踏，衣着要比較保暖，可結合技術訓練，是訓練營訓練的重要組成部分，猶在駛出時。

心率圖表：縱軸為心率（120、80），橫軸為時間。

**基礎耐力
訓練 — GA**

基礎耐力訓練對於所有的耐力項目，尤其單車，是最重要的訓練，
因為通過它，可以提高有氧能力，這是決定成績的關鍵因素。根
據不同的年齡、訓練狀態和項目，訓練的總行駛距離的 70-90% 都
在 GA 範圍內，冬季無單車訓練的一大部分也在這個範圍內。 GA
的訓練單元，規模很大，強度很小。根據強度，基礎耐力訓練又
被分為兩個級別：GA 1 和 GA 2。

| 基礎耐力訓練 1 － GA 1 | 70 到 200 公里及以上的距離，幾乎只有有氧代謝和一部分脂肪燃燒供應能量。GA 1 的訓練從健康的角度看（體重超重）也是最好的鍛煉方式。 |

基礎耐力訓練 1 － GA 1

描述	單車運動員的重要訓練領域，可提高有氧代謝能量，是創造好成績的基礎，也作負荷前的熱身。
心率	115-145 次 / min
新陳代謝	有氧，乳酸 0-3.0 mmol / l
距離 / 地形	50-250km，平緩到起伏
持續時間	2:00-8:00 h
踩踏頻率	80-110 轉 / 分鐘，最佳 100 轉 / 分鐘
速比	4.70-6.40 m，例：42×19-14
訓練方法	持續法
分期	全年，VP 階段尤為重要，所有其他平衡類項的準備階段也要遵循 GA 1，是春季訓練營訓練的重要組成部分。
週期	盡可能分塊進行：3:1，4:1 或 5:1，例如 1. 90m，2. 120m，3. 150m，4. 40m KO；WP 時如果週末沒有比賽，最好從週二到週四，或在 VP 從週五到週日，三日一循環。
組織形式	單人訓練最有效的方式，通過心率控制強度；團體訓練：頻繁更換領騎，保持強度均勻（1-2min）。
建議	通過分析成績，確定個人心率值很有必要。波動幅度在 20 下以內為最佳，速度不作為控制參數。

心率

145

115

時間

基礎耐力訓練 2 － GA 2	GA 2 是從有氧到無氧的過渡領域，可進一步分為側重力量和側重踏頻兩類。

基礎耐力訓練 2 － GA 2（力量）

描述	中等強度的耐力訓練，加強分解乳酸鹽的能力，優化有氧到無氧的過渡，訓練力量與運動機能。
心率	約 145-175 次 / min
新陳代謝	有氧到無氧，主要是有氧 乳酸 3.0-6.0 mmol / l
距離（公路）	5-70km，平緩到起伏
持續時間	0:15 min-2:00 h
踩踏頻率	70-85 轉 / 分鐘
速比	6.20-8.60 m，例：52 × 18 - 52 × 13
訓練方法	間歇法、重複法
分期	VPII、VPIII 和 WP，尤其在比賽準備階段，賽事越長，GA 2 就應越少。
週期	WP 時週三，或週三及週四。
組織形式	單人訓練：不容易獲得動力，通過心率控制強度；團體訓練：頻繁更換領騎，保持強度均勻（1-2min）。
建議	通過分析成績，確定個人心率值很有必要。波動幅度在 10-15 下以內為最佳，速度不作為控制參數。訓練地在平原：逆風訓練，範圍覆蓋 GA 2 全程。

例：3 × 8 km GA 2 以及其間 15min 的 KO 訓練階段（HF 約 100）

重要時刻：駛入、駛出

關於各訓練領域中的心率，將在下一節中詳述。在 GA 1 的訓練單元中插入一個 GA 2 間歇訓練，很有意義。只在 GA 2 中進行的長距離訓練（2-3 小時以上），會讓身體很疲勞，糖原的儲存量被消耗殆盡，需要補充碳水化合物。（見第五章）。

基礎耐力訓練 2 — GA 2（踏頻）

描述	中等強度的耐力訓練，加強分解乳酸鹽的能力，優化有氧到無氧的過渡，訓練力量與運動機能。
心率	約 145-175 次 / min
新陳代謝	有氧到無氧，主要是有氧 乳酸 3.0-5.0 mmol / l
距離 / 地形	5-70km，平緩到起伏
持續時間	0:15 min-2:00 h
踩踏頻率	100-120 轉 / 分鐘
速比	5.60-7.60 m， 例：42×16 - 52×15
訓練方法	間歇法、重複法
分期	VPIII 和 WP，尤其在比賽準備階段，賽事越長，對 GA 2 訓練的需求越少。
週期	WP 時週三，或週三及週四，另在比賽前一天來一個短程的 GA2 訓練。
組織形式	單人訓練：不容易獲得動力，通過心率控制強度；團體訓練：頻繁更換領騎，保持強度均勻（1-2min）。
建議	通過分析成績，確定個人心率值很有必要，波動幅度在 10-15 下以內為最佳，速度不作為控制參數，短距離賽前（街道賽和計時賽）作熱身，範圍覆蓋 GA 2 全程。

心率

175

145

時間

例：3×8 km GA 2 以及其間 15min 的 KO 訓練階段（HF 約 100）

重要時刻：駛入、駛出

比賽專項
耐力訓練
－ WSA

顧名思義，這個領域的訓練以比賽的速度和負荷方式為標準，根據路段的情況，強度也有可能達到或超過比賽。訓練時，可以練習低力量投入、高速踩踏，如用比賽時的踩踏速度和速比，或者也可以用較高的力量投入以及相應的高速比、低踏速來練習。團體訓練中，每個人領騎的時間不應超過 60 秒，以保證選手的練習強度平均。WSA 還有一個訓練方法叫做"摩托練習"，是指由電單車或汽車在前面形成氣流，牽引單車高速前進，通過這種方法可以提高速度以及身體的運動機能。

比賽專項耐力訓練 － WSA

描述	高強度的持久力訓練，加強身體承受和分解乳酸鹽的能力，訓練速度感，也可進行以訓練為目的比賽。
心率	約 170-185 次 / min
新陳代謝	有氧到無氧， 乳酸 5.0 mmol / l
距離 / 地形	10-80km，平緩到山地
持續時間	0:10 min-2:30 h
踩踏頻率	80-120 轉 / 分鐘，100 轉 / 分鐘最佳
速比	6.20-9.20 m，例：52×18 - 52×12
訓練方法	重複法、比賽法、間歇法
分期	VPIII 和 WP，對計時賽的準備尤為重要。
週期	WP 時週三，或週三及週四 (訓練應低頻率、高強度)。
組織形式	單人訓練：計時，通過心率控制強度；團體訓練：團體計時。
建議	通過分析成績，確定個人心率值很有必要，波動幅度在 15 下以內為最佳，速度不作為控制參數，最好舉行訓練賽。

心率

185

160

時間

特殊訓練　　特殊訓練只佔總體訓練較小的比例。

速度訓練　　速度訓練屬於特殊訓練範圍，要注意與速度力量訓練區分。這裏
－ ST　　的速度不是指行車的速度（位移速度），而是指動作速度，單車運
　　　　　　動中可等同於踩踏速度。這裏的訓練對象是動作速度和速度耐力。

速度訓練 － ST	
描述	高強度的訓練，強度在無氧代謝標準之上，訓練動作速度和速度耐力，加強持久力和分解乳酸鹽的能力。
心率	超過無氧標準 >175 次 / min
新陳代謝	無氧，乳酸 >6.0 mmol / l
距離 / 地形	0.5-5km，平緩
持續時間	0:40 min-8:00 h
踩踏頻率	120-max. 轉 / 分鐘
速比	5.20-7.50 m，例：42×17 - 52×15
訓練方法	間歇法
分期	VPII、VPIII、VP 結尾時以及 WP，對場地賽和街道賽的準備尤為重要。
週期	WP 時週二，或週二週三（訓練應低頻率、高強度）。
組織形式	單人訓練：通過心率控制強度；團體訓練：動力更足，更易排除踩踏時的障礙，保持高踏頻。
建議	通過分析成績，確定個人心率值很有必要，速度不作為控制參數，應定期舉行。成果檢測：最高踏頻測試。

心率

190

170

時間

例：3×1000 m ST 以及其間插入 KO 或 GA 1 的訓練；速比如 42×16 或 3×1min

重要時刻：駛入、駛出

速度力量或衝刺訓練 –SK

速度力量的訓練目的主要在於提高加速和衝刺能力，其訓練方法將在第 3.8 章中再次作專門介紹。

在緩慢行駛或停滯狀態下，以中等速比全力踩腳踏，6-8 秒後比較放鬆地前進。 1-3 分鐘後，重複。

SK 訓練對街道賽和場地賽選手尤為重要。

速度力量訓練 — SK	
描述	特殊訓練的一種，強度高，提高速度力量和最大力量，提高無氧無乳酸鹽代謝能力。
心率	關係不大
新陳代謝	無氧無乳酸， 乳酸不超過 2.5 mmol / l
距離（地形）	插入 60km GA 1 訓練單元中
持續時間	6-12×6 s，1-3 組
踩踏頻率	最極致的可從靜止開始
速比	6.20-7.20 m，例：52×18 - 52×15
訓練方法	間歇法，休息時間 3-5min
分期	VPII、VPIII 和 WP，對場地賽和街道賽或環行賽的準備尤為重要。
週期	WP 時週二，或週二週三。
組織形式	單人訓練：通過時間（6s）控制強度；團體訓練：動力更足，容易進行更多重複訓練。
建議	從靜止開始全力踩滿圈，持續 6 秒，最多 8 秒後放鬆地踩。速度不作為控制參數。訓練應定期進行。

心率

170

140

時間

例：8×6 s SK 以及其間插入 KO 或 GA 1 的訓練；

速比如 52×15；休息時間：3-5min；重要時刻：駛入、駛出

**力量耐力
訓練－KA**

力量耐力訓練的目的：提高機體在週期性循環的強壓下抗疲勞的能力。為加大阻力，訓練應在山地或有稍許坡度的地方進行。在比較小的坡度上，採用高速比（大鏈盤），踏頻每分鐘 40-60，保持坐着完成。這裏可以很好地訓練滿踏，特別是提腳踏。如果是在平地訓練，要用最大速比，且最好逆風而行，這樣可以達到和坡地類似的負荷值。

力量耐力訓練 － KA	
描述	高強度的特殊訓練，提高力量耐力，低踏頻，主要在山地，以高速比坐着行駛。
心率	約 145-175 次 / min
新陳代謝	有氧到無氧， 乳酸 3.0-5.0 mmol / l
距離 / 地形	3-30km，山地
持續時間	0:20 min-1:30 h
踩踏頻率	40-60 轉 / 分鐘
速比	5.20-8.00 m，例：52×21 - 53×12
訓練方法	間歇法、重複法，重複次數一般不超過三次。
分期	（VPI、VPII）VPIII 和 WP，對山地賽、計時賽和街道賽的準備尤為重要。VPI 階段如果一定要訓練，只在平地進行。
週期	WP 時週三或週四或在比賽期間。
組織形式	單人訓練。團體訓練：動力更足，但不要在山地比賽。
建議	坐在車上爬山，盡可能穩坐，有意識地提腳踏，開始輕踩，讓關節慢慢習慣負荷，速度不作為控制參數，應定期舉行，若有關節問題應停止訓練，如無病痛，慢慢加大強度。

心率

170

140

時間

例：1×20 km KA，速比如 52×15

重要時刻：駛入、駛出，若無較長的山路，就在較短的山路段上進行多次訓練，或在強逆風情況下練習較長的距離（30km）。

如果心率達到最大範圍，說明負荷太小，而踏頻過高，應調到較高的速比。要進行比賽專項力量耐力訓練，可以選擇至少 4 公里長的山地，用比賽中的速比來練習，並模擬幾次（3-5 次）300 米超車，超車時提高速比。最後 500 米用來做衝刺訓練，但這個方法用得很少，因為它的強度非常大。

如果沒有山地， KA 訓練也可以在平地進行，不過要持續逆風且保持最高速比，才能達到和山地相同的訓練效果。

近年來，力量訓練變得越來越重要，主要通過提高速比的方法，同時這個方法也可以訓練速度。由於壓力大、動作頻率低的特點，它的強度屬於次強範圍。

由於壓力大，血壓會相對較高，因此健身運動中禁止這個程度的力量訓練。關於每個訓練領域的具體運用，將在第 3.5 和 3.6 章中詳細說明。

3.4 心率測量儀的使用

這一章將首先介紹心率測量儀，又稱"脈搏錶"的作用以及使用方法，然後教大家如何確定訓練領域，最後探討訓練中常見的錯誤。

脈搏錶的功能

20 年前，通過心率來控制訓練就像賭博，因為那時心率還得靠搭脈（手腕、脖子）來確定，不能對心率進行跟蹤監控。另外，人們對心率的解讀也還沒有足夠的經驗。接下來的幾年，第一批脈搏錶只有少數頂尖運動員在用。依靠它的幫助，他們取得了巨大成功。當時德國的運動員取得讓人難以置信的成績，很大部分應歸功於他們一貫堅持用心率控制法訓練。20 世紀 70 年代中期，德國就已經開始初次試用無線心率測定儀。80 年代中期，POLAR 公司的第一批全能脈搏錶面世。今天，脈搏錶已經成為人人都買得起的訓練監測用具（約 20 歐元起），消費群體從頂尖職業選手到大眾健康運動參與者，覆蓋甚廣。

脈搏錶的胸帶中安有一個發射器，由它記錄下心跳，然後通過無線電發射到錶（接收器）上。胸帶中的發射器是個電極，用來捕捉心跳，這個過程與心電圖同理。其他的方法，例如手指傳感器，可信度遠低於此。

比較現代的型號帶有設定功能，可預先設定好訓練的強度範圍，在使用中，如果超出或低於這個範圍，警報訊號就會響。POLAR 公司生產的最新型號，還可以保存訓練或比賽過程中的心率數據，在家可以通過端口轉到電腦上，以圖表的形式呈現並分析。這些數據為有效的控制訓練提供重要訊息。

用電腦讀取數據。

弄濕胸帶　為了能持續監控，行車過程中，脈搏錶裝在車頭的把立旁。要使脈搏錶正常工作，必須給胸帶留出足夠空間；呼吸當然不能受到任何影響。電極只有在微濕的狀態才能捕捉心跳，所以我們要麼在訓練前用少量水把它弄濕，要麼先行駛一段路程，等到自然出汗方可接通。在接近強電源（如高壓電、鐵路線）時，可能會顯示出短時的超高值，這並非實際心跳。

雙人或團體訓練中，也有可能出現發射器和接收器訊號交疊混淆的情況。於是，有些廠家針對這樣的問題，開發出需要密碼的傳輸系統，這樣就避免了一個隊裏脈搏錶相互干擾。

行駛過程中
的心跳情況　根據不同的地形、天氣和路況，就算在平緩的地區行駛，心率也會有較大的波動。單車選手一般按速度來控制訓練強度，但鑒於上述因素的影響，這個方法就很有問題了，尤其是在迎風和背風段，會明顯感覺到強度的加大和減少。因此，必須另找一個標杆取代速度。

現代以運動訓練學為指導的訓練，都是通過心率而非速度來控制強度的。速比和踏頻的數值變化可輔助找到目標訓練範圍。

以心率控制訓練的一個好處是，例如逆風或爬山時就要慢行，才不會超出目標訓練範圍（如 GA 1）。當然，心率不能是固定不變的界線，如果情況需要，絕對可以允許偶爾波動，只要訓練過程的絕大部分都按計劃在目標範圍內進行（多數出現在 GA 1）即可。

平靜時的
心跳　如 2.2 中所述，心跳在訓練過程中會變化。尤其平靜時的心率降低，被視為耐力質素提高的標誌。要了解心率測量儀的操作，我們可以從測平靜時的心跳開始。平靜狀態的心跳，不僅是耐力訓練狀態的參考標準，更是疾病、感染和過度訓練的指示器。只有定期在早上起床前測量心率，才能確定是否有變化。例如平時心跳一般在 45 到 48 之間，而某一天早晨是 55，就很有可能是疾病的苗頭，即使還未出現其他症狀。如果心率一天天漸長，則可推斷是過度訓練的結果，再生功能受到了干擾。高強度的比賽或多

日分段賽後，由於負荷巨大而再生時間太短，心跳會成倍加速。總的來說，若心跳每分鐘增加了 6-8 下，就應該檢查一下上列因素，並且在訓練或比賽中，尤其是面臨會使心跳繼續加速的負荷時，要特別小心，必要的話應提前停止訓練，因為在感染的狀況下進行耐力訓練，有可能會損害心肌以及其他器官。

每天早上量心跳 每天早上量心跳是單車運動員訓練計劃的組成部分，測量結果會記入訓練日記（見第 3.10 章）中，這樣尤其是新手，就可以幾個月或幾年追蹤自己的心率發展。在高等競技領域，心跳可與其他參數一起，如比賽成績，製成圖表，更直觀地反映問題。如果不想一大早就戴上脈搏錶，也可以直接用手放在頸動脈、心臟或手腕處測量 15 秒，再乘以 4 得出每分鐘的心跳。普通值的範圍已在章節 2.2 中給出，青少年和兒童心跳一般比成年人多 10 下左右。也有比較罕見的：訓練多年的單車選手平靜時的心跳也一直保持很高的值，能達到每分鐘 80。這種情況不需要太過擔心，畢竟生理規律總有例外，不過還是得先讓醫生檢查一下。

基礎耐力訓練

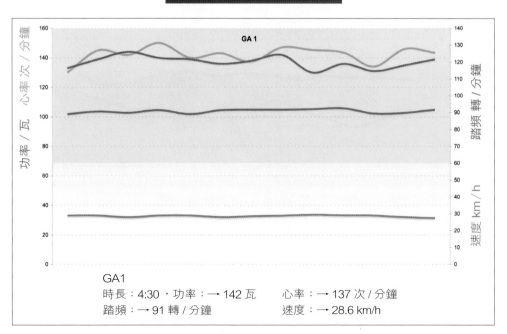

GA1
時長：4:30，功率：→ 142 瓦　　心率：→ 137 次 / 分鐘
踏頻：→ 91 轉 / 分鐘　　速度：→ 28.6 km/h

**確定訓練
範圍**　前面一章講到的各訓練領域，很大部分要依賴心率作為控制參數。給出的值適用於 18-35 歲受過訓練的運動員，最高心跳值可達 200。超出這個年齡範圍的騎手，或最大心率和給出的數據有偏差的運動員，不能應用所給的值，否則會經常選擇錯誤的訓練範圍。因此，必須根據對個人成績的分析和最大心率來確定訓練範圍，下面就介紹如何確定。

**確定
最大心率
（MHF）**　最精確、最安全的確定最大心率的方法，是在醫生的監督下進行成績測試，尤其是年紀較大的車手（40 以上）和新手，測試最大心率時，絕不能冒險自己監控，一定要有醫生在場。健身或復原運動中，不建議進行最大心率測試，這只會冒不必要的風險。 MHF 的計算公式：220-年齡＝ MHF，女性用 225-年齡。這個公式計算出來的只是大致的近似值（＋/－10），不適用於競技選手。

測試過程　30 分鐘的熱身後，可以開始進行最大心率的測試。夏天的測試適宜騎單車進行，而冬天則可以用跑步代替，雖然跑步和騎車時的最大心率會有些差別。為了使心跳達到最大值，要在一定時間（約 4-5 分鐘）內慢慢加壓，最後一分鐘負荷最大。

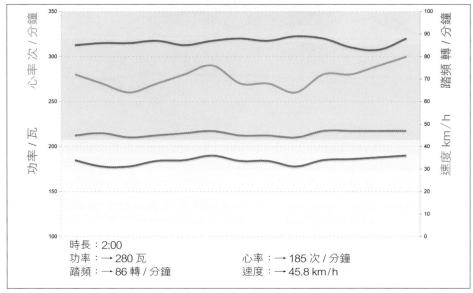

業餘組街道賽

時長：2:00
功率：→ 280 瓦　　　　　　　　心率：→ 185 次 / 分鐘
踏頻：→ 86 轉 / 分鐘　　　　　速度：→ 45.8 km/h

街道賽（業餘組）中的心率變化圖。MHF 達到 200 的車手，
持久力幾乎在整個賽程中都處於極限狀態。

比較合適的場地是 3-4 公里有一定坡度的山路，完成它至少要用比賽中的速度和速比，最後 600 米還可附加一個全力衝刺。要達到 MHF，動作頻率（踏頻）必須快。負荷中斷或剛結束不久時，心跳一般最快。這種測試應在不同的幾天重複進行，以排除其他可能因素的影響。大部分情況下，MHF 在 220-年齡的範圍，但也有例外：一般經過訓練的單車運動員，即使年齡到了 35 或以上，最大心率也能達到 200 左右。

跑步測試法，主要在 1-2 公里的距離內，在平地或稍有坡度的地方進行。跟單車測試一樣，最後的 400 米也要全速前進，才能在負荷終止時刻達到 MHF。用脈搏錶足以測出準確的結果，還能監控接下來的行為。測試結束後，人已經筋疲力盡，這時候用手動方法測試高心率值幾乎不可能。

計算強度範圍

計算強度範圍的公式，是科研人員對耐力運動員進行長年而全面的研究得出的結果，精準度很高。這種簡單的確定訓練領域的方法，和昂貴、複雜的成績分析法，一樣值得信任。當然，後者得出的結果更精確，因此主要在頂尖領域使用，高水平的業餘車手也完全可以採用。具體過程如下：

按照心率確定訓練範圍，要用到平靜時的心率和最大心率。方法如下：

1. 用最大心率減去平靜時的心率。
2. 用 1 得出的值乘以訓練強度指數。
3. 用 2 的結果再加上平靜時的心率。

 例： 1. 200 - 45 = 155

 2. 155 × 0.52 = 80.6

 3. 80.6 ＋ 45 = 125.6

以上計算得出的結果，作為補償訓練領域內（再生訓練）的心率上限。下面列出每個領域的訓練強度指數：

表 3.1: 強度指數		
訓練領域	簡稱	指數
• 補償訓練	KO	max. KO 0.52
• 基礎耐力訓練 1	GA 1	0.52-0.65
• 基礎耐力訓練 2	GA 2	0.65-0.77
• 比賽專項耐力訓練	WSA	0.75-0.95
• 力量耐力訓練	KA	0.75-0.90
• 速度訓練	ST	0.85-1.00
• 速度力量訓練	SK	0.85-0.95

上表中的指數分別給出了每個領域的上下限。正確控制強度，對於補償訓練和基礎耐力訓練尤為重要，這裏已經不是一兩下心跳誤差的問題，算出的結果連小數點後面的位數都不可以有出入。這個計算方法給人們提供了訓練時需要遵守的依據。

最後三個高強度的領域（KA，ST，SK）受心率的控制相對小一些，更多的是看速比、踏頻和在規定的時間和距離內要完成的動作任務，因為比如每分鐘 180 下的心率，很多訓練方式和負荷都可以達到，但心率仍是重要的負荷參考值之一。

**訓練中的
常見錯誤**

- 訓練強度過大，主要出現在 GA2 和比賽專項訓練中，其重點應該是通過 GA1 的訓練提高有氧代謝能量的儲存力。如果週中訓練強度過大，再生狀態差（持續疲勞），糖原儲備清空，可想而知，週末的比賽是賽不出最好成績的。

- 與上一錯誤相對應的是 GA1 階段的訓練不足。

- 沒有進行分期，運動員整年的競技狀態幾乎沒有變化。訓練週內也沒有循環重複。

- 沒有重視再生規律。

- 年訓中，加壓過快，導致成績停滯不前。

- 力量和力量耐力訓練完全被忽視。

- 訓練過於單調，往往是阻礙成績提高的因素之一。

- 部分忽略了較新的運動訓練學知識。

更多的錯誤會在接下來的章節裏陸續介紹。

3.5 訓練週期劃分

甚麼是
訓練分期？

分期是指按照不同的目標，把一年的訓練分成不同的階段，以求在主要賽事中盡可能達到最佳狀態。週期劃分使訓練形成一定組織架構，持續的巔峰狀態——很遺憾，是不可能實現的，因為人體需要休養恢復。長遠來看，個人的最佳狀態經訓練應逐年提升，這主要通過逐漸增加訓練強度來完成，具體到單車運動上，即增加行駛的距離。這就解釋了為甚麼新手在第一年內，即使行駛的距離再長，也幾乎達不到很好的狀態。

對於大眾和休閒運動愛好者來說，這些標準都是次要的，最主要的是訓練要配合他們的時間和興趣，但進行簡單的分期也不無好處。經典的三段式分法如下：

1. 準備期（VP）

2. 比賽期（WP）

3. 過渡期（ÜP）

一年中的
週期

準備期，包括各身體質素訓練領域中的基礎性訓練，尤其是耐力訓練，為比賽階段打基礎。

比賽期的訓練自然以比賽為導向，訓練結構相應的專項化、強度較大，力求在一個賽季的高潮（如德國冠軍賽）中取得最好成績。然而，這在單車運動中，由於重要賽事眾多，非常難以實現。在頂尖競技領域，如奧運會或世界盃，選手們的訓練一般都針對單個項目進行，使其能夠把只能維持幾個星期或幾天的最佳狀態，留給比賽進行時。

這種只出現一個巔峰狀態的分期法，稱作*單峰分期法*；若出現兩個或多個巔峰，則稱為*兩峰*或*多峰分期法*。多峰分期法的問題在於，在出現的任何一個巔峰時期都不可能達到絕對的最佳狀態，

因為這一狀態不可能保持太長時間。但是多峰分期法還是會應用於公路賽、尤其是街道環行賽的訓練中。所謂"多峰"，可以理解為選手每個週末都有可能取得新的好名次，另外春、夏季和早秋的眾多賽事亦可看作他們的各巔峰。

*兩峰分期法*有一個很好的例子是在頂尖競技領域，選手在五月的資格賽中就必須達到最佳狀態，在之後夏季的國內、國際盃賽中，又要再一次證明自己。在頂尖水平的賽事中，兩峰分期的時間跨度很少覆蓋兩個賽季——夏季的公路賽和冬季的場地賽或越野賽，因為這兩個賽季的比賽，準備期的訓練各不相同，而準備期在時間上又與前一個比賽期衝突。然而在 20 世紀的六、七十年代，卻完全有可能同時躋身越野和公路兩個領域的國際領先水平。

比賽期漸告結束，緊接着就是過渡期，該階段的主要目的是讓身體更有效地恢復，同時心理上也與緊張的比賽拉開一定距離。

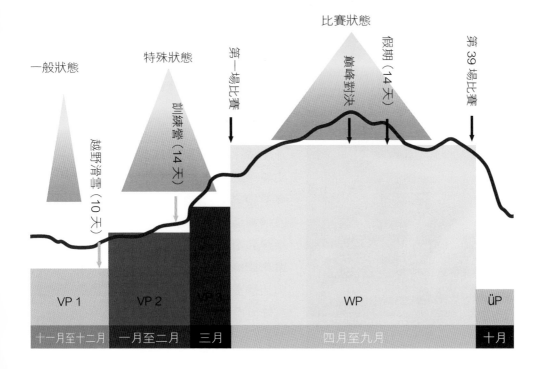

公路單車賽的訓練分期圖

一般狀態　　特殊狀態　　第一場比賽　　比賽狀態　　假期（14 天）　　第 39 場比賽

越野滑雪（10 天）　　訓練營（14 天）　　巔峰對決

VP 1	VP 2	VP 3	WP	ÜP
十一月至十二月	一月至二月	三月	四月至九月	十月

在逐一介紹各年齡級別的訓練前，我們先要更詳細地了解各訓練時期的特點，因為每個級別的根本原則都是一致的。我們以一個賽季的訓練週期安排為例進行説明。

季節性分配　全年的訓練首先要有一個訓練規劃，只有進行有規律的訓練，才能穩步提高成績。即使是業餘選手，也不可能享受從十月到三月整個冬季假期。

準備期　準備期從十一月中旬開始，一直持續到賽季開始，大約三月中下旬——總長約五個月。如前文所述，該階段主要為 RTF 或賽季打基礎。秋冬季準備期最大的問題在於晝短夜長以及惡劣的天氣。因此很多運動員只得在週末進行訓練，或不得不在室內從事運動。可作替換訓練的有跑步或慢跑，儘管對單車手來説，一開始的跑步訓練會特別艱苦（會有肌肉酸痛）。跑步的優點在於，即使天色較暗或下雨也不受影響。每個星期應跑 30 到 60 分鐘，保持良好體能。準備期又可根據不同的目標，分為若干下級階段，即所謂的*大循環*。

第一個**大循環**（準備期第一階段），從 11 月初或月中開始到 12 月底，項目繁多，不僅要練習騎車，還要練習其他項目，如各種耐力訓練。另外也可以考慮跑步、游泳、山地車（MTB）、滑雪（滑輪滑雪）、直排輪滑、速度滑冰，這些項目在賽季快結束時，能給越來越無聊的單車訓練帶來一些調劑。專業指導下，結構合理的室內訓練，能有效提高運動員的協調性、力量、速度、靈敏度和耐力五大身體質素。在一個較長的單車訓練季過後，骨骼上起支撐作用的肌肉組織需要合理的休養恢復或重建，避免或修復損傷。

滑輪滑雪對單車運動員來説，是冬季裏一項很好的耐力及全身運動。即使在少雪的冬季，也能定期進行。嚴寒時，它比騎賽車（速度有限）要舒適得多。真正大的投資就只有一雙滑輪鞋，技術的掌握也只需要幾個訓練單元。

**輪滑與北歐
越野滑雪**　**輪滑**對單車運動的肌肉訓練比較有針對性，所以荷蘭的單車運動員在冬季訓練短道速滑、速滑運動員在夏季練習單車，不是沒有道理的。多項奧運金牌的獲得者、美國速滑名將艾瑞・海登（Eric Heiden），就曾參加環法單車賽；女單車運動員中也不乏單車、速滑雙料金牌得主。由於德國缺少足夠的速滑場地，人們便選擇輪滑來代替，它能夠完美地模擬速滑。在車輛較少的公路和自行車道上，就可以用輪滑完成 10-40 公里的基礎訓練，或者配上兩根尖端是瀝青做的長距離滑雪枴杖，進行北歐越野滑雪這項全身運動。

所有準備期前段的活動，內容豐富有趣是最主要的，強度方面的要求幾乎只在 GA1 和 GA2，主要是 GA1。當然，在山地車和室內訓練等項目中，也會出現較大的負荷，它們會引起相應的適應過程。冬天溫度特別低時，山地車也可以用作公路訓練。由於山地車的滾動阻力較大，同樣的負荷下速度相對較低，這在嚴寒時是個優點，因為這樣一來身體會冷卻得比較慢。在野外用山地車訓練，可以明顯提高控車能力和行車技術。但不管怎樣，每週至少要有一次用賽車來訓練，比如可以在週末。另外在年度訓練的這個階段，很重要的一點是規律性，要盡可能避免出現若干天甚至幾個星期不訓練的情況（生病除外）。訓練單元的時長，根據競技狀態，明顯低於夏季，一般在 1 到 3 小時之間，最多 4 小時。第一個大循環結尾時，訓練規模將明顯擴大。

第二個大循環

從一月初到二月底，是第二個大循環（準備期第二階段）。開始的一週是恢復週，訓練量相對較少。接下來，在不減少其他普遍性訓練的基礎上，逐漸增加 GA1 領域的單車專項訓練。直到二月，單車訓練才逐漸取代其他運動項目，但仍可保留一兩項，偶作平衡練習。

每個大循環又可分為多個**小循環**，小循環與週訓練計劃無異。每一個大小循環，無論是強度還是廣度，都不應恆定不變，合理的組織搭配非常重要。實踐證明，加負和減負按照 2:1、3:1、4:1 或 5:1 的比例分配，效果很好。前一個數字指加負持續的週數，後一個 "1" 指的是接下來有一週負荷較輕的再生期。同樣的比例安排也可以運用到日訓練中（小循環），2-5 天內逐漸加負，之後一天平衡恢復。專項訓練（KA，ST，SK）在準備期和比賽期都要進行，常以 2-4 天為一個訓練塊，逐漸加負（例如：第一天：3km KA；第二天：8km KA；第三天：2×8km KA）。第二個大循環中，訓練的範圍和頻率增加，而強度一開始還是在基礎耐力訓練範圍內，結尾仍是近一週的恢復期。至於是選擇兩日還是五日，又或是週訓練塊的模式，取決於運動員的狀態。實踐表明，3:1 的方式在各年齡層都有良好效果。

第三個大循環（準備期第三階段），從三月初開始，一直延續到比賽開始，甚至覆蓋熱身賽。按照相應的目標，該階段完畢後或在比賽期的第一階段，運動員應達到競技狀態。頂尖的業餘選手（德國：23 歲以下聯邦甲級車手）在三月底、四月初時，就必須達到甲級的競技狀態，而 C 級或其他級別的車手，由於成績壓力較小，還有較多的時間準備，尤其是業餘愛好者們。頂級選手一方面必須多訓練，另一方面也要更早開始加大強度。這裏描述的大循環週期是典型的根據賽季來安排的，至於時間如此之長是否有必要，可暫且不論，因為也有五月或六月才開始的情況，但這種情況下，就要不間斷地一直延續到比賽期結束。把第三大循環推遲到五、六月，好處之一是天氣比較暖和；其二，當你達到最佳狀態時，其他選手大多已經開始呈現疲憊退步狀，尤其九月、十月初，你卻還能賽出好成績。這樣的週期安排比較適合年輕選手或新手，但只作為可選方案之一。

回到經典模式：實際情況允許的話，還可以在三月初加上一個為期兩週的訓練營計劃（見第 3.7 章），或者再遲一些也可以。比賽期開始前的最後 2-3 週時間，應用來訓練專項能力，如力量、速度、比賽專項耐力等。為此，第三大循環一開始就應該加大訓練強度，有針對性地進行替換練習。

比賽期 德國的單車賽季從三月中到十月中，在這麼長的時間內，要注意不讓成績出現大滑坡。比賽期的訓練安排要以選手的目標計劃為導向。選手把自己的最佳狀態定在某一時期後，便可以制定出個人的訓練計劃。例如要在六月初達到最佳，那麼最直接的準備訓練在四月就應該開始，分成兩個階段，每階段 3-4 週，2-3 週加負，最後幾天大幅減負，尤其開賽前幾天。第二階段一開始的負荷應達到第一階段的中等水平，接下來負荷應加到遠超過第一階段的最高值。賽前的最後一周主要進行再生恢復訓練，還可以適當補充碳水化合物（見章節 5.3）。

比賽或 RTF 行程的選擇也應由簡到難（由短到長、由平緩到變化），以掌控成績的發展提升，最理想的是在兩個階段的第三週各

加入幾天環行。六月初的最佳狀態一般能維持 1-2 週，接下來的時間負荷稍稍減輕，使最佳狀態能緩慢減退。到了七月初，可重複上述過程，以便九、十月再次達到巔峰。

循環　比賽期，小循環的安排至關重要：

週一

週一一般用於恢復再生，補償性訓練的效果不錯。很多賽車手也把週一作為休息日，或進行其他項目的練習。

週二

週二，結合衝刺和力量訓練，進行較短或中長的 GA1 單元訓練。如果身體因為上週末的比賽仍十分疲勞，可只進行 GA1 訓練。

週三

週三一般安排一個距離比週二長的行程，其強度在 GA1 和 GA2 之間，可插入 WSA 中的間歇訓練（如：3×5km，速比 52×15，完全休息）。

週四

週四可以安排一個長距離的 GA1 單元，應遠超過比賽的行駛距離（超距離），少年組 120 公里，青年組可達 180 公里，業餘組可超過 220 公里。給出的數據都是最高值，尤其是 19 歲以下的級別，不能定期重複該距離，每週訓練 180 公里，以青年組選手的平均水平來說太過了。假期選手們有充裕的時間時，可以加入這樣的訓練單元，但重複頻率應拉長到幾週一次。

週五

若週六開賽，週五是賽前最後一天，一般進行 KO 領域中的超短距離行駛。幾個衝刺練習或速度練習，就能看出想要的狀態是否已出現，身體是否能承受明天的比賽強度。如果週日才比賽，那麼週五可以練習 GA1，加上幾個非最大強度的速度間歇訓練。

週末

週六訓練 KO，週日比賽。如果該週末沒有比賽，可以用來彌補平時沒有時間進行的長距離行駛，訓練耐力。

在四、五月賽季開始前，很多業餘和職業選手在賽後（此處指三月的比賽），緊接着還會附加一次 GA 練習，譬如騎車回家或在現場做 1-2 小時訓練（GA1）。這一方法在比賽期的其他階段也可以用來提高成績。要注意的是不要過度訓練，不要超出比賽中的負荷極限，否則的話附加訓練就適得其反了。

過渡期　十月開始，比賽期進入過渡期。比賽期最後幾週的訓練負荷已經減少，到了過渡期，進一步降低，尤其是專項訓練（單車）幾乎全面受限。運動員在十月到十一月中、甚至更長的時間內，應有意識地放下單車，轉向其他能給自己帶來樂趣的項目。

若接下來還有一個越野賽或冬季場地賽，那麼過渡期就要大大縮短，甚至完全取消。這種情況下，提早在八月或九月結束公路賽季，休息幾天，然後再安排一個縮短了的專項準備週期會比較適宜。過渡期後，選手對單車的興趣重新高漲，能以巨大的熱情投入新一賽季的準備期。尤其對青少年，短期的停頓意義重大，他們可以利用這段休息期去從事其他興趣愛好，多樣性應擺在第一位，絕不能因一味追求成績而犧牲掉。

做自己的　"做自己的教練"這句美式口號，是典型的美式體育觀，尤其是耐
教練　力項目。最了解你身體的人是你自己，能最確切地感受你的力量和疲勞，因此甚麼對自己好，甚麼不合適，你也比任何教練都有發言權。但是缺乏相應的知識是不行的，傳授此類知識，正是這本書的目標。在一些重要的訓練規則的基礎上，自己制定合理的訓練計劃，是提高成績的重要保障。人們必須為自己找到一個合適的張弛度，以便既能取得成功，又能獲得很大樂趣。百分之百教條式的訓練單調無聊，不可能做到這一點。人們應該自己融入進去，自己決定甚麼是好，甚麼不是。如果一次訓練或比賽後，覺得不舒服，就應該休息一天。下文也會為青少年單車手的教練、輔導員和家長提供一些意見和建議，幫助他們參與制定訓練計劃。

3.6 不同級別的訓練

這一章與前文相較，將更具體地介紹 RTF 車手、業餘車手及其他各級別賽事的訓練，另有一小節專為那些選擇單車作為身體鍛煉項目的人準備。每個類別分別舉三個例子：兩個週計劃——一個準備期、一個比賽期，和一個年度計劃。有一個問題必須先在此指出：所列出的計劃表，均為一般設定，主要提供大致方向，如訓練內容和訓練的量，不可能對每個人都是最優選擇。有人興趣較大、時間較多，有人則不然；有人需要更多的訓練量，有人較少，另外各人的目的也不盡相同。影響訓練計劃的因素，除了列出的以外還可以有很多。這些因素表明，要制定出一個放之四海而皆準的訓練計劃，哪怕只是單獨一個級別，也幾乎不可能，因此必須個別討論。如果要把所有可能的因素都考慮進去，那這本書就得有 500 頁，包括一堆讓人頭暈的訓練計劃了。本書無法逐一列舉計劃表，只希望通過相關知識的介紹，幫助大家找到方向，讓個人計劃的制定變得容易一些。再次強調，訓練原則很重要，有了它，你就可以自己制定計劃了。

RTF 車手和大眾運動者

對 RTF 車手和大眾運動者來說，樂趣和健康是最重要的，成績與比賽是次要的。RTF 的參與者眾多，男女老少都有，這樣它便成為一項理想的家庭運動。

根據休閒運動者不同的目的，我們把訓練分成三組：1. 偶爾為之者；2. 踏車出遊者（定期的）；3.RTF 車手，騎車的愛好對他們很重要，不乏有成績突出者。這些 RTF 車手，經常和賽車手一樣，在賽季的每個週末都去參加 RTF 的活動，結朋會友、分享經驗與樂趣，是他們的首要考慮。遺憾的是，這些業餘人士所取得的成績，往往被賽車手們低估。

偶爾騎車鍛煉的人，不需要太嚴格的計劃，隨心所欲，快樂即可。但冬季不該太被動，而應主動利用（參加體育比賽、跑步等）。春季可以開始安排一些短距離的行程，之後再逐漸加大規模。如果想騎車去度假，那就得提前多訓練，否則原本放鬆的旅行會變成一種痛苦。為了最大限度地達到健身目的，他們的運動 100% 都在 GA1 的範圍內。

定期踏車出遊者在車上度過的時間就多得多了（2,000-8,000km），偶爾也會參加 RTF。年度安排也跟前面一樣，應逐漸加大規模，且夏季的強度可偶爾提到較高水平。

RTF 車手每年的行駛距離在 6,000 到 20,000 公里之間，可能的話，還會通過訓練向更好的狀態努力。那些很有訓練意識、想要取得好成績的車手，可按照青年組的規範來制定訓練計劃，只需適當降低速度和速度力量兩方面的要求。有些 RTF 具有常規的計時賽或其他競賽特徵，很多時候訓練強度無需太高，就能顯著提高成效。

平衡很重要　以上三組車手應比經常參賽的選手更注意，尤其上了年紀，只騎單車可能會給運動系統（如背部）帶來病痛。因此，除了單車，還應進行一到兩項其他運動來平衡一下。這裏所指的主要是年紀較大的運動者，應針對性地進行肌肉鍛煉，尤其是背部、手臂和腹部肌肉。此外，還特別推薦他們做做體操（拉伸運動），這對提高靈敏度很有效（見第 3.9 章）。

運動器官（如背部）的疼痛，可以通過這種方式消除或至少得到緩解。一個有健康意識的運動員，還應定期去體育醫生處做檢查，包括心電圖以及按照運動規律配合飲食（見第 5 章）。

大眾健康運動者　成績對於這一類運動者來說，幾乎可以忽略。他們做運動的首要目標是預防疾病或保持、恢復健康。在美麗的大自然中，和朋友一起談笑風生，更增添了這項運動的休閒價值。從健康的角度來看，單車比跑步更勝一籌，因為它更能保護運動系統，強度較跑

RTF 車手			
年度行駛距離	5,000-10,000 km	10,000-15,000 km	15,000-20,000 km
RTF 次數	10-20	20-30	30-50
最大訓練距離	150 km	180 km	200 km
訓練範圍	GA1, GA2, WSA	GA1,GA2,WSA, (KA)	GA1, GA2, WSA, KA
提示	多練習技術	平衡項目很重要	平衡體操很重要

VP 和 WP 的週循環（10,000-15,000 km）		
	VP	WP
週一	拉伸、體操、力量練習	500m 游泳或休息
週二	30-50 km GA1 或跑步（30-60 min）	40-60 km GA1，2 km KA
週三	拉伸、體操、力量練習、其他項目	30-50 km GA1/2，拉伸、力量練習
週四	平衡項目或 30 km GA1	50-80 km GA1
週五	500-1,000 m 游泳	30 km KO/GA1 或平衡項目
週六	30-60 km GA1 或 MTB	RTF 50-150 km
周日	最多 80 km GA1，或 MTB	RTF 50-150 km

步也更容易分配，還能行駛得更快、更遠、更多樣化，沿途還能欣賞到更多的自然風光。

騎單車對減肥和關節疾病特別有效，可惜作為健康運動，它不像比賽或散步一樣，適合團體。因為騎車多在公路上，受交通狀況限制，其次由於各人的體能差別較大，團體容易散開。健康運動者的運動強度應在 GA1 和 KO 範圍內，因為這個群體中，往往有很多不能承受太大負荷的人。一個根本原則是控制心率在 180 減去年齡的範圍內，大多數情況下平衡值接近 130。會引起血壓急速升高的活動（如爬山）必須避免。這裏同樣也要注重運動的多樣性，體操及其他項目，如排球、北歐越野滑雪、跑步、游泳等，都可加進活動安排。另外健康運動者在活動前，應讓體育醫生做個檢查。

比賽級別　建議讀者要了解所有級別的訓練計劃，因為很多基本訊息和建議分散於每個級別的介紹中，不會在每一節都重複説明。女子組的介紹併入各男子組內，而相關的特殊注意事項會另行注明。

11 歲和 13 歲以下級別 (U11 和 U13)

單車賽的最初級別，無論男孩女孩，都分為 11 歲以下和 13 歲以下兩個級別。在這個年齡層，男女混合一起比賽，完全沒有問題，甚至女孩的成績還經常超過男孩。至於在年齡更小的孩子中舉行單車賽是否有意義，仍頗有爭議，畢竟讓一個才九歲的孩子去參加很多比賽，且為此犧牲掉部分童年，實在沒有必要。這裏所指的孩子，大部分是被好勝心強的家長逼着去騎車的，因而缺乏自身動力。

對待這些年幼的選手，應當以保護為原則，因為在活動過程中，如果出現嚴重錯誤或不好的經歷，常會奪走孩子們騎單車的樂趣，並影響他們今後的生活。在協會中，針對這個群體，我們需要特別善解人意、受過特殊訓練的指導員和教練，因為誤導的危害很大。很小就開始從事單車運動的選手們，特別容易出現 "Drop-out" 的問題。Drop-out 的意思是，這些運動員在進入成人領域之後，

U13				
年齡	11（男）	12（男）	11（女）	12（女）
年度行駛距離	2,000-3,000 km	3,000-4,000 km	2,000-3,000 km	3,000-4,000 km
比賽次數	5-10	最多 15	5-10	最多 15
最大訓練距離	50 km	70 km	50 km	70 km
訓練範圍	GA1, GA2, (WSA), (ST)	GA1, GA2, (WSA), (ST)	GA1, GA2, (WSA), (ST)	GA1, GA2, (WSA), (ST)
提示	多方面練習	多練習其他平衡項目	盡可能多練習技術	少比賽

VP 和 WP 的週循環（12 歲）		
	VP	WP
週一	其他項目或休息	其他項目或休息
週二	室內訓練 1 h	30 km 或練習賽，技術訓練
週三	休息	其他項目
週四	室內訓練 1-2 h	30-50 km GA1 以遊戲法練習 WSA 的環節
週五	練習賽 1 h 或休息	15 km KO/GA 1+2
週六	30 km GA1 或 MTB	30-50 km GA 1+2
週日	30-45 km GA1 或 MTB	比賽或 30-60 km GA1

就對體育失去了興趣，從而錯過了競技體育最重要的階段。家長們應當慎重考慮，是否讓孩子在這個年齡就開始投身單車賽事。

適度騎車

如果不是為了比賽，而只是單純進行體育運動，我們沒有任何理由抗拒單車。只要運動適度，並有正確指導，單車對青少年的身心成長都是有益的。13 歲以下組、中學生組、少年組和部分青年組，選手們的發育程度差異巨大，如果把早熟、晚熟或水平中等但出生年份不同的選手放在一起比賽，由於實力相差太大，往往剛開始比賽，結果就已經定下來了。此處我們要區分生理年齡與實際年齡。近幾十年的研究結果表明，生理年齡超過實際年齡的趨勢明顯（生長加速）。

13 歲以下孩子們的訓練，應以運動的多樣性為主要目的，要適合兒童，絕對不能按照成人的標準來安排，那樣會強度太大、太單調。

比起其他任何級別，在兒童組，運動的樂趣更為重要。除了單車訓練（約佔 50%）以外，還要注意培養孩子們的基本體育質素（跑步、游泳、體育比賽），在這一點上，各種比賽活動可以起到很大幫助，尤其是團體賽，它既能給孩子們帶來新的體驗，又能培養良好的社交行為。騎車時，除了要訓練技術，還要培養交通安全意識，無論是兒童還是其他任何級別的運動者，戴上結實安全的頭盔是必須的，慢慢地就會習慣成自然。

坐姿

由於孩子成長迅速，他們的坐姿必須定期檢查，必要時予以糾正。為了保護他們正在生長中的身體，避免過度負荷，所有 19 歲以下級別的速比都應予以限制。13 歲以下級別曲柄每轉一圈，單車前進的距離要限制在 5.66 m 以內。

目前的單車訓練，應為今後能達到較高水平打基礎，這主要通過基礎耐力訓練來實現。速度和衝刺訓練只作遊戲安排，力量、速度力量和間歇訓練則應完全拋棄。每個訓練單元都應目的明確，距離大約 30 公里，給兒童安排的路段應一目了然，例如在車輛較少的公路上安排環行。13 歲以下組在夏季，可以練習 70 公里以

內的較長距離，強度應相對較低。訓練時幾乎全部用小鏈盤。對這些小選手的定期公路訓練，一般三月才開始，之前主要是其他項目，如果要騎單車的話，也只在天氣好的時候。全年的比賽次數約在 5 至 15 次之間，這個年齡層的男女的訓練量大體一樣。

中學生組

中學生組的比賽參加者為 13、14 歲的男孩女孩。女生的訓練量和男生大致一樣，也可根據情況適當減輕。街道環行賽的距離大多在 20 公里左右，而公路賽中可以加至 40 公里。前文中關於兒童競技體育的注意事項同樣適用於中學生組和少年組。中學生這個年齡段被認為是開始接觸單車運動、體驗比賽的最佳年齡。

年輕人的訓練要注意適量，這樣才能保證今後有足夠的動力投身競技體育。基於這一點考慮，每賽季的比賽不應超過 10-20 場，然而遺憾的是，35-40 場的情況並不少見，小孩子大部分週末都被家長載去看中學生組比賽。不得不提醒這些好勝心強的家長要刹車，無論何時，孩子的個性發展遠比成績和家長的虛榮心重要。

訓練中，單車明顯是重頭戲，應佔整個訓練的 60-70%。冬季在室內除了一般的非專項訓練以外，還應增加一兩項其他平衡項目，當然夏季也需要。建議單車協會在賽季中，給兒童至青年組安排一個培養普遍體育質素的訓練單元，可安排一些團體賽，把關注點轉到在單車中得不到足夠鍛煉的身體部分上來（如手臂、上身）。中學生組的週一或週三就可以用來安排這個單元。

這個組別的過渡期完全可以延續到十一月底，期間單車和其他質素訓練都減少。準備期跑步和游泳應相對較多。無論是哪個級別，認為少訓練和不訓練沒甚麼區別，直到二月中才慢慢開始單車訓練，這樣的想法絕不能出現。

中學生組的賽季沒有必要四月中就開始，可以推遲並相應縮短，九月中就結束，以減輕年輕選手們的壓力，何況三、四月和秋天的天公時常不作美。賽季中，學生組的訓練主要在 GA1 和 GA2 範

中學生				
年齡	13（男）	14（男）	13（女）	14（女）
年度行駛距離	4,000-6,000 km	5,000-7,000 km	3,000-5,000 km	4,000-6,000 km
比賽次數	10-15	最多 20	10-15	10-15
最大訓練距離	100 km	120 km	80 km	100 km
訓練範圍	GA1, GA2, WSA, ST	GA1, GA2, WSA, ST	GA1, GA2, WSA, ST	GA1, GA2, WSA, ST
提示	多方面練習	多練習其他平衡項目	盡可能多練習技術	

VP 和 WP 的週循環（13-14 歲）		
	VP	WP
週一	其他項目或休息	其他項目或休息
週二	20 km GA1 或室內訓練 1 h	30-40 km 加 3-5 個衝刺練習，技術訓練
週三	其他項目或休息	30 km GA1 或其他項目
週四	室內訓練 1-2 h	40-60 km GA1 和速度間歇訓練（GA2，WSA）
週五	練習賽 1 h 或休息	15 km KO/GA 1+2
週六	30-50 km GA1 或 MTB	比賽或 30-60 km GA 1+2
週日	30-60 km GA1 或 MTB	比賽或 30-90 km GA1

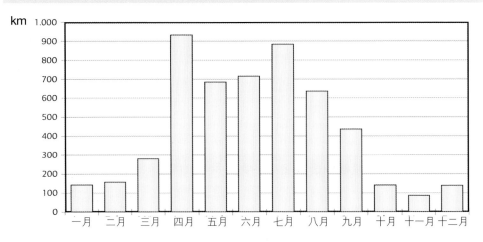

圍內，GA2 在 15 歲以下的級別以及新手中，佔的比重要比年齡較大的級別更大。力量訓練仍是個禁忌，而衝刺（例如六個路標衝刺練習）和 WAS 訓練（如 3×1 km 速度訓練）應加入訓練計劃中（週中）。

多種行駛技術

尤其新手，不可缺乏技術訓練，訓練過程可以遊戲的方式進行。最理想的是在 30-50 公里車輛較少、地形具有典型特徵的路段上環行。在準備期，訓練距離達到 20-40 公里即可，狀態好的時候，學生們也可在夏季或 RTF 時練到 80 甚至 120 公里，不過中間要有較長時間的休息，且關鍵的一點是，不能讓他們跟在成年組的後面追趕，而是要以適合他們年齡層的速度來行駛（長距離不能單獨行動）。這個問題其實是個很大的問題，因為通常學生都會跟年級較大的車手（少年組、青年組，或者業餘組）一起訓練，這對他們來說往往是對身體過度的挑戰，且經常導致他們喪失信心和動力。以前人們總認為，這種方式對年輕人的身體發展有益，這種時代應當一去不復返了，因為並不是經歷艱苦就一定會使人強大。同樣的，實力相差懸殊的車手一起訓練，對較弱的車手來說負擔也過重。

14 歲以下的訓練並不一定需要一個十分精確的計劃表，更好的是讓小選手們在一定的彈性範圍內，根據興趣和心情來訓練，這樣才能得到更多的樂趣，當然不能忽略上文提到的問題。

少年組

15、16 歲的男女選手是這個級別的對象，男子比賽最長距離達 80 公里，女子 60 公里。男子組的街道環行賽一般長 40 公里，經常以繞場的方式舉行。

中學生組到青年組的跨度很大，尤其是對那些發育較晚、身材瘦小的車手，有些生理年齡只有 12 歲，卻得參加 16 歲組，信心和動力是經常是個大問題。若能以最大速比行駛，使曲柄每轉一圈車子能前進 6.99 米，這樣的速度已經能與比賽速度齊平。所以說，要提高成績，力量越來越關鍵。

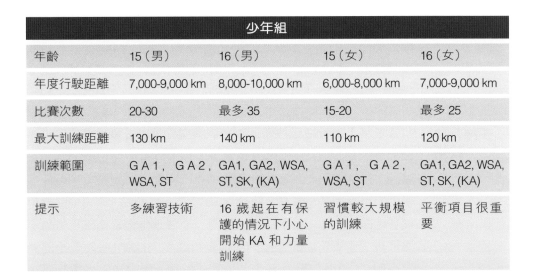

少年組				
年齡	15（男）	16（男）	15（女）	16（女）
年度行駛距離	7,000-9,000 km	8,000-10,000 km	6,000-8,000 km	7,000-9,000 km
比賽次數	20-30	最多 35	15-20	最多 25
最大訓練距離	130 km	140 km	110 km	120 km
訓練範圍	GA1, GA2, WSA, ST	GA1, GA2, WSA, ST, SK, (KA)	GA1, GA2, WSA, ST	GA1, GA2, WSA, ST, SK, (KA)
提示	多練習技術	16 歲起在有保護的情況下小心開始 KA 和力量訓練	習慣較大規模的訓練	平衡項目很重要

VP 和 WP 的週循環（15-16 歲）		
	VP	**WP**
週一	其他項目或休息	其他項目或休息或 20 km KO
週二	30 km GA1 或室內訓練 1 h	30-40 km 加 3-7 個衝刺練習或 2 km KA(52×17), 技術訓練
週三	其他項目或 30 km GA1	40-50 km GA1 和其他項目
週四	室內訓練 1-2 h	50-60 km GA1 和速度間歇訓練（GA2，WSA）
週五	其他項目 1 h 或休息	20 km KO / GA 1 或休息
週六	30-60 km GA1 或 MTB	比賽或 40-90 km GA 1+2
週日	30-90 km GA1 或 MTB	比賽或 40-120 km GA1

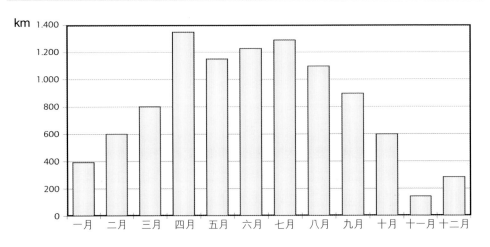

力量訓練 開始	15、16 歲是可以開始力量訓練的年齡,既要練習單車,也要進行室內訓練(根據自己的體重級別訓練),訓練要在專人指導下有規律地進行。此處的目的並不是提高最大力量。訓練時要用較輕的槓鈴,重複多次。一開始就要注意動作的正確性和技術要領。

同樣在這個年紀,速度訓練也變得重要起來:主要在賽季中,每週訓練一到兩次。在基礎訓練階段,採用每分鐘 90 轉甚至更高的踏頻,可以鍛煉速度以及踩滿圈。

少年組的訓練規模從中學生組的每年 4,000-7,000 公里擴大到第一年的 7,000-9,000,第二年 8,000-10,000,女子組 6,000-9,000。

個人年訓 規模	此處以及下文中講年訓、月訓或一個訓練單元的規模,很大程度上取決於訓練目標和可用的時間,訓練計劃應對規模和內容起導向作用。大部分級別的頂尖選手們訓練規模都比其他選手大,甚至大很多,他們的訓練計劃當然不能照搬到別人身上,先減量比較合適。抱負心較小的人訓練自然也較少。

少年組的訓練目的是為單車專項能力打基礎,明顯提高有氧代謝能力。此外,無論是單車還是其他平衡項目,訓練的安排都應多樣化一些。集中進行某一個單車項目的訓練,如越野或 500 米場地計時賽,目前還不是時候。對公路車手來說,場地賽訓練正是一種很好的調劑,還可以提高行車技術,對山地車手也一樣,特別是在冬天,可以通過場地訓練培養對單車的良好感覺。技術訓練中可以加進較難的技術,並進行深化。

心率控制 訓練	如果說中學生組還沒有開始用心率控制法來訓練,那麼在少年組應當開始採用,此方法的意義應向運動員們說明(藉助理論知識)。少年組的單車訓練幾乎貫穿整個冬季,80% 的行駛距離在 GA 的範圍內。力量耐力的訓練四月才開始,賽季中要加入衝刺訓練(5-7 次重複)(SK)。一般體育質素訓練,包括體操、遊戲等,在夏季也同樣重要。春天的賽季,依情況有可能縮短,該賽季中比賽次數應在 20 到 30 場左右,最多 35 場。

青年組				
年齡	17（男）	18（男）	17（女）	18（女）
年度行駛距離	10,000 -13,000 km	12,000 -16,000 km	8,000 -10,000 km	10,000 -13,000 km
比賽次數	30-40	30-45	20-30	25-35
最大訓練距離	160 km	180 km	130 km	150 km
訓練範圍	GA1, GA2, WSA, ST, SK, KA	GA1, GA2, WSA, ST, SK, KA	GA1, GA2, WSA, ST, SK, KA	GA1, GA2, WSA, ST, SK, KA
提示	KA 和力量訓練開始變得重要起來。	習慣較大規模的訓練。	公路賽，環行。	不能忘記平衡項目。

VP 和 WP 的週循環（17-18 歲）		
	VP	WP
週一	其他項目或休息	其他項目或休息或 30 km KO
週二	30 km GA1 室內訓練 1-2 h / 力量訓練 1 h	50-80 km 加 5-8 個衝刺練習 2-4 km KA（52×15），技術訓練
週三	30-60 km GA1 或跑步 1 h	60-90 km GA1 加 3×5 km WSA 或練習賽
週四	室內訓練 1-2 h	80-130 km GA1 加少量速度間歇訓練（GA2， WSA）
週五	其他項目 1-2 h 或休息	30 km KO/GA 1 或休息
週六	40-70 km GA1 或 MTB，週末用來做兩個 GA 訓練塊	比賽或 60-150 km GA 1+2：若無比賽：GA 訓練塊
週日	70-120 km GA1 或 MTB，週末用來做兩個 GA 訓練塊	比賽或 80-180 km GA1；若無比賽：GA 訓練塊

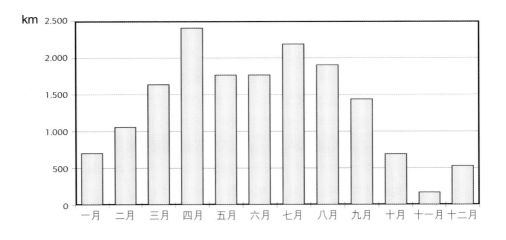

青年組

從青年組開始，單車生涯真正變得嚴肅起來。17、18 歲的男女選手，為了獲得參賽資格就得耗費大量的時間精力進行訓練，更不用說要取得名次了。

幾乎沒有任何一項其他的運動，像單車一樣在各個年齡層都需要如此大量的訓練，這對於那些譬如從對抗類項目轉過來的新手來說很難理解，因而常會信心受挫。對那些從青年時期才開始從事單車運動、以前從未接觸過耐力項目——更不用說競技項目的選手來說，大量的訓練會讓他們很難把握，往往一個賽季已過，他們還沒有參加過一次比賽，但是也總有一些有天賦的選手例外。

遺憾的是，很少會有適應性的比賽，能讓這些選手們慢慢適應，進入真正的比賽狀態。

沒有更多賽級　同樣由於組織方面的原因，沒有 19 歲以下這個賽級，能讓級別間過渡得平緩一些。

針對這個在其他項目中幾乎找不到的特殊情況，教練、家長和輔導員必須予以理解，不能讓選手們因此喪失積極性，而是應該鼓勵他們，努力承擔高強度的訓練負荷。

對那些在少年時代甚至更早就已經參加過比賽的選手來說，接下來這個階段的訓練，是為發展單車成為業餘事業打基礎的。因此，教練和選手都不能忽視長遠目標（業餘組和女子組的長遠目標）。該階段很容易出現為取得眼前的成功而過度訓練的情況，這會限制今後的上升空間，這些年輕選手們的長遠發展才是最關鍵的。

青年組第二年的年度訓練距離，雖建議為 20,000 公里，但對於 95% 的選手來說只是達不到的理想狀態，因為他們一方面還處在培訓過程中，時間有限，另一方面希望他們對其他項目也有興趣。如果男子組的年度訓練距離能達到 10,000-16,000 公里，女子 8,000-13,000，絕對能夠創造頂尖成績。如果訓練結構安排妥善，甚至年行駛距離更短，在 14,000 公里以下，也能取得好成績。

冬季保持良好狀態

6-8 週的過渡期結束之後，11 月上、中旬，青年組開始系統式訓練，包括室內、車上訓練，偶爾也有力量房裏的訓練。此外還要進行規律的跑步訓練，一直到一月底前後，為的是把濕冷的那些天也利用起來。尤其是在進入室內訓練前，即在過渡期，要多跑多跳，通過一些森林漫跑（1 小時以內）來適應跑步的動作，否則會容易造成下肢受傷和過勞現象。原則上，跑步時要迴避瀝青路。

準備期各大循環階段的訓練難點在於，要通過基礎性訓練持續提高有氧代謝能力。協調性、力量、靈敏度和速度可在室內訓練中通過其他平衡項目提高。十二月和一月，行駛距離較短，但這絕不代表運動員不夠積極，而是把更多的時間用在了單車基礎耐力訓練上。

青年訓練營

3 月或 4 月（復活節假期）的大規模營地訓練給準備期拉下帷幕。根據進營前訓練的多少和時間安排情況不同，營內訓練也可把比賽狀態作為訓練目標。一般來説，由於時間的關係，大部分年輕選手只有在這裏，才可能完成大範圍的訓練，這對塑造出優良的好狀態來説是必需的。

成績突出的選手，建議將訓練按幾個重要的比賽（州聯賽，全國賽以及世界盃）分成幾個階段。17、18 歲的選手可以開始挑選一個能跑出成績、選手特別感興趣的單車項目來作重點培養，但也不能太過專注於這一個項目，其他項目也應按比賽規格來訓練。

加強弱項

青年階段，除了要進一步提高之前提到的那些已經訓練有素的方面（衝刺、山地等）以外，還要加強個人的弱項。比如衝刺較弱而山地行較強的，應多進行衝刺訓練，反之亦然。二月中開始要進入衝刺（SK）和力量耐力（KA）訓練，一週訓練單元中各出現一次。比賽專項耐力可在週三或週末，用較短的間歇訓練（3×3km）和較小的速比（52×17）來提高。

賽季中，五月賽事尤其密集，正因如此，這個階段更要盡可能多安排一些公路賽，以塑造出良好的狀態。比賽期，70-80％的訓練

距離也都在基礎耐力範圍內，週循環中加入力量、衝刺和速度以及 WSA 訓練。其他平衡項目（體育活動）不可丟，包括拉伸運動、力量鍛煉。

賽季中要每週一次在力量房裏訓練力量。每賽季可以參加大約 30-45 場比賽。WP 的開始階段參加一些訓練賽（週中）效果不錯。暑假時，各級別都可以把家當作訓練營，以家為出發點行車，在這段時間，可以很好地進行較長的單元訓練。

大規模訓練

準備期，GA1 範圍內的最長行駛距離，男子是 120 公里，女子約 90 公里；而比賽期和 VP 尾聲時（訓練營），該距離可達 180 和 150 公里。為了避免訓練過度，在這種距離特別長的行駛中，要注意保證較低的強度（GA1 內）。一般規則是，訓練行駛距離越長，強度應越小。在 150-180 公里這種超長的行程中，平均速度超過 30km/h，即為錯誤行為，不會達到想要的訓練效果，25-28km/h 的速度已完全足夠。尤其是年輕選手，在山路特別要減速，否則好勝心過強，會導致過度負荷。

青年組的女選手訓練量相對男選手應適當減少，尤其是第一年，可更多地依照少年組男子的規格來訓練。

業餘 C 級和第一年

業餘 C 級是人數最多的一個級別，1991 年德國再次調整晉級規定之後，人數又有所增長。根據新的晉級規定，要想升入 B 級，往往要打敗國內 300 名競爭者，這就要求身體質素和技戰術兩方面都具備很好的實力。奧地利和瑞士的情況也差不多。C 級包括從青年組晉級上來的年輕選手、B 級降級下來的選手和幾年前就從 C 級開始訓練的業餘選手。另外還有絕對的新手，水平當然較弱，以及 41 歲以上的中年選手，想偶爾再挑戰一下，有時也能取得較大成功。

起步條件差異巨大

給這樣一個參差不齊的組別制定相對統一的訓練計劃幾乎不可能。他們的目標也十分不一致，有些只想感受一下比賽的氛圍，

有些想盡可能拿到更多獎金但不要晉級，還有人想儘快晉升到 A
級。因此得參照其他級別的原則，根據個人的目標和時間，自己
制定計劃。有一點很重要：必須遵循一定的訓練規則，謹記常見
的錯誤，切勿再犯。

繼續堅持　對於想要晉入 A 級或至少 B 級的、曾經的青年組選手來說，要實
現這一願望，意味着要繼續長期艱苦訓練。在業餘組的頭一年，
年度距離就要提升到 14,000-18,000 公里，主要是在準備階段增
加，比賽期看情況練習 2-3 個較短的環行（多日分段賽）。這一年
比賽變得重要起來。當然，訓練量較少也有可能成功晉升 B 級，
也有些選手訓練量肯定超過給出的數據，甚至可能達到頂尖水
準。他們原本就有更高的目標，參加的比賽也又多又長、難度又
大。有些人想通過長距離行駛晉升 A 級，而 A 級裏的競爭比 C 級
還要厲害得多。

理論上，業餘組的頭 4 年，年行駛距離應逐年增加 2,000-4,000 公
里，而實際上，只有專門從事單車運動、沒有其他工作的選手才
能做到，因此絕大多數 A 級、B 級車手的平均行駛距離穩定在
20,000 公里左右，在此過程中，某些部分的訓練比例也會增加。

更多比賽　尤其比賽的部分大大加強，力量耐力的比例也大增。比賽的密
集度從 C 級水平跳到每賽季 40-60 場。追求更高目標的選手，
必須參加長距離公路賽，街道或環行賽可以少參加。因為大部分
高難度的賽事都是在山路段，公路賽在這點上可以提供更多鍛煉
機會，讓年輕的業餘賽手調整狀態以適應比賽，並進行專項訓練
（KA）。減少脂肪從而減輕體重，可以提高爬山以及其他一般性能
力。基礎耐力訓練單元可覆蓋 200 公里以上距離。

杜絕錯誤
訓練　令人驚訝的是，C 級中有很多選手每年的行駛距離達到 20,000 公
里以上，但卻取得不了任何進步，這是為甚麼呢？我們在訓練中
的錯誤一節中就已經提到，這些選手對有效訓練完全沒有概念或
者理解錯誤，年訓計劃安排不當，另一方面訓練強度也過大。這
樣的錯誤的典型表現就是選手們全年的成績波動極小，換句話

説，他們冬天的狀態幾乎和夏天一樣。單調且強度過大的訓練是不可能提高成績的。這些選手必須徹底改變觀念和訓練方法。可以這樣說，一般情況下，同樣的訓練量，結構安排得當的話，成績會大大提高。把 20,000 公里的距離減掉很大一部分，合理安排剩下的，至少也能達到調整前的成績。

基礎訓練是根本

無論甚麼級別和領域，基礎耐力都是根本，專項體能都要建立在此基礎上。如果基礎耐力太差，進行比賽專項訓練多會導致成績下滑；反之，如果基礎耐力訓練得好，業餘組中，身體發育較晚的選手也能和早熟的選手取得一樣的成績，甚至還常超過後者。

想拿到名次的普通 C 級選手，12,000-14,000 公里的合理訓練就可以幫助他們達成願望。此處，給青年組的建議計劃，多數情況已經足以幫助他們取得良好成績。

若長年沒有進步，往往得降低強度，對訓練進行分期，並把重點更多地放在力量和速度訓練上。有時也需要調整戰術、徹底改變觀念或重新學習。關於心理阻滯將在第七章詳述。由於目標各異，我們這裏無法給出統一的訓練計劃建議。

業餘組 A/B 級，精英組和 23 歲以下組（U23）

業餘 A/B 級或精英組的比賽，距離在 70-200 公里，大部分街道環行賽在 80-110 公里，公路賽 120-180 公里。要完成這樣長距離的比賽，尤其是公路賽，訓練的量要比 C 級還要大。

B 級的年行駛距離在 15,000 公里左右，一級高手可達 40,000。A/B 級的平均值絕對可以達到 20,000 公里，但有些選手不需要這麼長的訓練也可以處於領先水平。這兩個級別最大的問題在於，接近職業的選手與非職業選手混在一起，對他們的衡量採用同一標準。此外越來越多的比賽中，業餘 A 級的選手得和真正的職業選手競爭。A/B 級比賽一般只對洲職業隊開放。

比賽行駛距離更長

由於單場比賽的距離加長，比賽的次數增多，比賽行駛的總距離佔年度總距離的比重也明顯變大。每賽季要完成 40-100 場比賽，

23 歲以下業餘組				
年齡	19（男）	20（男）	21（男）	22（男）
年度行駛距離	16,000-20,000 km	20,000-24,000 km	22,000-26,000 km	24,000-28,000 km
比賽次數	40-60	45-65	50-70	50-70
最大訓練距離	200 km	250 km	250 km	250 km
訓練範圍	GA1, GA2, WSA, ST, SK, KA	GA1, GA2, WSA, ST, SK, KA	GA1, GA2, WSA, ST, SK, KA	GA1, GA2, WSA, ST, SK, KA
提示	KA 和力量訓練非常重要	習慣最大規模的訓練	公路賽，環行	不能忘記平衡項目

VP 和 WP 的週循環（19-22 歲）		
	VP	WP
週一	其他項目或休息	其他項目，體操，30 km KO
週二	60 km GA1 室內訓練 1-2 h／力量訓練 1 h	70-120 km 加 7-12 個衝刺練習 4-15 km KA (53×14)
週三	50-80 km GA1 或跑步 1 h／滑雪 1-2 h	80-140 km GA1 加 3×8 km WSA 或練習賽
週四	室內訓練 2 h	120-200 km GA1 加少量速度間歇訓練（GA2，WSA）
週五	其他項目 1-2 h 或休息	30 km KO／GA 1 或休息
週六	70-130 km GA1 或 MTB 週末用來做兩個 GA 訓練塊	比賽或 90-180 km GA 1+2；若無比賽：GA 訓練塊
週日	70-120 km GA1 或 MTB 週末用來做兩個 GA 訓練塊	比賽或 80-180 km GA1；若無比賽：GA 訓練塊

其中一部分是環行賽。各領域的訓練量都增加，其中力量耐力、比賽專項耐力訓練以及增加的賽事尤要重視。由於現階段要用到較高的速比，比賽中山路部分也有增加，力量耐力的訓練就變得特別重要，全年都要訓練，包括過渡期，準備期開始的時候較少，後期以及比賽期加強。公路賽選手的速度訓練可退居二線，基礎訓練單元的距離應在 100 公里以上，最高可達 250 公里。分期方法如前文所述。A/B 級的訓練從準備期第二個循環開始以及賽季中，幾乎只有單車專項訓練，由於時間的關係，一般質素訓練和力量訓練（每週 1-2 個單元）都暫時居後。但是賽季中還是要有一項平衡項目，使運動員生理和心理上都和單車拉開一定距離。每天做體操可增強體力、提高伸展機能，然而正是在高水平的競技領域，其作用往往被輕視。

力量訓練 專門的器械力量訓練會在第 3.8 章的 "力量訓練" 中講述。一個運動員的整體實力，最高只能達到他最弱的身體部位能發揮到的水平。例如肩膀、手臂肌肉若在訓練中狀態很差，會嚴重阻礙山地行或衝刺時整體的成績難以提高；若腹部和手臂肌肉較弱，身體就沒法達到起步或衝刺時必要的緊張度，成績也只能平平。

此外，如果運動員擁有訓練良好的軀幹肌肉，可以保護脊柱免受過度負荷的傷害。這些並不意味着單車運動員得在力量訓練房裏加強肌肉訓練，這只會消耗更多的氧，他們應盡可能提高現有肌肉的功能性。

晉級 業餘組第二年，適合年輕選手為晉 A 級做準備，如果第一年已經完成了晉級，那麼可以集中準備大型比賽。規模每年漲幅 10-20%，主要是更多環行、參加距離更長的比賽。此時參加一個協會很重要，因為它可以派隊員去參加環賽。成績越是好到一定程度，有一點就越清楚：**以後要再進一步提高成績，幾乎只能在其他訓練因素都穩定的情況下，提高比賽距離，尤其是當訓練已經達到個人時間方面的極限的時候。**

業餘級別有個特別的訓練方法，*電單車訓練法*，在車輛較少的公

路上，由電單車在前面行駛形成氣流，後面的單車利用電單車的風影高速（比賽速度或更高的速度）前進。這個方法雖然有一定的危險性，但是很適合用來代替比賽和訓練速度。

單項高手雲集

A/B 級中有特別多的街道環行賽和公路賽（德國：聯邦甲級隊）的單項高手，前者的年行駛距離較低，只是偶爾為了鍛煉耐力才去參加公路賽；後者則偶爾參加街道環行賽，一方面為了提高速度，另一方面也為了豐厚的獎金和參賽報酬。公路賽車手只需要看情況參加少量的街道環行賽，把主要精力集中在長距離的公路賽和環賽上便可。

女子組

女子單車的絕大部分事項與男子業餘組的基本一致。與瑞士不同，由於參與人數不多，德國和奧地利未對女子選手進行分級，因此同一起跑線上的選手水平差異巨大屬普遍現象。按照比賽距離，相關內容可參照青年組的數據。根據有關體育規定，如果沒有正式分男女賽，女選手們也可與青年組一同競賽。女子的比賽距離較短，因此年行駛距離也較短，然而過去幾年裏，這一數據在頂尖女選手的帶動下大大上升。第一年的行駛距離就應達到 14,000 公里左右，頂尖選手則在 22,000-28,000 之間。

男女平等

在單車這個傳統的男子項目領域裏，女選手們為了爭得平等權利，不得不一直在抗爭。直至今日，仍有些地區未能實現。經過多年的討論，人們才終於認識到，特別是在耐力運動中，女性能夠取得和男性幾乎一樣好的成績（如馬拉松項目）。而單車運動中，她們離男子的成績相對還較遠，未來還有很大的上升空間。要提高成績，頂尖領域的比賽距離應當增加，這在過去幾年已經開始逐步實行。儘管如此，目前男子的比賽仍然比女子距離長得多。

女子組				
年齡	19（女）	20（女）	21（女）	22（女）
年度行駛距離	12,000 -16,000 km	14,000 -18,000 km	16,000 -20,000 km	18,000 - 22,000 km
比賽次數	25-40	30-45	35-50	35-50
最大訓練距離	160 km	180 km	200 km	200 km
訓練範圍	GA1, GA2, WSA, ST, SK, KA	GA1, GA2, WSA, ST, SK, KA	GA1, GA2, WSA, ST, SK, KA	GA1, GA2, WSA, ST, SK, KA
提示	KA 和力量訓練非常重要	習慣最大規模的訓練	公路賽，環行	不能忘記平衡項目

VP 和 WP 的週循環（19-22 歲）		
	VP	WP
週一	其他項目或休息	其他項目，體操，30 km KO
週二	60 km GA1 室內訓練 1-2 h / 力量訓練 1 h	60-100 km 加 7-12 個衝刺練習 4-15 km KA（52×15）
週三	40-70 km GA1 或跑步 1 h / 滑雪 1-2 h	60-120 km GA1 加 3×8 km WSA 或練習賽
週四	室內訓練 2 h	90-180 km GA1 加少量速度間歇訓練（GA2，WSA）
週五	其他項目 1-2 h 或休息	30 km KO/GA 1 或休息
週六	70-100 km GA1 或 MTB 週末用來做兩個 GA 訓練塊	比賽或 90-150 km GA 1+2；若無比賽：GA 訓練塊
週日	80-130 km GA1 或 MTB 週末用來做兩個 GA 訓練塊	比賽或 80-180 km GA1；若無比賽：GA 訓練塊

勿忘力量訓練

女子組的訓練重點也在基礎耐力方面，目的在於提高有氧代謝能力。很長一段時間，女生的力量和力量耐力訓練，很大程度上一直被忽視，不然成績一定還能更好。與業餘組相比，女生的力量耐力訓練可以適當減少速比和規模，着重於減少脂肪、減輕體重。皮下脂肪較少者，成績往往遙遙領先，因為她們的最大攝氧能力較好。

中年組

41 歲以上的 B 級和 51 歲以上 C 級中年組，大多曾經是業餘組的選手，很少有新手。她們對單車賽仍有高度的熱情，在這項愛好的運動中投入很多。中年組 A 級賽（或還有 A 級大師賽）在德國不舉行。

這個組一般都是 "老將"，在技戰術方面有突出的專業見解。

短距離賽

中年組的比賽距離鮮有超過 50-60 公里的，賽程太短這一點備受爭議。由於成績太過接近，賽程太短又無法拉開差距，因此最後經常出現大批人一起衝向終點的局面。另一方面，長距離對這個年齡的選手也有益處，因為距離越長，強度就相應減少。中年組大部分都是身經百戰、經驗豐富的選手，完全知道甚麼適合自己，甚麼會帶來損傷。然而不管積累了多少訓練智慧，最重要的仍是基礎耐力訓練。

平衡項目須再度重視

平衡項目（游泳、球類運動）和每日的功能性體操的重要性又凸顯起來，它們能保護這些年紀較大的選手免受過度負荷和錯誤訓練的傷害，並讓他們的靈敏度和協調性一直到高齡都保持良好狀態。有針對性的脊柱鍛煉可免去背部疼痛。由於每個人的目的和時間安排不同，此處不再給出訓練安排建議。

3.7 訓練營

為何需要
訓練營？

設立在南部陽光明媚之處或德國緯度較低地區的訓練營，為大部分有工作或學習任務的車手們，提供每年兩至三週盡情享受單車的機會，主要為提高成績，因為這在家裏很難做到，原因是在家裏很難找到一段集中的時間，進行如此大規模的訓練。大部分業餘選手的準備期，幾乎撇不開在南部明媚的陽光下、在訓練營裏的訓練。換到訓練營這個新的環境，常常能給總在一個地方進行的、無聊的準備期訓練注入新能量，給選手新的動力。

在哪裏設立
訓練營？

地中海國家憑藉宜人的氣候，是設立春季訓練營的不二地點。白天的溫度常達 20℃ 或以上，因此這裏常能穿短褲訓練，而此時，德國的天氣還相當冷。每年春季 2 月底開始，馬洛卡島（Mallorca，西班牙）就有一個大型的單車手集會，眾多賽車手和業餘愛好者都會來到這裏，利用這宜人的氣候和島上空曠的街道，把自己的狀態好好鍛煉一番。春、夏季時，歐洲中部也可設立訓練營，儘管這兒的天氣變化多端。部分業餘隊轉到自己國家的訓練營，一方面為了不讓自己成為春季經典賽（Frühjahrsklassiker）選手中最後一個經受必要的艱苦條件的人，另一方面也為了節省開支。

少年組的訓練營強烈建議設在本國。歐洲中部 3 月份的訓練營，最大的問題在於選手有可能會感冒，但如果生活方式得當，飲食富含維他命，肯定能把感冒的危險降到最低。如果在南部訓練，回國後的前幾週，經常會染上感冒。

何時進入訓
練營最佳？

前面章節中已經提到，訓練營往往用作準備期的收尾。因此賽車手們進營的最佳時段在 2 月底到 3 月底之間；中學生組略遲，在復活節前後；業餘愛好者們可從 3 月中起開始。冬天也可以在不滑雪的時候進行營地訓練。一個賽季的重點賽事前，頂尖選手們也會進營，因為此時的營地訓練往往助選手達到最佳狀態。

訓練營持續
時間

營地訓練最佳時長為兩週，中學生和少年組一週便足夠，而頂尖選手可延長至四週。

**營地訓練如
何進行？**

營地訓練安排主要取決於之前準備期的訓練情況。2 月底的營地
訓練，肯定仍以基礎耐力為主；4 月或賽季中則更注重專項身體
質素方面，這是指更有針對性、更集中地對現有狀態進行打磨、
細化。如果 2 月份，選手由於各種原因還未完成 2,000 公里的基礎
訓練，那麼此時進行強化訓練就沒有意義了。籠統地説，訓練營
應用來完成在家很少有時間完成的大規模訓練。如果進營前已有
足夠的訓練，此時便可加入幾個高強度的訓練階段（KA，WSA，
ST）。若狀態合適，也可參加一些地區性的比賽。

每天增加行駛距離，三到四天后接一天 KO 訓練，安排一個比較輕
鬆的兩小時出遊。之後又開始三四天的循環，但規模要大於前一
個循環。下面給出一個兩週的營地訓練計劃表。無論如何，都要
加入力量耐力訓練，訓練狀態越好，能完成的力量訓練就越多（如
圖表 3.2 所示）。

調節練習

除了單車訓練以外，拉伸運動和功能性體操也不可忽視。對很多
運動員來説，早餐前做早操是需要一些思想鬥爭的。是否需要這
類練習，每個人必須自己決定。對抗類項目（乒乓、網球、排球等）
可豐富單車選手們的休閒時間，適度參與可起到調節作用。要小
心的是游泳，特別是抵抗力較弱的選手會容易患上感冒，因而無
法參加之後的訓練。如果想游泳，最好安排在最後幾天，且游完
之後沒理由拒絕泡個熱水澡或洗個衝浪浴或桑拿。

飲食很重要

無論是在家裏還是在訓練營中，合理的飲食都特別重要。到酒店
去大吃一頓自助餐，對於控制脂肪大有阻礙，有些人因此體重非
減反增。但也要注意碳水化合物的補充要充足。足夠的睡眠是成
功訓練的基本前提，因為大規模的訓練需要較長的復元期。下面
的兩個計劃表，一個是業餘組或青年組兩周的南歐訓練營，一個
是中歐的學生組和少年組訓練營。

給出的訓練規模的前提是，進營前的最後幾週已經有足夠的訓
練。在營中的兩週，根據不同的狀態、級別和天氣情況，訓練量
應在 1,600-2,100 公里之間。行程較長的訓練日，強度必須控制在

表 3.2：業餘組的營地訓練計劃	
第一週	**第二週**
1. 到達，30-60 km 駛入	8. 180 km GA 1
2. 110 km GA 1	9. 第二個休息日，50 km KO
3. 140 km GA 1 4 km KA	10. 140 km GA 1 15 km KA（例：3×5 km）
4. 160 km GA 1	11. 160 km GA 1+2 幾個路段用 GA 2
5. 第一個休息日，50 km KO	12. 180 km GA 1
6. 130 km GA 1+2 10 km KA	13. 220 km GA 1
7. 150 km GA 1	14. 回程 可能再一個 30-50 km KO

表 3.3：少年組的營地訓練計劃	
天	**內容**
1	到達，70 km GA 1，技術訓練
2	80 km GA 1
3	100 km GA 1
4	50-70 km GA 1+2，技戰術訓練
5	100 km GA 1+2
6	110 km GA 1
7	30-50 km，單人計時練習（5 km），回程

GA 1 的範圍內，哪怕是誘人加速的山路和最後衝刺階段。這種大規模的訓練，強度過大會導致車手負擔過重。

力量訓練在每個休息日之後進行，規模應相對較小，一直要持續到第一個循環結束。其他級別在基本原則不變的前提下，應適當減少規模。出於組織安排考慮，每天的訓練量可以分為兩個單元，但每個訓練組合（一週）最後一個長距離訓練單元應一次性完成。

3.8 力量訓練

在耐力運動中，包括單車，力量訓練的意義長期被輕視，因為只有少數頂尖的運動員才會定期訓練力量，且一般只在冬季，於是便印證以下觀點，認為力量對於耐力項目的成績影響不大。而今天的觀點已經發生了本質的變化：力量對於耐力成績有着根本性的影響，在單車中它是車手戰勝高速比的基礎。

出於這一點，我們絕不能忽視它，因為如果缺乏力量，不能完成一定的速比，也就談不上強大的耐力實力。力量測試結果表明，同樣的要求，力量質素好的單車手能夠做到的時間明顯長於較差的選手。至於"力量該如何訓練"這個問題，訓練學還沒有完整的結論，儘管目前使用的"傳統"方法效果一直不錯。

定義問題　尤其關於各種力量類型的定義及其訓練方法，業界還未有統一意見；從文獻上看，有些地方還存在完全對立的觀點。此處介紹的方法和練習，根本上符合目前通行的訓練觀。也有更新的觀點認為，最大力量比其他力量類型（速度力量、力量耐力、爆發力等）更重要，對於單車專項實力的意義也比之前認為的更大。

全年訓練　全年都要進行力量訓練，這不單是頂尖領域的要求，普通的比賽或愛好同樣要做到這點，即使每個人的目標各不相同：競技選手主要追求與單車有關的專項成績的提高；而對業餘愛好者，力量訓練應起到的是預防作用，保護車手不受過度負荷和錯誤訓練的損傷。這一點在競技領域也絕不能忽視，因為恰當地訓練起支撐作用的靜力學肌肉（軀幹、肩膀、手臂），可有效避免運動器官的病痛。

肌肉組織的功能性改善　單車運動要求的力量訓練，絕不意味着要增加肌肉的數量，而只是要使現有的肌肉功能增強，達到較好的狀態，體重不會增加或增加得很少。功能性的增強的同時，最大力量也得到提升，在一個動作中使用到的肌肉組織，其內部和肌肉間的協調性都相應增

雷米·保利（Rémi Pauriol）
正在進行穩定性訓練

強。只有經過長期高強度的訓練之後,肌肉的橫斷面面積才會明顯擴大(肌肉增長),這在公路單車中卻是常要避免的現象。

甚麼時候訓練?

在準備期辛苦訓練得來的力量潛能,經常由於賽季中缺乏訓練不久就退回到原來的水平。只要一週一次定期訓練,就可以保持力量水平不退步,從而提高單車專項能力。所有的事實都支持每週減少幾公里行駛,把相應的時間用於力量訓練。比如在週三,較輕鬆的公路練習前,花一個小時訓練力量就已足夠。或者天氣不好的時候,安排力量訓練就最適合不過了。力量基礎訓練一直是在準備期在力量房裏完成的,或者安插於室內訓練中。

由於力量訓練大部分情況下是高負荷訓練,錯誤的動作很有可能會造成傷害,因此必須注意一些訓練規則,注意動作要正確。人們把單車的力量訓練分為室內或力量房訓練(用器械或自己的體重)和用單車訓練兩種,後者已在 3.3 做了詳細介紹。

力量訓練規則

- 不管選擇的是哪種訓練方式,力量訓練前,必須集中精力熱身。負荷越大,熱身時間應越長。

- 和耐力訓練一樣,在力量訓練中,也要遵守一般的加負原則;只有當肌肉達到相應的基礎條件之後,才能開始專門的力量訓練。

- 力量訓練必須定期進行(每週 1-3 次)。

- 和耐力訓練一樣,負荷也必須有變化、循環附加,因為同一種刺激不會引發適應過程,因而也就達不到訓練效果。

- 訓練必須符合選手的能力,特別是年齡。到 15 歲為止,都只能用自己的體重來練習,過度負荷絕對要避免。

- 動作乾淨、正確非常重要(要集中練習)!

- 練習過程中要平穩呼吸,不可急促。

- 要注意身體的恢復再生,也就是説,賽後或訓練負荷後體力已耗盡的情況下,切勿進行力量訓練。過程中,每組動作結束後要休息 2-4 分鐘。

接下來給出的一些力量練習的建議，由於運動員的情況各不相同，不能細化到具體幾組動作、幾個重複，請讀者參考關於力量訓練領域的相關數據，選擇最適合自己的。開始的時候負荷要小，之後再逐漸增加。

1. 力量房

接下來簡單介紹一個全年的力量訓練計劃。

確定最大力量

力量訓練強度是由最大力量乘以一定的百分比算出來的，因此首先——在集中的熱身運動後，要在器械上或在每一個練習中，一一測出最大力量。

最大力量測驗中，通過三到四次嘗試更重的砝碼，探索最大力量，記下測出的值。在此基礎上，計算出合適的訓練方案並記錄下來。這樣的測試應每月重複，才能使訓練負荷與變化的力量水平相適應。

下列肌肉群需要鍛煉：

- **大腿肌肉**（*伸肌*：各種壓腿，用槓鈴做膝蓋彎曲練習（不要太低）。*屈肌*：各類牽引機，屈肌訓練機）

- **小腿肌肉**（腿肚訓練機，腳趾訓練機須配槓鈴）

- **髖部屈肌**

- **臀肌**（參見大腿肌肉）

- **手臂、肩膀和胸肌**（*肱二頭肌*：推舉訓練板。*肱三頭肌*：臥式繩動高低拉訓練機、牽引機、俯臥撐）

- **背肌**（背肌訓練機不帶槓鈴，參見"拉伸運動"，俯臥撐）

- **腹肌**（仰臥起坐、腹肌訓練機，見"拉伸運動"中的腹肌訓練部分，俯臥撐）

以上練習在健身房或力量房進行，並要有在力量訓練方面經驗豐富的教練指導，再結合前面的"室內訓練"和 3.9 章的"拉伸運動"的相關內容。一個力量訓練單元由三部分構成：前奏（熱身）、主旋律（練習與練習之間要不斷重複拉伸）和尾聲（冷卻）。主要部分應通過不同的練習，集中訓練一到兩組肌肉，當中可插入背肌和腹肌的練習，這兩項本就是每日必做的練習。

準備期
第一階段
（適應）

11 月開始，先用較低的負荷（45-55%）做 2-4 組動作，多重複幾次（15-20），讓身體逐漸適應接下來強度較大的訓練。這段時間每週應在力量房裏鍛煉 2-3 次。該階段過後一定要測一次最大力量。

準備期
第二階段
（發展）

12 月和 1 月，提高負荷至最大力量的 60-70%。每次 3-4 組動作，重複 8-12 次。每週兩次，不用擔心肌肉會變得過於強壯。

準備期
第三階段
（最大力量）

二、三月份目標是提高最大力量值，這意味着要用很高的負荷（80-100%），4-6 組動作，重複 1-5 次。通過這種方式給肌肉帶來巨大的刺激，推動最大力量和速度力量的增長。這一練習每週 2-3 次。在此階段，要經常監控最大力量，使加載的負荷與之相適應。

比賽期
（力量保持）

從四月開始進入比賽期，如前文所述，此時應保持力量水平不下滑。每週 1-2 次，負荷 60-70%，3 組動作，重複 8 次。在漫長的比賽期，力量訓練也要像耐力訓練一樣有變化，例如偶爾插入最大力量練習單元，艱苦的比賽後減低訓練量、改變練習內容等。

表 3.4：單車選手的年度力量訓練表				
	強度	重複	動作組	單元 / 週
1. VP	45-55%	15-20	2-4	2-3
2. VP	60-70%	8-12	3-4	2-3
3. VP	80-100%	1-5	4-6	2-3
4. WP	60-70%	8	3	1-2

一個力量單元只需 30-45 分鐘，就可以在賽季中保持訓練所得的力量水平，從而讓行車更有效（衝刺、山路、計時賽），還能更輕鬆地完成高速比滿踏，取得好成績。在大眾和健康運動中，力量訓練應限制在低負荷，多進行重複（主要第一階段，或者第二階段也是）。

2. 室內或家中訓練

在體育館內甚至家中也可以有效訓練力量，主要用自己的體重。只要方法正確，再結合單車上的力量練習，就可以替代力量房中的訓練，更好的是結合器械及獨立的啞鈴。這種訓練主要有兩個方法：一是動態訓練法（活動訓練），二是靜態訓練法（支撐訓練）。要注意的是，不能只訓練腿部肌肉，手臂、腹部、背部和肩膀的肌肉也都要列入訓練計劃（競技運動：以腿部肌肉為主，全身訓練；大眾運動：重點放在軀幹肌肉）。接下來將按照身體部位，依次介紹一些室內力量練習。

需要注意甚麼？ 動作組數和重複次數要依年齡、訓練狀態和訓練目標而定，所以業餘愛好者們傾向於較低的重複次數和組數，而競技運動員則選擇較高值。如果每次都會有劇烈的肌肉疼痛，那必定是負荷過高，必須避免這種情況。

腿肚肌肉 *腿部*

面朝牆，前腳掌着地，站在足墊上，拉伸一隻腳的足關節，然後放鬆，另一隻腳要麼懸在空中，要麼放在正在拉伸的腳的後跟。重要的是拉伸的部位要在關節處，這樣才能使在收緊放鬆的過程中，只有腿肚肌肉在起作用。在階梯上進行或加上一個腳墊可使該練習更有效。每條腿練習 2-4 組動作，重複 15-50 次。

脛骨肌肉 坐在地上，腿伸直，抬腳趾使足關節彎曲，腳後跟保持貼地。一名夥伴幫助壓腳尖。2-4 組，重複 10-20 次。

速度超過 60 km/h 的單車控制練習。

大腿伸肌、腿肚和臀部

針對大腿伸肌有一系列練習：

1. 背靠牆，想像坐在一張椅子上，保持這個姿勢 15-60 秒。過程中背要緊貼牆，雙臂自然下垂。

2. 雙腿蹲跳過一條椅子，來回重複 10-30 次，2-4 組。

3. 歸位跳躍：背挺直，雙腳起跳，向上而後落回原位。整個腳掌落地或落在墊子上後，膝蓋不要彎曲超過 80°，並儘快再次起跳。3-5 組重複 8-20 次。這個練習對提高爬山和衝刺的成績特別有效。競技體育中，為了加大負荷，還可以綁上一些小重物。

4. 幾乎所有的跳躍運動都適合腿部肌肉鍛煉，而單腿跳要到比較高的力量級別才練習。

跳躍運動，尤其是 2 和 3，能夠增強速度力量。能夠結合力量和耐力訓練的一個練習是跳繩，它對提高力量耐力有突出效果。腿部的訓練應始終包括多種練習，並將它們有效結合。

背部、腹部、手臂和肩膀

這個方面的練習可參考拉伸運動一節結尾。手臂和肩膀肌肉的訓練可借用一個實心皮球。兩名運動員用各種投擲技術，互投一個實心皮球（3-6 kg），練習多組。最好每天安排一個短時間的增強軀幹和手臂肌肉的練習，可預防過度負荷造成的傷害。

單車上的練習

單車上的力量練習已在 3.3（力量耐力和速度力量訓練）中詳細介紹。這裏要再提一提增強各種力量類型和無氧代謝的訓練方式：徹底熱身後（至少騎 30 分鐘），用衝刺時的速比（幾乎都是最大速比），以最快的速度不變檔地進行 6-10 次突然衝刺（幾乎從原狀態瞬間提到最大速度）練習，每次持續 30 秒以上，每完成一次休息 3-5 分鐘，休息過程中也要向前行駛。青少年可將 30 秒降為 20 秒，重複不超過 6 次。

3.9 拉伸運動

**甚麼是
拉伸運動？**

拉伸運動是體操的一種，主要對靈活性有很大影響。它可以解釋
為延長、伸展或動起來。原則上每個運動員每天都應在他的訓練
計劃裏加上拉伸運動，最好再結合一些力量練習。當然也有限制，
比如受傷時或運動器官手術之後就不能做，或遵從醫生指示做。
對單車選手來說，拉伸運動是保持靈活性的必須練習，因為在騎
車時，活動的其實只有雙腿，身體其他部位則被忽視。長此以往，
其他部位的肌肉會萎縮，身體的靈敏度以及活動質量都會降低。

**拉伸運動有
哪些作用？**

首先它可以促進血液循環和肌肉組織的新陳代謝，讓肌肉和肌腱
一方面做好準備迎接負荷，另一方面負荷（訓練和比賽）過後的再
生過程也可得到提升。熱身時做拉伸，可減少受傷幾率，提高肌
肉協調性，提高肌肉功效。定期練習，可提高肌肉、肌腱和結締

計時賽前做動態的拉伸運動，可調整肌肉至正確狀態。

組織的粘合度，從而改善肌肉功能，而肌肉的彈性和關節的活動範圍也會有明顯提升。討厭的肌肉痙攣（背部）也可以通過特殊的伸展練習得到控制。另外還有很重要的一點：拉伸運動能提高身體的意識和感覺，這樣人們可以更了解自己的身體，更快地感受到身體最細微的變化。此外，放鬆的時候感覺會很舒服也很有趣。有說服力的論據很多，一定能幫你更快更容易地開始這項運動。

如何拉伸？　拉伸動作要正確，這裏有一些注意事項：最重要的原則是，在練習過程中，一定要集中注意力在拉伸的身體部位上，仔細體會拉緊和放鬆時的感覺。在 10-30 秒（每個練習）的拉伸過程中，如果肌肉拉緊的程度感覺上還比較舒適，快結束時只是稍微放鬆一些，那就說明緊張度還可以再提升一些。剛開始這個練習時，還可以輕聲數一數時間，隨着經驗的增長，時間觀念增強，就不需要再數了。

拉伸運動不需要咬牙切齒地忍受疼痛。如果拉力太大了，可以改變關節的角度調小力量，絕對不能拉傷扭傷，可遺憾的是，這種事經常發生。拉傷可能會因為伸張反射作用進一步惡化成肌肉抽搐。**伸張反射**是在肌肉強烈拉伸時出現的一種讓肌肉收縮的反射作用，防止過度拉伸或撕裂。

在做拉伸前要先熱身，可以原地跑跳或在滾輪支架上騎車（5 分鐘）。訓練過程中，要控制呼吸，要緩慢、均勻，不能屏氣，否則就會出現呼吸急促。活動室的溫度要適宜，穿衣要舒適（慢跑衫），地上墊上一個軟墊。若用單車做，要在車輛較少的公路上或單車車道上，控制單車要穩，因為在行駛過程中會做一些扭曲動作。人們可以根據需要，從給出的練習中選幾個來自行制定出一套計劃，但一定要從頭部開始，然後再慢慢落到腿部。拉伸練習的種類沒有限制，只要遵循一條原則即可：不能引起疼痛。關於這個話題，還有很多別的文獻，提供了很多練習類型供參考。接下來要介紹的是在單車上的拉伸練習，練習第一部分的作用是放鬆。

單車上的練習　*1. 脖頸*

頸椎由於騎車時的過度拉伸，常會出現肌肉痙攣甚至疼痛。把頭側向左右兩邊各 5 秒，也可以用一隻手臂幫助加壓。以同樣的方法低頭弓背，使下巴貼胸，可用手輔助。

2. 脊柱 / 軀幹

脫手騎車，伸伸懶腰，手伸到上方時盡可能向上。

3. 肩帶

握把手時，兩手間間距小一些，手臂伸直，推高雙肩至耳朵（5秒），然後往下壓。接下來一手脫把，放鬆下垂，以肩為軸心繞圈，前後各幾次。

4. 上臂和肩膀

右手握把，左手掠過下巴搭在右肩上，盡可能向背部中間伸，三頭肌（肘部的手臂伸肌）和肩膀都能得到伸展。

5. 雙手和手臂

一隻手控制把手，另一隻手手背和手指向上，撐在把手上不要動，堅持 10 秒，手掌、前臂和肩膀都要能感受到拉緊。手握車頭累了，能通過這種方式放鬆，腕關節畫圈也能起輔助作用。

6. 背部

背部肌肉經常會痙攣或疼痛，必須更徹底地活動。

a) 在正常握把姿勢的基礎上，先弓起背（貓背）再展開，兩個動作交替多重複幾次。

b) 左手握把，右臂從左臂下方穿過，使上身扭轉，相應的軀幹肌肉得到拉伸（每側每次 5-10 秒）。

7. 大腿背面

行駛過程中，屈肌可以得到很好的拉伸。此外還可以離開座位，把左腳踏放到前面與地面平行的位置，前腳掌停在腳踏上，腳跟下壓，上身向前向下傾（5-10秒），這樣大腿背面肌肉和上身都得到拉伸。然後換一條腿繼續。

8. 大腿正面

伸肌在行駛時也可以拉伸，但這需要一點騎車技術和很好的平衡能力。一隻腳離開腳踏，用同側的手握住踝關節，膝關節稍稍向後，直到能感覺到肌肉拉緊為止。

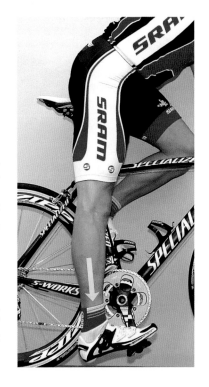

9. 腿肚和跟腱

離開座位，使腳踏曲柄呈垂直狀，位置較低一側的腿伸直踩下去，並下壓該側腳後跟，直到感覺到拉緊。為了把拉伸的位置移到跟腱上，可稍稍彎曲這條腿的膝蓋。

最後三個練習（7、8、9）也適用於消除討厭的肌肉痙攣，對緩解腿肚痙攣特別有效。

**訓練及比賽
前後的練習**

1. 脖頸

和車上練習一樣，在地面上做的拉伸運動也從頭、頸開始。在保持雙肩與地面平行的基礎上，頭部向前、向左、向右各彎曲幾秒鐘，並盡可能向外延伸。

2. 肩膀

要放鬆肩膀，可以用手臂或肩膀畫圈。要拉伸肩帶，就抬高一側肘部，抬至與頭同高，手心放在兩肩胛骨的中間，保持這個姿勢10-20 秒後換一側。這個練習可以大大提升肩關節的靈敏度，對摔倒時肩部着地的情況也有好處。

3. 上臂和肩膀

一隻手從下巴下面穿過放到另一側肩膀上，另一隻手把肘部向肩膀的方向壓。

4. 前臂和手腕

跪着，手放在大腿上，手心朝下，手指正指向膝蓋。然後向腳後跟的方向傾斜身體，使前臂和手腕越來越緊張。另一個方法也可達到類似的效果：伸直手臂，手心朝外，指尖向下。

5. 軀幹

兩腿分開同肩寬，傾斜上身，一側手臂越過頭部向另一側傾斜，另一隻手撐住臀部。

6. 背部和腿部

首先站直，向上抬起手臂使整個身長變長，然後放下手臂，抱住頭慢慢向胸部壓，使背先在胸椎處、後在腰椎處呈弧形，最後只有腿部拉緊，整個人放鬆下垂。此時手幾乎能碰到腳。接下來以逆序緩慢恢復到原來的身長。跟其他練習一樣，在做這個動作的過程中，必須摒除一切雜念，只專注於自己的身體。閉上眼睛更容易做到這一點。

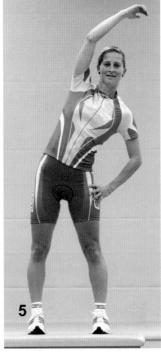
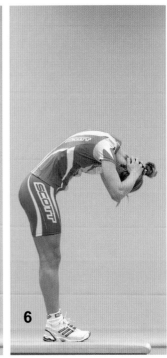

放鬆背部的一個絕佳練習是吊掛。單手或雙手握住一根杠子或樹枝吊掛着，保持姿勢到堅持不住為止。

7. 臀部和腰椎

仰臥，一個膝蓋移至胸部，另一條腿伸直。要拉伸大腿背面的肌肉，可以握住彎曲的那條腿的膕窩向上抬，使之與身體垂直。

8. 大腿背面（屈肌）和腿肚

a) 雙腳一前一後呈邁步狀（腳朝前方），前面的腳腳尖上翹，身體向前彎曲，背部挺直。這時能夠感覺到腿肚和大腿背面拉緊。

b) 雙腳交叉站立，腿和背部伸直，身體向前傾，然後雙腳交換位置。

9. 大腿正面（伸肌）

為了更好地保持平衡，可以在拉伸對單車運動最重要的肌肉——

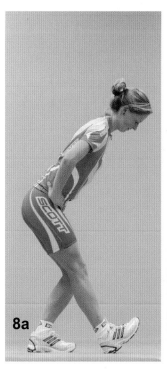
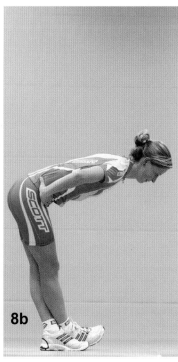

股四頭肌時貼牆站立。左腳向後抬起，左手握住腳背慢慢向臀部壓，直到肌肉有被拉伸的感覺。臀部被稍稍向前推，要注意的是保持兩邊大腿相互平行，上身要垂直。每側動作保持 20-30 秒。

10. 收肌

兩腳叉開，平行向前，一側膝蓋彎曲，直至能感受到大腿內側直至膝蓋處都被拉緊為止。這個練習在以弓箭步前進時也能做。

11. 大腿正面和脛骨肌肉

蹲坐在腳上，約 15 秒後用一隻手抬該側的膝蓋，達到拉伸前側脛骨肌肉的目的。

12. 臀肌

先躺着伸直身體，然後抬起一條腿，另一條腿的踝關節放在抬起的腿的膝蓋上。接着抱住抬起的膝蓋稍向自己的方向拉近，臀部不要離開地面。如果拉伸強度還不夠，可以把膝蓋稍向外側拉。

10 11

13. 大腿背面，腿肚和背部

坐着，一隻腳的踝關節放在另一條大腿上，放在膝蓋上面一點，然後身體前傾，保持背挺直，還可以同時繃緊腳尖。

增強軀幹肌肉力量的練習

在這章的結尾，再給大家介紹幾個很有效的、增強軀幹肌肉力量（背部、腹部、肩膀、腰部）的練習，對改善支撐功能很有用。這些練習完全可以融入拉伸活動計劃中。

1. 腹部肌肉訓練

a) 仰臥起坐：雙腿背面着地，再弓起，上身慢慢地從頭開始抬起，捲起再打開；重複做 10-20 個（直線腹肌）。

b) 交叉仰臥起坐：起始動作跟上面一樣，雙手交叉在頸背，上身慢慢捲起，用肘部去碰另一側的膝蓋；重複做 10-20 個（斜線腹肌）。

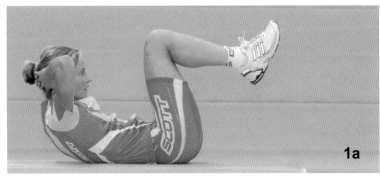

1a

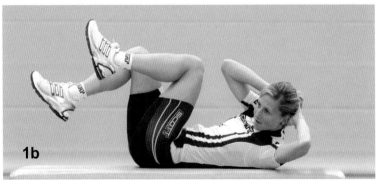

1b

2. 背部肌肉訓練

趴着，臉朝下，腳伸直，微抬離地，手臂張大開始慢慢地做引體向上的動作。同樣也可以雙臂交叉環抱身體，快速向前向後拉。重複 15-30 次。

3. 俯臥撐

動作正確的話，俯臥撐是一個對腹、背、手臂和肩膀都很好的練習。關鍵要注意做的時候要讓身體處於高度緊張狀態，身體要像一塊板一樣平。手臂間距寬點窄點，動作快點慢點或高點低點都可以。重複的次數依個人能力而定，最好是做三組，每組次數相同。

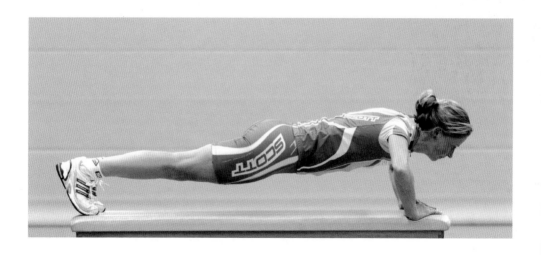

3.10 訓練日記

把訓練的數據記在日記裏，在體育學中叫做**訓練文獻記載**。根據珍貴的記錄，教練或運動員自己可以總結出與該訓練計劃相關的結論，繼續保持正確的方式，避免錯誤。

對於不一定要追求個人最佳狀態的業餘愛好者們，只要在一本小日曆簿上記錄下自己行駛的距離，以及一些其他訊息，如路段、體重、平靜時的心率或天氣等，有個一目了然的年度回顧就足夠了。

但在競技體育中，上述的記錄方式就不夠了，需要多很多的訊息。每天平靜時的心率、體重，對訓練範圍和身體疼痛所作的說明，這些只是需要整理清楚的幾個方面。這麼多數據，用表格的方式整理並打印出來放在文件夾裏，不失為一個好方法，這樣關於訓練和比賽的重要數據就在手邊，隨時可用。每個月需要兩張表（不符合的日期劃掉），表上不僅要記錄單車訓練的數據，其他的體育活動也要加進去（見表3.5）。

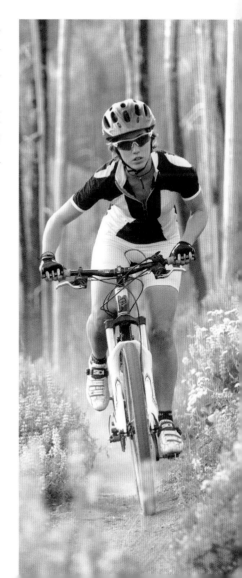

數據分析　訓練文獻記載只是單純的數據搜集，而評估，即所謂的**訓練數據分析**，才更重要。分析方法多種多樣：首先可以把周訓和月訓規模以圖表的方法清楚地列出，下一步再把比賽成績填入，經過分析得出寶貴的結論，為來年提供參考依據。

拉夫‧格什（Ralf Grabsch）正在填訓練日記。

此外還可以把平靜時的心率值、成績分析結果以及可能出現的病痛填進去。根據這麼多數值和訊息做出的圖表既複雜又全面。

頂尖競技領域中，還會區分不同的訓練範圍，這使得圖表製作更複雜。也可以不根據普通日曆或訓練年度，而用其他的時間範圍作參數，例如比賽前的一段特殊準備期，或者若干年的情況做成一覽表。這項耗時費力的工作，從青年組開始才有意義。

一開始只要對一些基本數據進行分析就可以了，不需要列圖表。可惜很多單車手都不寫訓練日記，更不要說分析數據了，或者重要的數據在賽季結束時往往被扔進廢紙簍裏。所以，應該從小陪養單車選手寫日記的習慣，哪怕一開始只是很簡單的數據記錄。

表 3.5：訓練日記

單車訓練日記　　姓名：　　月份：　　級別：

日期	訓練路段／比賽 地點／其他訓練	訓練類型／ 比賽類型	選手人數	日行駛 距離	時長	月行駛 距離	體重	平靜時 的心率	備註
1. / 16.									
2. / 17.									
3. / 18.									
4. / 19.									
5. / 20.									
6. / 21.									
7. / 22.									
8. / 23.									
9. / 24.									
10. / 25.									
11. / 26.									
12. / 27.									
13. / 28.									
14. / 29.									
15. / 30.									
31.									

單車訓練單元：
平衡項目訓練單元：

訓練時間：
（全部／單賽／其他）

比賽公里數：月公里數：
（月份）
年公里數：
轉換：

訓練計劃 不管是為別人制定訓練計劃的教練，還是自己制定計劃的車手，都需要一個清晰的計劃表，作為日後訓練的依據。一張空白的計劃表，第一行應列出要訓練的規模和強度類型，下面的一行則應填上實際完成的內容，這樣就能獲得"應做"與"做了"之間最直接的比較。特別是少年組，經常目標宏大，為了看上去漂亮，計劃安排得很多，實際卻沒有訓練或訓練很少。這種情況下，一般可以向選手說明，他們只是在自欺欺人。如果教練和隊員的關係很好，像朋友一樣，自然不存在這類問題。

表 3.6：訓練計劃表模版

週：　　　　　　　　　　　　　　　姓名：

天	日期	km	內容訓練範圍	附加膳食體操	已行駛距離內容
週一					
週二					
週三					
週四					
週五					
週六					
週日					

4

4. 成績分析與測試

4.1 實驗室分析法

上世紀 70 年代開始至今，單車高級競技領域中，一直定期採用實驗室分析法分析選手的能力，得出的結果被用作訓練指導。每年約做 4-6 個試驗，準備期和比賽期的開始和中間各一個。在賽季的高潮到來前的準備中，會再加入一次成績分析，以便及時應對可能出現的弱點。

對實驗結果不能評價過高，只要有豐富的經驗和正確的訓練，即使不進行測試，也能達到最好的成績。況且測試結果受多方面因素影響，尤其是當教練或分析員沒有足夠的解讀經驗時。單次試驗也不能給訓練帶來太多啟發，得定期測試，才能最大限度地發揮成績分析的作用。

實驗室成績分析應起到檢驗訓練安排的作用，只有當訓練刺激和之後的恢復期進行最佳交替，才能達到最好的訓練效果。訓練控制參數是功率和心率，場地賽和計時賽訓練中，有時也把乳酸鹽濃度列為參數，而不是行車速度。

階梯測試 在單車測力計上做階梯測試，非常適合單車選手，因為他們對踩踏的動作非常熟悉；對跑步運動員的適用度要低一些，因為在單車上做踩踏，並不能讓他們發揮出最好水平。為了盡可能仿真，單車測力計必須設置得與被測者自己的參賽車一樣，鞋和腳踏也得用自己的。

測試中，負荷以階梯式上升，直到測試主體要求中止為止。每一個階段的長度依訓練理念和測試目標，在 1-6 分鐘之間，每階段負荷上升 20-50 瓦。持續 5-6 分鐘較長的時間，讓新陳代謝從適應達到所謂的平衡狀態（Steady State）。如階段時間較短而功率上升幅度較大，血液中的乳酸鹽分配還來不及完成，這樣的測試結果數值太高，不能作為之後確定訓練強度的依據，因而也達不到測試的目的，除非用一個專門的測試因數對結果進行修正。

一些新的測試方法嘗試用距離很短的斜坡來測試，在階段時間很短、功率上升很快的情況下監測乳酸鹽的生成速度，並用複合計算公式分析解讀測試結果。

標準條件 進行該測試，必須先滿足一些標準條件，飲食方式、前一天的訓練、乳酸鹽的分析方法以及空氣溫度和濕度等因素，都對測試結果有很大影響。為保證每一次測驗的可比性，同一年度的所有測試都必須用同樣的方法，階段時長和負荷上升幅度也要一樣。測試中可以測量多方面的參數來決定生理學、生物力學方面的值，

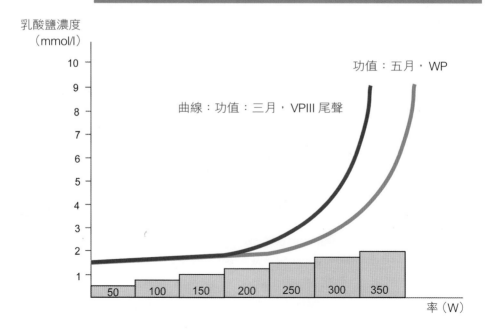

一個訓練階段中乳酸鹽值與功的關係圖

如心率、心電圖（EKG）、踏頻、功率、呼吸系統的變量（攝氧量、CO_2 排出量、每分鐘呼吸總氣體量）以及乳酸鹽、葡萄糖、尿素和肌酸激酶的濃度等。

由於儀器費用很高，測定攝氧量（呼吸測功學）會產生很高的額外花費，這也使分析的整體花費猛增。但是測量呼吸系統的變量很有意義，如果條件允許，還是應該進行。

階梯測試的具體操作方式，在此就不作詳細説明了，因為這樣的測試本來也不能自己完成。功率、心率以及相關的乳酸鹽值，是測試中最重要的參數，且相互關聯。根據這些參數畫出圖表，就可以得到*乳酸鹽與率的關係曲線圖*，根據這個曲線可以得出有氧和無氧的閾值。

閾值　經過耐力訓練的單車運動員，有氧作用的閾值在每升血液 2 毫摩爾 (mmol)；乳酸鹽左右無氧閾值約 4 毫摩爾。對此，體育學中卻存在差異較大的觀點。

閾值模型與訓練強度範圍

這裏的陰影帶為閾值，帶寬代表閾值可能的最大範圍。各訓練強度範圍用橢圓標出。
AS：有氧閾值；ANS：無氧閾值。

曲線分析從某一乳酸鹽值開始，結合相應的心率，如在有氧閾值內（乳酸鹽 2），心跳每分鐘 150 下，這表示在基礎訓練 1 領域內，心率不應超 150 太多。其他訓練領域也可以用同樣的方法，只是不一定能完全區分開來。

此處不介紹如何解讀乳酸鹽與率的關係曲線圖，因為沒有一種解讀方式是絕對標準的，所有方法都有不確切的地方，選用哪一種由分析者自己決定。只要不經常更換分析者，即使分析方法模糊，也能得出有用的分析結果。

成績的發展過程　根據多條乳酸鹽與率的關係曲線，可以準確追蹤成績上升或整體發展過程。以預防疾病或復健為目的健身運動中，實驗室分析有很大作用，因為醫生可以對被測者的體能進行準確分析，設定運動治療的負荷強度。此時多放棄測量乳酸鹽，改為做心電圖和量血壓。若暫時撇開影響測試結果的因素，實驗室分析法應是確定訓練範圍最準確的方法，也是確定最強能力值的方法。

移動測功計（SRM）為單車訓練界帶來了根本變革。

各大學的體育學、運動醫學系已對很多運動員（單車運動員）做了測試，根據得出的數據完全可以制定出決定訓練範圍的準確規律或原則，對很多選手來説已絕對夠用。但是上文所説的不確切性仍然存在。

總體説來，隨着車手成績水平的提高，更需要通過成績分析以便更準確地決定訓練範圍，因為此時有效和無效訓練之間的活動餘地已經越來越小了。

其他實驗室測試　在整個單車專項成績分析的框架下，不僅可以測得選手在車上的整體表現，也可以用一些特殊測試檢測某個單項。這類測試有很多，可測最大踏力、最大踏頻、無氧能量儲備、與踏頻相關的牽引力、不同負荷下的踩踏力等。

4.2 實地階梯測試

接下來在介紹各種簡單測試之前，要先介紹介於純粹實驗室測試法和計時測試法之間的實地階梯測試。實地階梯測試（負荷階梯式上升）不是在實驗室裏的標準條件下進行，而是在"露天的場地"，即公路或賽道上，用自己的參賽車進行測試。這項測試的優點在於它以實踐為目標，但也存在着更多的潛在錯誤。由於各種外界因素的影響（例如風、路段、溫度、材料、車胎的氣壓等），很難比較一名選手多次測試的結果，也很難比較同一測試中各選手的成績。為了使框架條件統一，這項測試安排在賽車場舉行（同樣的圈長，風力可以計算，容易執行），公路賽車手的測試就用公路賽車。

實行過程 實地階梯測試一般只需要確定兩到三個參變量：心率、乳酸鹽值及相關的速度。測試過程中的負荷強度可通過速度或心率控制，每階段長 2-6 公里。

一次多日分段賽前與賽後在賽車場地進行的實地階梯測試

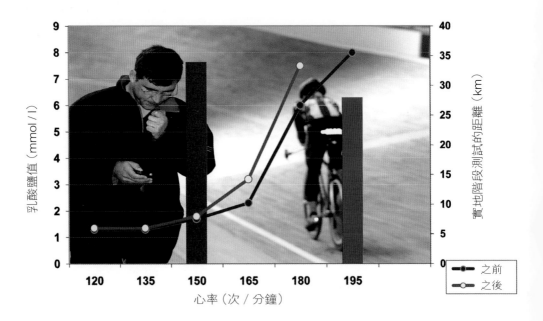

乳酸鹽值（mmol / l）

實地階段測試的距離（km）

心率（次 / 分鐘）

之前

之後

對於訓練程度很好的選手，確定最低訓練強度，選擇較長的路程比選擇較短的（1 公里以下）更合適。

例如起始速度定為每小時 28 公里，每 2.5 公里（250 米的賽道：10 圈）後每小時提速 2 公里。

盡可能記下心率和速度，每階段完成後確定乳酸鹽值。車手的任務是，在單車電腦的幫助下，盡可能保持規定的速度直到階段完成。

實地階梯測試的問題在於速比的選擇。因為所有階段的踏頻都應盡可能保持在每分鐘 80-100 轉，所以有必要用上踏頻測量儀。也就是說，低速時選擇較小速比，高速大速比，而使速比與要保持的規定速度配合並不那麼容易。

更準確的方法是按照心率劃分階段，這樣不同測試日在不同外部條件（風）下測出的結果，才更有可比性。第一階段心率每分鐘 115 次，之後每階段加 15。速度和乳酸鹽值也要測定。

分析運用　先設定坐標系統左邊的 y 軸為乳酸鹽濃度，右邊的 y 軸為心率（兩側縱坐標），x 軸上（橫坐標）為速度（算出每個階段的速度），然後一一填上各對數據。有兩組數據，一組是乳酸鹽和速度，另一組是心率和速度，把每組數據的點連成線，就產生兩條曲線。

分析曲線時，從某一乳酸鹽定值出發，找到相應的心率，再找到該心率在另一條曲線上對應的速度，就可以得出結論。例如有氧閾值的心率為 130，由此確定基礎訓練 1 中，心率不能超過 130。

若無測量失誤，有氧閾值應與乳酸鹽和速度關係曲線中的最低值相符。在有氧閾值的基礎上加 1.5mmol / l 就得到無氧閾值。其他訓練範圍可根據各圖表中給出的乳酸鹽值算出。

人們至少應該根據個人興趣和組織方面的條件，嘗試一次這種方法，畫出自己的圖表。

4.3 計時測試

除了實驗室分析法和實地階梯測試以外，還有很多可自己控制的、簡單低耗的成績測試法。這些測試一般在準備期和比賽期的每個訓練循環結束後，以計時的方式進行，目的在於盡可能為下一個循環的訓練做好調整。

成績考核對於記錄單車新手——尤其是學生和青少年的成績發展動向很有意義，當然對有較多訓練經驗的選手也一樣。不單是對賽車手，對 RTF 車手來說，這種測試方法也同樣值得推薦。為了讓結果更客觀，各測試必須在類似的天氣條件下（風）進行。計時測試一方面可以讓教練知道他的訓練方法是否有效，另一方面也能大大提高新手們的積極性，因為第一年訓練剛開始，運動員們會有很大進步，通過成績考核能看得很清楚。

第一次計時測驗應安排在準備期第一個訓練循環開始的時候。為避免運動器官負荷過重，這樣的測試前必須做足熱身（至少 30 分鐘），此外不要採用很緊的檔，因為肌肉還無法克服這樣大的阻力去踩滿踏。根本沒想過在準備期剛開始就挑戰大檔位的運動員，頭三、四次測試完全可以用小鏈盤、42×16-14 的速比，但是需要很高的動作頻率。

為了保證可比性，不能只有一次用較低速比測試。只有當選手行駛了足夠距離之後，速比規定才能放開，但仍不能超過各級別相應的速比。

**計時測試
路段** 測試成績需要車輛較少、沒有危險的彎道或斜坡的路段，環形的路段比 A 點到 B 點的直線路段更易安排。若要重複多圈，也可以選擇合適的點來記錄不同階段的時間。測試路段總長應在 5-15 公里，學生和少年組不應超過 10 公里，青年和業餘組可以到 20 公里。找到合適的路段、記錄下來，制定出表格，填入所有測得的時間。甚至乎，多年的成績變化過程也能用此法追蹤。教練則可獲得有價值的比較數值，讓新選手更容易適應訓練。

階梯測試時，從運動員耳垂的毛細血管抽血化驗。

表 4.1：計時測試樣表

成績考核

計時測試：＿＿＿＿＿＿＿＿＿＿＿＿＿＿＿＿＿＿＿＿＿　日期：＿＿＿＿＿＿＿

路段：＿＿＿＿＿＿＿＿＿＿＿＿＿＿＿＿＿＿＿＿＿＿＿＿＿＿＿＿＿＿＿＿＿＿

天氣：＿＿＿＿＿＿＿＿＿＿＿＿＿＿＿＿＿＿＿＿＿＿＿＿＿＿＿＿＿＿＿＿＿＿

參加人數：＿＿＿＿＿＿＿＿＿＿＿＿＿＿＿＿＿＿＿＿＿＿＿＿＿＿＿＿＿＿＿

發動（年齡級）	時間	平均速度（s/t）	備註	主觀心理狀態 (1-10)
1.				
2. -1 分鐘				
3. -2 分鐘				
4. -3 分鐘				
5. -4 分鐘				
6. -5 分鐘				
7. -6 分鐘				
8. -7 分鐘				
9. -8 分鐘				
10. -9 分鐘				

多次發令 多人參加測試，要給每名選手依次發令，每次發令間隔 1 分鐘。只有一部計時器的情況下，從第二名選手開始，計算成績時要扣去他們與第一名選手的啟動時間差。1 分鐘的時間間隔，實踐證明很合適。

備註一欄可填寫在該路段上選手的車有沒有問題等。心理狀態值——從 1 到 10（1 ＝非常差，10 ＝非常好），要在測試前填寫。

建議安排兩種不同的路段：

a) 平坦或起伏較少的路段，和

b) 山路段，可檢測選手行山路的成績（長至 2-5 公里）。

考核時間 從一個訓練年度開始到賽季開始前，在小循環內（週循環）安排考核沒有意義，但是可安排在週末，用來作比賽替代項目。賽季開始後（比賽期），就得選出合適的一天來測試。週一是恢復日，週五是比賽前一天，都不做考慮；週二一般留給力量和競速訓練，所以只剩下週三和週四供選擇。關鍵是要根據訓練計劃表選擇最合適的一天。如果週末沒有比賽，就可以把計時測試放在週六或週日，某種程度上用來替代比賽。不能小覷 10-30 分鐘的計時測試帶來的負荷刺激，這個屬於長時耐力級別 I 的項目，對有氧和無氧能量儲備的要求都相當高。

實行過程 計時測試前要充分熱身（30 分鐘），結束後可以再接一個基礎耐力訓練單元。計時法最好成組進行，因為隊友的存在會激發鬥志。尤其對年輕車手，計時測試是讓他們克服平時對這種費力的事的畏懼、真正努力起來的很好動因。

速度感 計時測試有個好處，能讓選手通過規律的時間單元培養出很好的速度感，從而可以更好地評估自己的持久力。當教練的一般會讓較弱的選手先出發，但是在少年組，這樣的"等級順序"偶爾也要變一變，以免選手有挫敗感。例如可以讓兩到三名水平差不多的選手相繼出發，留出稍大一些的時間間隔，再讓下一批選手出發。

同樣也可以用抽籤的方式決定出發順序。時間間隔適合以分鐘為單位。計時人員，一般是教練或輔導員，要在起點和終點處記下所有人的準確出發順序，有需要的話也要記下階段時間。

分析運用 根據賽季中測試所得的時間數據，可以制定出有說服力的賽季成績總覽，記入比賽結果或訓練日記中（見訓練文獻）。

測得的時間也可製成圖表。

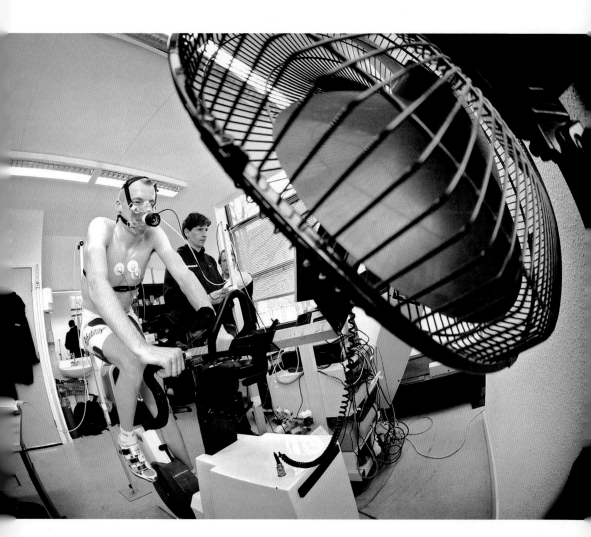

5

5. 飲食

在高等耐力競技運動中，近幾年訓練規模和強度的增長超乎想像。很多單車運動員的膳食還有很大的優化空間。大眾運動者同樣也可以通過良好的飲食提高成績，改善健康，從而提高生活質量。與非運動員相比，運動員們需要大量的食物，把它們轉換成營養。競技運動員要特別小心，吃下去的食物質量要高，盡可能不要增加身體負擔。

單車運動史上的所有時期，為了在飲食方面比對手佔優勢，運動員、教練和輔導員都在試圖尋找"秘密"食物或輔食。所以沒有任何一項運動像單車一樣有這麼多飲食方面的偏方。是否真的有效，又是否存在一種簡單的適合運動的飲食方式，將在這章給出答案。

5.1 耐力運動的基礎膳食

食物的作用
- 準備能量（供給身體活動和生命機能）；
- 構建與維持有機體（細胞、組織）；以及
- 調控新陳代謝，保護健康（把外界環境和高級體育競賽對身體造成的負面影響降到最低）。

四種食物類型：

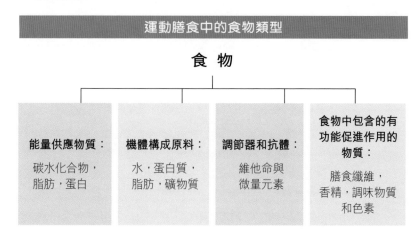

運動膳食中的食物類型

食 物

能量供應物質：	機體構成原料：	調節器和抗體：	食物中包含的有功能促進作用的物質：
碳水化合物，脂肪，蛋白	水，蛋白質，脂肪，礦物質	維他命與微量元素	膳食纖維，香精，調味物質和色素

1. 能量供應物質（燃料）

能量供應物質包括**碳水化合物**（澱粉，糖）和**脂肪**（脂類），長時運動而缺乏碳水化合物的情況下，**蛋白**（蛋白質）也會被用作能量供應。例如長距離比賽（大於 300 公里）中，約有 10-15% 的能量來自蛋白質代謝。這裏也包括血液中的免疫類蛋白（球蛋白，白蛋白），這也是為甚麼單車運動員在多日分段賽期間和之後容易感染的原因。

此外屬於能量供應源的還有體內濃度為 7 千卡 / 克的酒精，只是酒精在整體能量供應中佔的比例常常過高。

2. 機體構成原料

蛋白質是構成機體物質的元素之一，肌肉、肌腱、韌帶、軟骨等都包含蛋白質；身體最主要的構成物質是**水**，人體的 60% 都是水；骨頭的構成離不開**礦物質**；細胞膜和神經細胞突起的形成也需要**蛋白質**。

3. 調節器與抗體

這類物質包括**維他命**、**礦物質**和**微量元素**，也包括**水**，例如調節溫度時就需要水。

4. 食物中包含的有功能促進作用的物質

可以歸到這個類別的有膳食纖維，它既能促進消化又能增加飽足感；還有香精、調味劑和色素，人對食物的享受度很大程度上依賴它們，只是好看卻不好吃也不好聞的食物算甚麼好食物呢？

碳水化合物　碳水化合物在運動膳食方面起着重大作用，它保證身體承受高負荷時的能量供應，易吸收，大多也很健康。碳水化合物有兩大優點：耗氧量小（消耗同等氧氣，比脂肪多提供 10% 的能量）、供能快。由碳水化合物提供的能量的三分之二，是通過攝取多糖獲得的：蔗糖、乳糖、麥芽糖和澱粉。它們的分子式至少由兩種單糖構成；澱粉的分子式甚至由多達 1,000 個相互鏈接的葡萄糖構成。剩下最多三分之一的能量來自單糖：葡萄糖、果糖和半乳糖。

我們的飲食約 35-60％ 是碳水化合物，2000 年全民平均只有不到 40%，這個比例對運動員來說太低了，應該要超過總能量的 60% 才行。

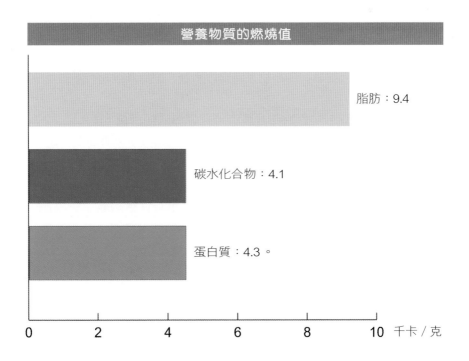

營養物質的燃燒值

脂肪：9.4

碳水化合物：4.1

蛋白質：4.3。

0　　2　　4　　6　　8　　10　千卡／克

富含碳水化合物的食物

富含碳水化合物的食物有麵條、米飯、麵包、穀物製成品、土豆、蜂蜜、果醬、水果等等。由於完整的碳水化合物（多糖）被吸收進血液前必須先分解成單糖，所以似乎直接攝取葡萄糖、果糖等單糖更容易些，可以節省消化時間。然而這種方法有兩個問題：

1. 直接攝取單糖會使血糖迅速升高（快速攝取），之後又會迅速降低（由於胰島素被耗盡，糖分會很快進入細胞儲藏起來）。後果則是成績後退或者甚至崩塌。如果要攝取單糖，不能在某個行程或比賽之前，而要等到最後幾公里，感覺到體能下降、需要恢復體力時才行。

2. 同等的能量值，單糖比多糖包含的分子數量多，因此滲透濃度更高。由於食物在胃裏的停留時間取決於它的濃度，因此濃度較低的食物（如多糖，例：糊精）能更快通過胃，在小腸裏分解後被吸收進血液。

要短還是要長？

我們必須找到一個中間方案，使糖在胃中的停留時間既不過長（濃度問題），也不過快進入血液（碳水化合物的類型問題）。基於這點考慮，很多能量型飲料都由多種"糖"混合製成。

最理想的狀況是，在負荷前和負荷過程中攝取複合性碳水化合物，而在負荷即將結束時攝取單糖。訓練和遠行時應儘量放棄單糖。

碳水化合物在身體中的存儲形式叫*糖原*（參見第 2.2 章）。糖原又是由很多單糖（葡萄糖）組成的大分子。身體工作時，就會用到儲存在肝臟和肌肉組織中的糖原。

脂肪

中歐人平均攝取脂肪太多。脂肪供應的能量佔總額的 25-30% 左右，而一個中歐人平均攝取的脂肪有 40%，這樣就導致以下問題：未使用的多餘能量被身體囤積成脂肪。另外飲食太油膩還會威脅到健康，例如脂肪會極大助長動脈硬化症。所以人們應當減少脂肪攝取量。

人體的脂肪 95% 屬於*三酸甘油酯*，用來供應能量；約 5% 是磷脂和膽固醇，是物質的組成成分。三酸甘油酯分解成甘油和游離脂肪酸，在小腸中被專門的細胞吸收，通過淋巴系統循環分配到身體各部。沒有燃燒的甘油和游離脂肪酸又重新組成三酸甘油酯儲存起來。負荷過程中，當糖原儲備快用完、能量供應值相應較低時，存儲的脂肪就會重新活躍起來，積極投入能量釋放。但脂肪只能在"碳水化合物的火焰中"燃燒，若碳水化合物耗盡，那麼脂肪的燃燒火苗也會漸漸熄滅，能量轉換過程也就隨即終止。

油膩的食物在胃中的停留時間較長，會延緩營養物質的吸收，對負荷過後的再生過程來說，會減慢當中重要的糖原補給。

脂肪含量多的食物 首先是脂肪含量明顯很多的一類食品，如：肥肉、黃油、奶油和油炸食品；其次是一系列組成部分中不可見的脂肪佔到很高比例的食物，其中不乏美食，如蛋糕、糖果、冰激淋、醬汁、乳製品、香腸等等。運動膳食的意義當然不是禁止一切美食享受，但是可以巧妙地挑選搭配，放棄一兩樣甜品，讓飲食的脂肪總量大大下降。

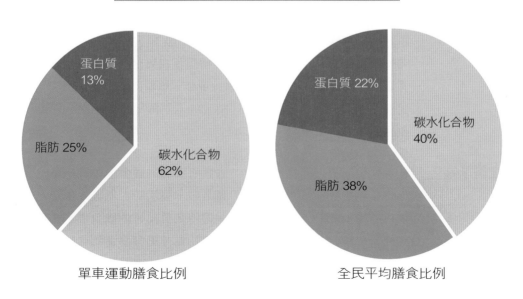

運動膳食燃料的分配

蛋白質 13%
脂肪 25%
碳水化合物 62%

單車運動膳食比例

蛋白質 22%
碳水化合物 40%
脂肪 38%

全民平均膳食比例

蛋白質　蛋白質也是能量供應物質的一種，供應的能量約為 10-15%。它對運動成績的意義，在單車界曾經有很長一段時間被高估了，因此，甚至現在賽車界還有部分人認為，每天一塊肉排是運動膳食的必備基礎，可以促進體能。事實上，細胞中的蛋白質，除了機體構成原料和載體這兩個主要功能以外，只有很少部分會被用於生產能量。

由多種氨基酸組成的多肽鏈，進一步構成大分子化合物蛋白質。在已知的 22 種氨基酸中，其中 10 種通過食物獲得，剩下的可以自己合成。胃和小腸中，酶會把蛋白質分解成氨基酸，被血液吸收。若細胞對氨基酸的特別需求已得到滿足，剩餘的氨基酸也會轉變成脂肪和糖原，參與能量供應。給耐力運動員的蛋白質建議攝取量是每公斤體重 1.2-1.5 克，這和德國國民的平均攝取量一樣，遠低於給力量運動員的推薦值，完全沒必要攝取更多。即使食入更多，多出的部分也絕不會轉化成肌肉群，而是大部分作為第三種燃料白白燒掉，變成尿素排出體外，這對腎功能要求很高。為防止身體出現脫水現象，在大量攝入蛋白質時要多喝水。另一部分過剩的蛋白質能量會以脂肪的形式儲存。綜上所述，食物中的脂肪含量以及高價值蛋白的含量多少很關鍵，選擇時應注意蛋白質與脂肪的關係。

高價值蛋白　從上述意義上說，蛋白質的最佳供應者應是低脂的乳製品、全穀類食品、米飯、麵條以及差不多所有的魚類、家禽和牛、羊、豬肉的低脂部分。不為人熟知的低脂類蛋白質供應物還有莢果（如青豆或荷蘭豆等）。作為一種耐力項目，單車運動的合理膳食不需要補充額外的蛋白製劑；某些特定的氨基酸，只能由醫生開出，並且應只用作治療。

全錯了嗎？　新科學研究提出這樣的假設：這裏所描述的適合運動員的富含碳水化合物的飲食法錯得離譜。高蛋白、高脂肪、低碳水化合物的飲食結構，才能一方面更好地保證持久負荷時的能量供應，另一方面減少多餘的脂肪存儲，這樣運動員才更容易達到最佳體重。單車專家們在這點上更多持保守態度，但也有一些極限鐵人三項

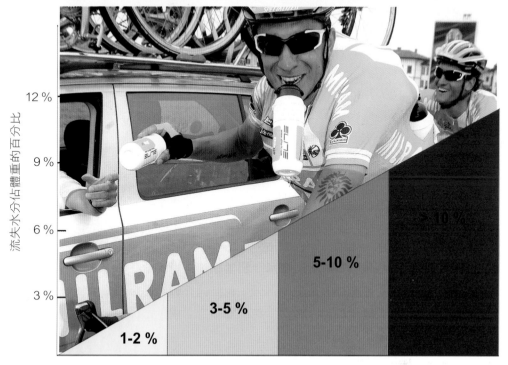

因身體活動失水的後果

流失水分佔體重的百分比

12 %

9 %

6 %

3 %

1-2 %

3-5 %

5-10 %

> 10 %

- 溫控漸差
- 口渴
- 持久力下降
- 肌肉耐力和力量下降
- 疲勞
- 有抽搐傾向

- 黏膜變乾
- 有暈眩感
- 頭痛
- 血量下降
- 嚴重熱痙攣
- 熱衰竭

- 迷糊
- 中暑
- 昏迷
- 失水大於 12-15%
 以上，死亡

的運動員已經用高脂肪、高蛋白的飲食法取得了非常好的成績。但這類極限運動與單車在比賽負荷上還是有本質的不同。鐵人三項的負荷要求盡可能平均，而單車比賽中的強度則時常變化，例如出擊時的強度極大。不過繼續追蹤對這個假設的研究一定很有意思。過去的 40 年裏，單車界採用了很多新的訓練理論，但也有很多被摒棄。

水 成年人的體重約 60% 由水構成，青少年更高，中老年稍低。幾乎所有的新陳代謝過程都離不開水這個媒介，沒有水，身體的一切都將名符其實的停止"流動"。若身體缺水（脫水），新陳代謝就沒

法再以正常速度進行，脫水現象不斷加重，新陳代謝就相應地減慢，成績便會下降。

幹重體力活時——騎單車也算，根據不同的天氣、衣着和負荷強度等情況，身體每負荷一小時，會喪失 1-2 升水，單車訓練時喪失的水分約為每小時 0.5-1 升，練習多個小時，水分平衡會受到更大挑戰。由於缺水，汗液分泌也會減少，體溫就會上升，這會加重成績倒退現象。

水分缺失意味着缺少對體能影響最快最嚴重的養分，因此在負荷前就要使身體的"水位"（水和作用水平）達到足夠高度，才能在負荷過程中保障身體的消耗。您可以用幾年前的普遍做法——喝純水，來補充流失的水分，這基本上已經夠了；也可以自己製作混合飲料，或者選擇那些相當昂貴的廣告飲品。後兩者的好處在於不僅能補充必要的水分，也能補充碳水化合物、礦物質，可能還有維他命等。當然，有一點不容忽視，出汗的時候，流失的不僅有水分，還有礦物質。

高滲、等滲還是低滲？

運動飲品的研製難點在於它的濃度，既要使它能快速吸收，碳水化合物含量又要足夠，才能防止體能下降。通過大部分單車選手的體驗證明，飲料中碳水化合物濃度在 5% 到 8% 之間最為合適，即 100 毫升的水可以加入 5-8 克碳水化合物（500 毫升的瓶子則加 25-40 克）。如果濃度過高（超過 10%），可能會引起不消化、胃難受等問題。但也有運動員甚至能受得了 25% 的濃度，但是從科學角度來看意義不大。那些凝膠或高濃縮的能量飲料的包裝上都有標示：用完後要大量飲水。

選擇何種濃度的飲品要看個人的消化能力和對每個人的不同效果。由於果汁的濃度一般都超過 10%，所以可以用富含鎂、鉀以及少量碳酸的高質量礦泉水，以 1:1 的比例沖淡果汁。久經考驗的果汁礦泉水混合飲料就是一種營養豐富又美味、價錢還公道的運動飲料。

新的研究結果表明，三小時以內的耐力負荷，流失的礦物質完全可以通過礦泉水來補充，和果汁混合（比不加果汁）更易被腸道吸收。短距離的練習行程（90 分鐘以內）普通的礦泉水就已足夠。

運動型飲料

- 礦泉水（含鎂、鈣、鉀豐富，含鈉相對較少）
- 果汁（特別是鮮榨的），要純鮮果汁，而非果汁飲料類
- 果汁礦泉水混合飲料
- 牛奶，牛奶混合飲品（1.5% 脂肪）
- 茶
- 麥芽啤酒
- 蔬菜汁（儘量不放糖）

負荷後，補充糖原首推果汁礦泉水混合飲料，因為碳水化合物和礦物質的含量都較高。

**負荷過程中
的飲水注意
事項**

- 慢速、小口。
- 大約每 15 分鐘 150 毫升，不要一口氣喝完整瓶。
- 絕不能在液體缺失的情況下（有口渴的感覺）去接受負荷。

無論是訓練還是比賽過程中，都要定時喝水，而且要在感覺到口渴之前，因為口渴的時候，身體的水分已經流失很多了，約佔體重的 2%。氣溫很高時，可以帶一瓶冰凍的水，等冰融化後喝。反過來，天氣冷的時候，可以（用保溫瓶）裝一瓶熱茶，一個小時以後也不會很冷。

維他命 ―
調節器與
抗體

維他命儘管含量非常低，但卻是一種核心的有機營養物質，影響着新陳代謝的諸多方面。它們不屬於身體的燃料，不提供能量。其功能常被高估，尤其是當今普遍存在的觀點，認為缺少維他命會嚴重阻礙運動能力的提高，實在言過其實。它們對生命機體確實意義重大，但這也不代表人們應不加選擇地濫用維他命製劑，或在工業製造的食品中隨意添加維他命。

若診斷出缺少維他命，當然必須補充，但要遵守醫囑。只有在原來確實缺少而被補充的情況下，才可能會有成績上升的現象。維他命分為水溶和脂溶兩種：

- **脂溶性維他命**：A（視黃醇）、D（骨化醇）、E（生育酚）、K（葉綠醌）。

- **水溶性維他命**：B_1（硫胺素）、B_2（核黃素、煙酸）、B_6（吡哆醇、生物素、葉酸）、B_{12}（鈷胺素）、C（抗壞血酸）。

耐力運動對維他命的需求量肯定較高，但一般通過加大飲食量就能滿足——足值的食物不加量也沒問題。

在絕對的高等競技領域（職業領域），附加的維他命作用並不在提高成績，而更多的是保護身體不受過度負荷的傷害，因為這些運動員常常處於身體負荷的極限狀態，這在一般的競技運動領域幾乎不會出現。體重減輕時，維他命可能會由於食物攝取量減少而缺乏。這時候，有意識地選擇富含維他命的食物（水果、蔬菜、乳製品）和複合維他命製劑，大多會有幫助。

維他命藥片及同類產品　除了複合維他命片或含多種維他命的果汁以外，在額外補充維他命時要小心，因為幾乎所有的維他命，過量都會有不良效果，極有可能也包括維他命 C。因此，維他命藥方無論如何都要與專業醫生商定。對耐力運動員來説，比較關鍵的是維他命 B1、B2、E 和 C，有時候也可被別的取代。維他命 E 和維他命 C 還有抗氧化功能（減輕氧化作用對細胞的破壞）。

礦物質　礦物質是無機元素及其組合。作為機體的構成原料及調節物質，礦物質對人體的意義重大。微量元素（鐵、鋅、鉻、硒、銅、碘、鉬、鈷、錳等等）也屬礦物質一類。

鈉（Na）　鈉在維持水分平衡和一些酶的活化方面起着至關重要的作用。它一般以氯化鈉的形式存在，俗名食鹽更為人熟知。人體約含 100 克溶解的氯化鈉。每日攝取 5-7 克完全足夠，而中歐人平均攝取量超過 11 克。儘管鹽的排泄量很大，汗液中的鹽分很高，但是幾乎不會出現缺鹽缺鈉的現象，畢竟鹽的攝取量很大。經過很好的耐力訓練的單車運動員，在出汗越來越多時，身體能夠表現出一種適應機制，排出的汗液含鈉量會減少，但鎂和鈣的濃度不變。

鎂（Mg）　鎂是能量代謝的關鍵元素，因為它幾乎能活化所有能量代謝過程中需要的酶，共有 300 多種。與鈉不同，鎂和鈣一樣幾乎只存在於細胞內。單車運動員排汗時會流失相當大量的鎂，必要時必須用鎂製劑補充。缺鎂會出現一系列症狀：頭痛、疲勞、肌肉痙攣等尤其常見。

單車選手要避免缺鎂，因此建議選用富含鎂元素的食物或飲料。鎂量豐富的礦泉水（每升 120 毫克以上）就可以保證鎂的供應（每日需 600-800 毫克）。但是攝入的鎂只有 35-55% 會真正被身體吸收，如果同時攝入大量脂肪、蛋白質、酒精、鈣或磷，對鎂的吸收有負面影響，也就是說，吸收量會減少。

鈣 (Ca)　鈣在肌肉收縮方面和神經系統中扮演着重要角色，所以肌肉痙攣也是最明顯的缺鈣徵兆之一。人體內只有 1% 的鈣呈游離狀，剩下的（99%）都在骨骼內（約 1,000 克），需要的時候一小部分也能動起來。人體所需的絕大部分鈣（每日 1.5-2.5 克）來自乳製品，其他普通食品無法替代，這也是為甚麼那些完全放棄乳製品的素食者在鈣的攝取方面有很大困難的原因。兒童和孕婦由於骨骼生長，對鈣的需求高過一般成年人。

鉀 (K)　大量出汗時，鉀也會大量流失。和鈣一樣，鉀對肌肉收縮也很重要。由於糖原的合成需要鉀，因此單車運動員的食物也應該包含足夠的鉀。人體每天需要 3-6 克鉀，缺鉀肌肉收縮會有困難，再生過程也會變慢，嚴重的話甚至心臟功能也會受阻礙。

磷　磷主要以鈣化合物的形勢存在於骨骼中，也是對單車運動員很重要的一種元素，因為除了是機體構成原料以外，它在能量代謝中也起着很重要的作用（三磷酸腺苷──ATP 的組成成分）。耐力運動會讓身體對磷的需求大大提升，需要增加食量來滿足。

鐵 (Fe)　身體中含鐵的化合物種類最多，最主要參與與氧有關的代謝，以及氧氣與血紅素（血紅蛋白）和肌肉色素（肌紅蛋白）的結合。為了保持身體 4-5 克的鐵含量，男性每日攝取量要達到 10 毫克，女性由於月經失血，需要更大的攝取量（15 毫克）。鐵的吸收相對較難，吸收量只佔攝取量的 10%，因此特別是女性單車運動員，比較容易缺鐵。只能通過驗血才能診斷出的缺鐵性貧血，會有體能下降、疲勞、注意力難以集中，甚至血液循環受阻等症狀。如果確診缺鐵，一定要治療。運動員需鐵量一般較高，能到 25 毫克。特別是素食者要注意補鐵，因為肉類中的鐵比素食中的鐵更易吸收。

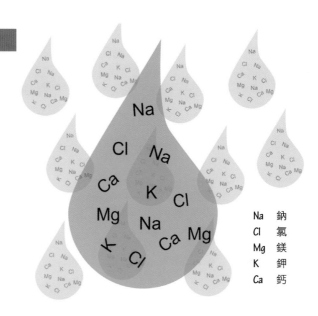

Na	鈉
Cl	氯
Mg	鎂
K	鉀
Ca	鈣

微量元素

鋅 (Zn)　鋅是 100 多種新陳代謝酶的活化劑。要避免缺鋅 (可能出現的症狀：皮膚炎症，黏膜炎症)，每天須攝取 15 毫克。含鋅豐富的食物有魚、肉、乳類和全麥產品。

硒 (Se)　硒同樣是多種酶的活化劑。雖然人體對硒的需求量極少，每天只需要 50-200 微克，但它仍是一種非常重要的元素。種種跡象表明，運動員突發性心臟死亡很可能與缺硒有關。硒是免疫系統和某些器官、組織 (肝臟、肌肉、心臟、關節) 不可缺少的，若是缺少，首先會影響這些組織結構。實驗證明，競技運動員體內的硒濃度多偏低或已處缺乏狀，這可以通過額外補充來解決，消除缺硒帶來的危險。但是硒的補充一定要遵守醫囑，因為過量會有毒。總體來說，科學界對微量元素及其效果的研究還處於起步階段，未來運動膳食與微量元素的關係這個領域，一定還會有很多新的發現。

鉻 (Cr)　鉻就是上述現象的一個例子，迄今為止，為人所知的只有一些鉻合金。鉻也是一種含量很少、但對碳水化合物的新陳代謝意義重大的微量元素。然而目前人們對它的了解還太少，所以不能給出運動膳食方面的建議，甚至連人體所需的劑量也未確定。

5.2 訓練基礎飲食

合理的運動膳食也能降低患動脈硬化、高血壓和癌症等文明病的危險。

耐力運動員的飲食典型特徵：

- 富含碳水化合物

- 低脂肪

- 高價值蛋白

- 變化豐富

- 不含煙酒

何為要有富含碳水化合物的飲食？

麵條、米飯（這兩樣也屬全麥食品）、全麥食品（全麥麵包、全麥餅乾、各種麥片）、土豆、莢果（菜豆、豌豆）、蔬菜、水果以及果汁，這些食物都是碳水化合物大戶，而且它們還富含大量其他營養物質，這與精製食品截然不同。例如白糖就是所謂的"純卡路里"食品，因為它除了糖分子，維他命、膳食纖維或礦物質等其他營養物質一概不含。類似的還有精白麵粉。全麥食品與傳統膳食有機結合可能是最好的方式，如果純粹消耗全麥食品，腸道的消化壓力會很大。我們要盡可能選擇純天然、烹飪精緻的食品，避免熟食類，因為熟食一般都會有很多添加劑（調味劑、色素、防腐劑、乳化劑等等）。

如何做到低脂飲食？

一方面要減少看得見的脂肪消耗，例如油、黃油、人造黃油、肥肉等，另一方面也要學會認識並避免隱藏的脂肪。這些脂肪主要藏在肥香腸、高脂奶酪、雞蛋、甜食、醬汁和油炸食品內。低脂飲食並不代表禁止一切脂肪，而是有意識、有選擇地消耗，放棄油膩、不健康的食品。在這點上，注意區分飽和與非飽和脂肪酸很重要，後者價值更高。與飽和脂肪酸相反，優質的多倍非飽和脂肪酸，如亞油酸，不僅不會升高，反而還能降低膽固醇。室溫下，液態脂肪（油）比固態脂肪（煎油）價值更高。

哪些蛋白質 是高價值 蛋白？

要保證單車運動員的蛋白質供應，並不需要每日一塊肉排。餐盤中，肉類應是其他碳水化合物類食物的配菜，而不應該倒過來，目的在於用米飯、麵條、黑麥、莢果、大豆、土豆和燕麥中的植物蛋白替代肉類中的高蛋白。通過提高植物蛋白的消耗量，人們同時也降低了脂肪的消耗量，攝入更多的膳食纖維、維他命和複合型碳水化合物。健康的蛋白質供主還有低脂的乳製品和魚類。

單車運動員只要飲食合理，沒必要補充額外的蛋白製劑。若要補充特定的氨基酸，只能由醫生准許，且只能用於治療。

一般來說，競技運動的飲食寧少勿多，以提高攝入食物的價值為上，這樣可以適當減輕體重，或保持最佳體重。但訓練強度大或比賽密集時，絕不能“不吃飽”。低卡路里的飲食方式主要適合冬季訓練較少的時候，以免增肥。

5.3 負荷前的膳食

下面幾小節中講的雖是"比賽",但所説的內容完全可以推廣到長距離的環程旅行或風光遊上,假如人們在這樣的行程中也想發揮出最好水平。無論是賽前還是賽中,都不能進行任何測試。如果想嘗試新的產品或食物,得在訓練的時候,這樣才能把可能出現的不適的影響減到最小。

這裏有幾個小貼士:

- 比賽的前幾天尤其要多吃碳水化合物含量高(65%)的食物。

- 有需要可以進行"碳水化合物裝載"(見下文)。

- 比賽前一天的晚餐,要吃易消化、低脂肪、多碳水化合物的食物。

- 水分補充要足夠(禁酒)。

- 比賽前的最後一頓結實、富含碳水化合物的大餐,離比賽至少要有 3-4 個小時,且必須易消化。

- 吃不能過量,但水要喝足。

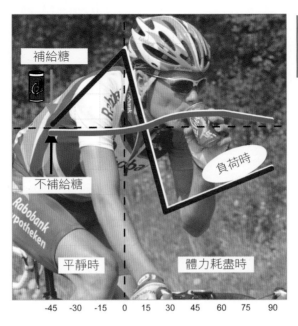

血糖濃度(不一致)

補給糖

不補給糖

平靜時

負荷時

體力耗盡時

負荷前不久,攝取大量單糖會導致血糖值不穩

-45 -30 -15 0 15 30 45 60 75 90　　時間

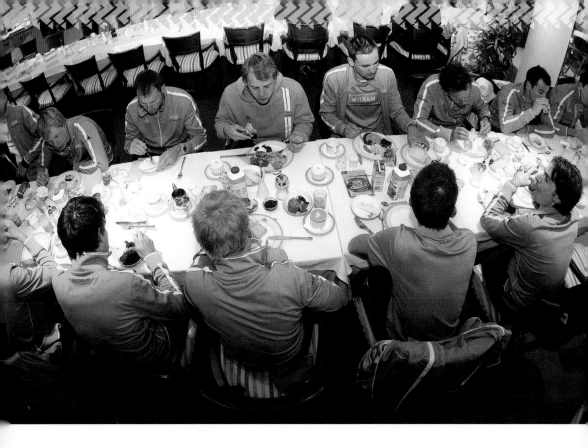

**碳水化合物
裝載**

碳水化合物裝載的含義，即指在最高強度負荷前把糖原能量充滿，以便能長時間高速行駛。即使在飲食中已經攝取了大量碳水化合物、糖原儲備已經大於其他選手的運動員，也可以再裝載一些。此外，一次耗盡了糖原的艱苦訓練（未進食）後，緊接着兩三天，除了訓練規模和強度都要減少以外，還要大量攝取碳水化合物，加強補充特別是腿部肌肉中的糖原，使其能量高過之前（超量補償）。如週末有比賽，可以把這樣的艱苦訓練放在週三或週四。

若要在一次重要的比賽中採用碳水化合物裝載法，必須先在不那麼重要的比賽中試用一下，以了解個人的不同反應。

糖原濃度高會引發水分在肌肉中堆積，所以負荷剛開始時雙腿經常會覺得粗重，但這種現象很快就會消失。碳水化合物裝載法，只建議供訓練有素的運動員試用，沒有訓練過的身體不僅不會產生類似的糖原超量補充現象，還有可能會因為碳水化合物過量而導致體重增加。

裝載碳水化合物的訓練和飲食計劃		
天	訓練計劃	飲食計劃
週四	根據選手的水平和年齡等級安排 2-6 小時 GA1/2，期間安排幾個速度練習（WSA），用公路賽車或山地車，不要給肌肉過量負荷。	訓練時：盡可能少吃，多喝水。 訓練後：儘快補充大量碳水化合物。
週五	根據選手的水平和年齡等級安排 1-3 小時 GA1/KO，較輕鬆的檔位，肌肉負荷盡可能低。	富含碳水化合物的膳食——低脂。 早餐：麥片、麵包。 中餐：麵條、米飯、土豆。 晚餐：麵條、米飯、土豆。
週六	根據選手的水平和年齡等級安排 1-2 小時 GA2/KO，較輕鬆的檔位，1×1-4min GA2/WSA 試行。	富含碳水化合物的膳食——低脂。 早、中餐同週五，但晚餐不同。 晚餐："意大利粉派對"＝大份碳水化合物（進食時間不能太晚！）。 尤其要多飲（水）。
週日	比賽	富含碳水化合物的膳食。早餐要容易消化，可能的話比賽前 3－4 小時進中餐，要富含碳水化合物，進食不要過量，不要喝可樂。

採用上述表格中描述的碳水化合物裝載法時，一般把強度大的訓練安排在週四。也可以週三就開始負荷，然後把"裝載期"延長一天。這個飲食方法還可以部分細化，在此圖表所描述的階段前，先食用特別高脂高蛋白的食物，然後再開始用"碳水化合物飼料"。無論哪種方式的飲食或特定食譜，絕不能變成一種痛苦，而必須像以前一樣是種享受。因此建議只在真正重要的比賽前，把碳水化合物裝載法堅持貫徹下去。

5.4 負荷期間的膳食

只有在比賽或時間超過 1 小時的訓練中，才必須在行駛過程中補充食物；超過 90 分鐘的負荷，為了避免體能下滑，一定要補充碳水化合物。

"撞牆" 單車運動中，因碳水化合物耗盡而達到生理極點的現象叫做**撞牆**。它的典型症狀是出現幻覺看見食物，眩暈、注意力無法集中、沒有方向感、體能極度下降——這是一種很危險的狀態，很容易造成交通意外。"撞牆"的一個典型標記是血糖值極低，要提高血糖，一般食用幾塊方糖或其他甜食就可以了。雖然這對體能沒有甚麼明顯改善，但人卻可以很快感覺好很多，可以頭腦清醒地踏上"覓食"的歸途。單車選手"撞牆"，大多發生在春季天氣還很冷、剛開始較長訓練單元的時候。食用一些富含碳水化合物的零食可以保持體能，避免發生"撞牆"。麥片棒、水果（香蕉、蘋果、梨、乾果）、米糕、麵包（低脂塗抹的）、餅乾等，是行車時的主要零食，能量棒也可以。以上這些食物準備成一口大小，用錫紙包好，因此被稱為*銀幣*。這些銀幣很受職業車手的歡迎，因為長時間下來，已經幾乎沒有車手喜歡能量棒了。

運動膳食的原則之一是要好吃，這一點尤其適用於負荷期間的飲食。

液體的補充已經在"水"一節中講述。長距離的行程前要先攝入複合型碳水化合物，單糖（葡萄糖）則要在行程快結束時才用。為了在比賽結尾的關鍵時刻衝刺，很多車手在終點前 30 鐘時會喝一點可樂，或者加了很多糖的咖啡。

行駛過程中攝食也必須經過訓練，已有足夠的例子證明，未經訓練的新手在負荷過程中不能飲食，否則胃會有問題。在負荷過程中飲食的能力，是一個常被忽視的細節，特別是長距離的行程以及多日分段賽中，常得在行駛過程中攝取大量食物。如果這方面能力較差，賽事最後的 15-30 分鐘內攝取固體食物，有可能會導致嘔吐。

比賽或出遊前，運動員往往已經拆掉食物包裝，把食物塞在緊身衣裏，這樣比賽期間就不用忙手忙腳了。水果和麵包要包在錫紙內。

5.5 負荷後的膳食

負荷後的膳食對再生作用很重要。糖原儲備被清空，能加快糖原合成酶的活動。糖原合成酶可以促進細胞中糖原的形成以及儲備。由於糖原合成酶的濃度在負荷後的 2-4 小時內最高，之後 24 小時內又會退到原始水平，因此單車運動員必須在訓練或比賽結束後，緊接着就攝取足夠的碳水化合物補倉。如果忘了補充，且第二天又有新負荷，那麼糖原儲備會被進一步清空。

這意味着不僅時間長、強度大的負荷會清空糖原儲備，多日連續的短時負荷也一樣，如果中間沒有補充的話。

讓人筋疲力盡的比賽或訓練後 24 小時內，補充複合型或單一型碳水化合物沒有甚麼區別；24 小時後，複合型對糖原合成酶的作用就明顯大於單一型了。此外，複合型碳水化合物也比單一型更健康，因為它們一般都會和很多其他營養物質、膳食纖維結合在一起被吸收。負荷後應食用麵條、米飯、全麥產品或水果等食物。

碳水化合物結合少量蛋白質一起食用，例如麥片和牛奶及凝乳一起，可以改善碳水化合物的貯存效果。

充分飲水 比賽剛結束的這段時間（大約兩小時），常常沒胃口，為了把這段時間也充分利用起來加快再生，可以喝一些富含碳水化合物的飲料（如果汁，不要太酸）。一般情況下不要選用專門的能量飲料，除非是多日賽，負荷已接近極限、再生時間很短的情況。液體的補充要循序漸進，不能一蹴而就。由於運動過後胃、腸等消化道變得更敏感，所以不能飲用冰飲。用營養價值高的礦泉水稀釋的果汁（含鉀豐富，促進糖原存儲），可以促進體內的液體平衡，還能提供礦物質和碳水化合物。

5.6 體重問題——超重

能量平衡是理解為何會出現體重超重問題的關鍵詞。一個人攝取一定量的卡路里，卻不能全部消耗，過剩的能量有一部分排出體外，絕大部分卻以脂肪的形式堆積下來。長期下來的結果即體重增加。如果攝取量少於消耗量，體重必然會減輕，因為沉積的脂肪必然會被用於滿足能量消耗。但是存儲脂肪的消耗量會比人們最初設想的要少，因為身體已經漸漸適應了攝取量的減少，基礎代謝量也會降低。以上這種簡單的理解方式，道出兩個能量平衡的關鍵因素：

a)　卡路里攝取量和

b)　與活動量相關的卡路里消耗量（活動量越大，消耗就越多）

有效活動　要真正有效減肥，單減少飲食從而減少卡路里攝入是不夠的，必須使身體燃燒掉大於攝入量的脂肪，要達到這個目的，就要做運動，最好是經典的耐力運動項目，例如單車（還有跑步、游泳）。如果體重較長時間沒有變化，説明卡路里的攝入和消耗一致，能量平衡達成。但是達到恆定體重並不代表已經達到理想體重。只有在大規模運動、大量消耗能量後，才可以大量進食而不增加體重——賽季中還會有很多人體重減輕。

我們西方社會的問題就在於過度和錯誤飲食以及長期缺乏運動。但是減肥必須循序漸進，極端節食只會損傷機體。只要仔細想一下，這惱人的多餘體重是多久積累下來的，就能很清楚地知道，像很多減肥廣告宣傳的那樣兩星期減掉 10 公斤，幾乎不可能。

20 kg-
7,500 km　**關於脂肪墊還有一個計算實例：**以每分鐘消耗大約 12 卡（30km/h 的速度下）能量計算，一個體重約超重 20kg 的男子，可以用他多餘的 20kg 脂肪（180,000 卡），騎單車 250 小時左右。這相當於只用身體原來囤積的脂肪供能，可行駛約 7,500km 的距離。這個純理論的、簡單粗略的算式要説明的是脂肪組織的能量有多豐富，以及基於上述原因，減肥需要多長時間。減少卡路里攝取並逐

漸加大運動量，就能推遲能量平衡的到來，使脂肪墊消失。由於運動量大，荷爾蒙發生適應性變化，使胃口變小，這正好使卡路里攝取量變小。和上面兩點同樣重要的還有飲食習慣的改變。正因為攝取量變小，更要注意選擇合適的食物。

理論上看起來很簡單的事情，實際總是很難實現，因為還存在心理方面的因素。懶惰和習慣，以及俗話說的嘴饞，經常是減肥失敗的罪魁禍首。

如何訓練能減肥？　由於多餘體重的大部分是脂肪，所以有必要安排一個可以盡可能多燃燒脂肪的訓練，距離較長（規模大）、強度較小的訓練比較適合，不要用著名的 33 段式計時訓練。這種訓練距離短，大多在固定的圈上，每圈的目的只在打破上一圈的紀錄。這種方式的訓練，強度非常大，所需的能量主要通過燃燒糖原提供，體重實際上不可能減輕，因為這樣大強度的訓練過後，由於血糖太低，必須補充食物，而此時常吃的比消耗的還要多。

如何才算正確的訓練，當然與運動員個人的實際訓練狀態有關；對於一個處於平均水平的風光賽選手，推薦以 27km/h 的平均速度行駛 2-4 小時。但這些數值和天氣、選擇的路段以及訓練小組人員多少都有很大關係。強度是否合適的一個比較簡單的判斷標準是，在行駛過程中，進行交談應該毫無問題。借助脈搏表能更輕鬆地達到用訓練來減肥的目的：一般心率在 180 減去年齡所得數

值時，能夠燃燒掉最多脂肪，例如 50 歲的選手適宜以 130 的心率
進行耐力訓練。當然這裏也要考慮個人的訓練狀態，未受過訓練
的選手，130 也嫌太高。

如果實在沒有時間進行 4 小時的基礎訓練，也可以採用時間較
短、強度較大的訓練單元，只要結束之後能夠克制胃口，控制飲
食即可。

膳食日記　膳食日記對調整飲食有很大幫助，因為它可以把大大小小的飲食
錯誤坦蕩蕩地擺到你面前。每日的飲食過程全都要紀錄下來，
第二天再看時，會為自己竟然吃下了這麼多不同的東西而感到吃
驚。光是記錄，幾個星期後，也會使飲食過程變得有意識得多。
下面是一個簡單的膳食日記模版：

日期	時間	吃了甚麼？／吃了多少？	地點	備註

5.7 "製造體重"

"製造體重"這個概念一般只出現在對抗類運動中,參賽選手在賽前餓一段時間,主要排出一些水分,使自己的體重到達期望的公斤級。幸好這在單車運動中不必要,但這個概念可以借用過來,不過不是在賽前短暫的幾天,而是指在長達幾個月的時間內進行減肥。

每個單車賽車手都知道狀態與體重的關係;狀態越好,體重也就越輕。這裏講的體重是指比賽時的體重,每個人(依狀態不同)的體重會很不一樣,一般比冬天的體重輕 2-8kg;總體上,訓練較少的冬季,體重不應與比賽時的體重相差太多。

體重下降 ——
成績上升
單車運動員體重下降後,成績常會有大的飛躍。但是這種情況只對競技運動員才有意義,那些已經得到良好訓練、達到理想體重的大眾運動員並不需要如此看重成績,因此也不就不需要為成績費太大力氣。

體重減輕還可以相對提高最大攝氧量,而最大攝氧量可是影響實力的關鍵因素之一。相對最大攝氧量是指參照體重的最大攝氧量。在有效功率的絕對值不變或更高的情況下,運動員體重減輕,能夠行駛得更快。

職業單車運動員是所有單車手中,脂肪佔體重的百分比最小的;他們的皮膚,尤其是腿部皮膚很薄,這是訓練突出、甚至達到極限的結果。我們的目的並不是練就跟他們一樣薄的皮膚,而只在於減掉幾公斤多餘的體重。即使是訓練有素的業餘選手,脂肪還是有可能太多,這些多餘的脂肪完全可以被用來提高成績。長距離的、在燃燒脂肪供能範圍內的訓練,主要是在準備期,加上卡路里有所下降的飲食方式,是可以燃燒掉幾磅多餘脂肪的。

飲食方面要特別減少脂肪攝入,但是蛋白質的需求要滿足,以避免能量代謝時把肌肉蛋白牽扯進來。碳水化合物的供應至少在強負荷後要充足,防止糖原損失過大。

5.8 素食主義與單車

近幾年，特別是在耐力項目領域，出現了一股素食主義潮流，給運動膳食帶來了很多思想衝擊和積極的改變，但在單車領域還不是特別明顯。素食者分以下三種：

- 純素食者，只吃植物類；

- 除了植物類也吃乳製品的素食者；

- 蛋乳素食者，即除了以上兩種還吃蛋類的素食者。

至少第一種純素食者，原則上競技單車運動是要拒絕的；而第三種蛋乳素食者，只要選擇足值食品，飲食變化豐富，並注意各項原則（尤其是攝入足夠的足值蛋白質），是可以滿足運動膳食需要的。

素食恰恰可以提供高額的碳水化合物，但是三種素食者共同的問題在於鐵的攝取，因為肉類含鐵比較豐富，且所含的鐵比植物含的鐵更容易吸收。運動員，尤其是女運動員，本來就比非運動員更容易缺鐵。

5.9 酒精

酒精一直是運動膳食領域的一個熱議話題。"一點啤酒無傷大雅","每日一杯葡萄酒,飲飲更健康",諸如此類的說法人們耳熟能詳。這其中雖然包含一定道理,但在大眾和競技運動中,卻是理據有限,酒精對生理的正面影響也未經科學證明。

這裏給出一些數據:根據不同類型,1升啤酒約含 400-450 卡能量,厲害的能達 600 卡(1克酒精=7卡)。這樣的量若是多餘能量,絕不容忽視,而且這經常是導致高卡路里攝入、打破能量平衡(體重上升)的主要原因,而且酒精還會進一步加大人的胃口。競技選手在大規模的訓練後喝點酒沒甚麼問題,但是大眾運動者喝口小酒就會長出啤酒肚。此外啤酒還會加快機體組織的排水,因為啤酒幾乎不含鹽分。負荷過後喝啤酒的後果就是阻礙機體的新水合作用(流失水分的平衡)。

負荷前一天晚上喝啤酒,會破壞水分平衡,運動員會更快陷入缺水狀態,體能大幅下降。另外無論何種形式的酒精攝入,都從根本上加大鎂隨尿液的排出量,影響再生期的糖原合成。考慮到這些負面因素,至少在比賽前後應禁酒,其餘時間就算飲酒也應少量。

6

6. 醫學方面

6.1 運動損傷與過勞性損傷

撇開交通事故不看，單車屬於損傷率最低的運動項目之一。儘管如此，有時候因摔倒或事故，還是會出現很嚴重的損傷。然而無可否認單車的確是一項對人體組織健康有積極促進作用的運動。這一章將向大家說明與單車有關的各種病象，並會給出一些建議，幫助找出病因。

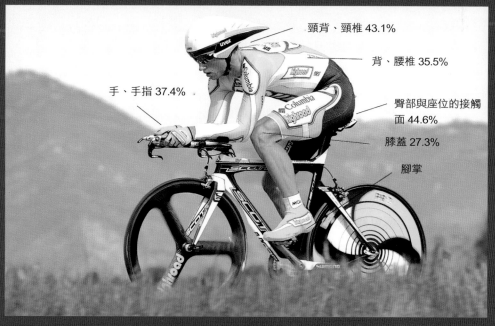

很多單車運動員在騎車時都會感到疼痛。
（數據來源：Wellcom 項目［Project Wellcom］，科隆體育大學［DSHS］）

運動損傷　很多時候，騎車時造成的損傷並不需要勞煩醫生，因為並不是很嚴重，多數是因車胎或其他材料上的毛病以及和其他車輛或行人衝撞造成的小擦傷、瘀傷和輕度挫傷（扭傷）等。美國一研究表明（參照波爾曼 [Bohlmann]，1981），受傷的單車選手，98% 一星期之內可以重新踏上單車進行訓練，最晚一個月之內就可比賽了。

過勞性損傷／運動損傷

當刺激不斷重複，其作用效果超過了人體結構的特定承受範圍，就會出現過勞性損傷，多體現在運動器官上（肌肉、肌腱、骨骼、韌帶和關節）。

特別是康復訓練剛開始的時候，若強度過大，關節和肌腱就容易出現過勞性損傷。肌肉組織是血流特別通暢的組織，對訓練刺激的反應以及產生功能性適應的速度，比軟骨、韌帶、肌腱等血流不那麼通暢的組織快得多，因此肌肉組織因刺激而迅速產生的力道，會超出血流不怎麼通暢的組織的承受範圍，從而造成損傷。"血管貧乏"（供氧氣和養分過緩），新陳代謝極其緩慢，也是這些組織一旦損傷便需要很長一段時間才能恢復的原因。

每個人對機械刺激的承受底線，受很多因素影響而各不相同，其中包括訓練結構的安排（是否合理、循序漸進）以及遺傳方面的因素。與一些小傷相比，單車運動員似乎更能忍受過勞性損傷及其帶來的疼痛，這當然與他們的個人能力有關。

美國另一研究（參照維特 [Vetter]，1985）表明，單車賽車手從第一次出現過勞性損傷到動用專業體育醫生，平均間隔 4.8 個月。這種過於忽視病痛的做法，很可能會造成更嚴重的損傷，且一旦造成，會更難、需要更長時間恢復。造成過勞性損傷的原因，經常是車胎調得不合適，或者腳踏或手柄有問題。

接下來的章節中，既會介紹典型的單車運動損傷，也會介紹一般運動損傷。我們將以膝關節為例，向大家展示過勞損傷的病因研究和治療方法有多複雜、多麼難以一目了然。

6.2 骨科問題

單車運動的醫學問題，很大一部分屬於骨科的範圍，涉及運動器官的構造。由於騎車時人坐在車上，身體的重量都由車來承受，所以運動器官的負荷相當小且均勻，不會出現跑步時的負荷高峰。有很多其他項目頂尖領域的運動員，由於膝蓋問題不得不更換項目，選擇能保護膝蓋的單車。如果單車運動員有關節疼痛，絕大部分都是受傷或過勞性損傷，其原因並不在這項運動本身。最常出現的是腿部傷痛。

臀部 單車運動中極少出現髖關節問題，因為與跑步或站立相比，髖關節在騎車時承受的負荷相當小。由臀部散射出的疼痛，常是椎間盤突出引起的，也可能有其他原因使神經根受到了壓迫。若是出現疼痛，多是坐姿不正確或腳踏調錯的原因。

膝蓋 膝關節是給單車運動員帶來最多問題的組織結構，它必須承受最大的壓力和拉力，還要忍受行駛時的寒風。但是與跑步運動員相比，單車運動員的膝蓋問題還算比較少，退化問題（骨關節病）也比較少。騎車時膝關節不需要像跑步時一樣攔截撞擊，也不需要忍受其他很多運動項目中常會出現的扭傷和挫傷。

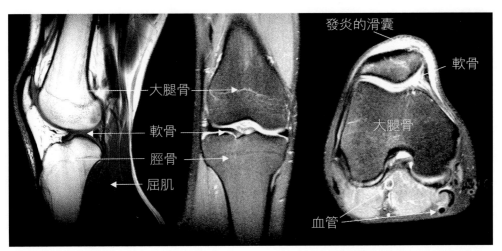

膝關節的構造（磁力共振影像）。

對膝蓋危險最大的，是騎車摔倒時摔在膝蓋上。摔倒時，若腳被死死地扣在腳踏上，小腿旋轉而大腿不動，會造成韌帶損傷。若摔在膝蓋上，同樣也可能造成髕骨（即膝蓋骨）嚴重撕裂性挫傷，同時髕骨前面的滑囊也有可能受傷。這樣的損傷往往曠日持久，應就醫治療。摔倒時很少會出現大腿或小腿骨斷裂，自從引入了帶安全扣的腳踏，骨折的概率已大大降低。

構造　膝關節是人體最大的關節，由三塊大骨組成（大腿骨、脛骨和髕骨），不是一個簡單的屈戌關節，而是像門一樣可以旋轉的屈戌關節。除了實現伸展和彎曲以外，它還可以讓小腿旋轉，不過要在彎曲時才行。大腿骨根部、脛骨頭部和髕骨內側構成膝關節的關節面，被一層厚厚的軟骨覆蓋。上下的軟骨面並非完全吻合，為了解決這個問題，鬼斧神工的大自然另外造出了一樣東西：半月板。半月板是月牙形的軟骨組織，位於大腿骨和脛骨之間的拱形關節面上，使兩塊骨骼更好地接合，並起到緩衝器的作用。此外，半月板能把壓力分散到較大的軟骨面上（減少磨損），使關節更穩定（每個膝蓋有兩塊半月板）。半月板和膝蓋中的交叉韌帶（前、後都有）以及兩側的韌帶一起作用，使膝關節變成一個相當穩固的結構。膝蓋的肌肉也起到進一步穩固的作用：大、小腿骨的肌肉組織鍛煉得越好，膝關節和足關節就越不容易受傷。

髕骨作槓桿　膝關節其實由兩個關節構成：除了大腿骨和脛骨之間的關節以外，髕骨和大腿骨之間還有一個關節，而這個關節也是常給單車手惹麻煩的關節。髕骨，拉丁文叫 Patella，是包埋在股四頭肌肌腱內的籽骨，在大腿骨的一個導向槽內活動，兩側的關節面一般都有足夠的軟骨覆蓋。髕骨是股四頭肌腱的轉向軸，並像一個槓桿一樣加大其力量。

當伸肌拉緊腿部伸展時，比如踩腳踏的時候，髕骨就會滑到大腿骨的導向槽內。若此時軟骨承受的壓力長時間過大或受力不均勻，軟骨就會改變結構，引起發炎、疼痛，而軟骨本身是感受不到疼痛的。

| 包藏的關節 | 膝關節的背側膕窩處，屈肌一直連到脛骨和腓骨。單車手這塊區域的肌腱和骨骼連接處，也有可能會疼痛。肌腱、肌肉，有時候也包括皮膚，這些會從骨性突出上經過的組織，下方常有滑囊，用來保護上述這些敏感的組織結構。膝蓋中有很多滑囊，它們很怕寒，因此易發炎。膝關節被一個兩層的關節囊包裹，外層緊繃，起支撐作用，內層負責供應"滑液"，所謂的*關節潤滑劑*。滑液含有關節軟骨所需的營養物質，這些營養物質通過擴散作用（自主分配）進入軟骨中。 | |

<div style="text-align:right">

向外的拉力 向內的拉力

對髕骨的拉力不均勻可能會引起疼痛。

</div>

長壽的膝蓋

人體膝蓋的壽命是那些人造關節無法達到的。而且生物關節在沒有嚴重受損的情況下還能再生，這也是人造關節或支架到目前為止還無法做到的。

當膝蓋疼痛時

要說明病象，沒辦法避免一些醫學專業術語，但我們會給出翻譯和解釋。然而簡化描述的道理，看起來清楚明瞭，實際上卻複雜得多。由於現實中存在很多可能的因素，所以經常很難作出準確的診斷、給予正確的治療。

1. *髕骨疼痛*

單車運動員最常出現的病徵之一是**髕骨背側的軟骨變化**，確切地說是軟化，這是一個微觀結構變化，是因軟骨養分供應不足引起的。在這樣一個"飢餓"的狀態下，軟骨也只能毫無防衛地忍受機械磨損，造成的後果就是負載時髕骨下方會疼痛，嚴重的話在負荷過後、甚至平時也會疼痛。

多方原因 **髕骨軟骨軟化症**的病因是多方面的，大多數可以自行排除，最主要的病因有負荷過大、單車調置有問題以及寒冷。

若病象已經出現，必須完全杜絕以上三個因素，至少給就醫治療留出一絲機會。其實只要把車座稍微調高一點，就可以起到補救作用，因為這樣一來，髕骨對大腿骨的壓力會減少，軟骨便有機會休養恢復。另一個可能引起軟骨軟化的原因是股四頭肌的兩個頭（*股外側肌和股內側肌*）不平衡（*肌肉失衡*）。由於騎車對股內側肌肉的影響沒有達到對外側肌肉影響的程度，外側的肌肉頭把髕骨向外拉，這樣關節軟骨的外側受力就更大，可能會導致發炎及退化性病變。這種情況必須通過醫療體操對股內側肌進行鍛煉，使兩側肌肉重新達到平衡。

2. *肌腱炎症*

出現頻率至少和髕骨軟骨軟化症一樣高的是**肌腱炎症**，其病源在骨骼中，其後由肌肉過渡到肌腱。常出現炎症的位置有：

a) 髕骨肌腱固定在脛骨上的一端，脫離髕骨的地方；

b) 股四頭肌肌腱；

c) 腓骨小頭；以及

d) 膕窩內側的屈肌肌腱。若上述這些部位出現炎症，把車座調低常會有幫助，因為這樣車座可以幫肌肉和肌腱分擔掉強大的拉力。髕骨上緣長着股四頭肌的地方更常出現*肌腱炎*。肌腱炎的表現為，發炎處在負荷與平靜狀態下都會疼痛。病因同樣可能是寒冷、負荷太強，還有踏板調得不合適，甚至有時腳踏系統過於僵硬也有可能引起*肌腱炎*。要保持肌肉組織和肌腱的靈活與柔韌性，可以做拉伸運動，對消除特別是膝蓋部位的肌腱炎症、肌肉炎症效果明顯。

其他病因 每一種病象的產生，都有和騎車無關的原因。長短腳（穿鞋時要注意調均衡）或骨盆傾斜、O型腿、X型腿、平足，以及以前膝蓋或足關節受過傷，都有可能引起下面舉出的這些運動損傷。疼

痛是第一徵象，一旦出現，應先檢查一下說到的這些方面，如果自療不起作用，就得去看在單車運動方面有經驗的體育醫生。

3. 滑囊炎

另一個主要由寒冷引起的膝蓋問題是**滑囊炎**，若不注意會非常疼痛。髕骨前方的滑囊正常情況下是感覺不到的，只有在發炎時才感覺得到；它會腫脹，每走一步都會疼痛。

設法補救　接下來將列舉引起運動器官疼痛——特別是膝蓋疼痛的主要原因。就醫前可以先自己檢查一下以下這些方面。

1. 選輕鬆的擋

雖說單車是保護膝蓋的一項運動，但是像博納·伊諾 (Bernard Hinault) 和史蒂芬·羅啟（Stephan Roche）這樣的著名運動員，還是因為劇烈的膝蓋疼痛而不得不終止個人的運動職業生涯。這些職業選手的膝蓋問題，主要原因還是在於使用像 53 x 12 這樣的大速比，以及長年過高過多的負荷。所以應盡可能採用中、低擋位，尤其在準備期。若濫用高擋，肌腱和肌肉的附着處也會出現疼痛，如果長年用這樣的擋位行駛，可能會發展成不可修復的關節損傷——這裏說的是“可能”，不是“一定”，因為也有很多職業和業餘選手能夠承受這樣的負荷。但如果你是對負荷比較敏感的類型，就絕對要小心。

2. 保暖

業餘愛好車手和一些有經驗的車手都經常犯的第二個錯誤，就是沒有給肌肉和關節足夠的抗寒配備，他們常在超低的溫度下穿短褲騎車。且不論肌肉會因冷卻而容易拉傷扭傷或者人會着涼患上感冒，這種方式也會對膝關節造成嚴重傷害。由於膝蓋處皮下脂肪不足，和皮膚直接接觸的是骨骼、肌腱和韌帶，所以膝蓋的冷卻特別快，而這些組織結構對寒冷的反應常常是，在接下來的幾天會出現炎症。如果滑囊也發炎，那麼疼痛將持續很長時間。軟骨也會冷卻，本來就供養不足的情況進一步惡化，膝蓋處的整體新陳代謝變慢，軟骨還會漸失彈性。如果經常重複受寒，同時負

荷強度又很大的話,軟骨會發生細小的微觀結構變化,其表面的光滑度會減弱、消失。軟骨有損的關節再也不能真正"無磨擦"地工作了,磨損已如預設程序,無可避免。

**20℃才穿
短褲**

特別是雙腿,在騎車時一定要保暖,18-20℃左右才能脫掉長褲或保暖套。比賽時,大部分車手很不理智,完全不理天氣如何,只穿短褲參賽。這種現象近幾年也有改變,在濕冷的天氣,越來越多選手會穿護膝或七分褲為膝蓋保暖。如果一定要光著膝蓋比賽,至少應在出發前在膝蓋上塗上一層厚厚的油或脂肪,稍微抵抗一下寒冷(見"按摩"一節)。廣告極力推薦的暖貼實際上達不到護膝的保暖效果,甚至還會對人體有害,因為它只會加快皮膚的血流速度。若是一天的行程,建議至少在涼爽的早晨戴上護膝,之後覺得熱了,哪怕在行駛過程中也可以取下來。

3. 坐姿

另一個要檢查的方面是坐姿,在車上坐得太高或太低,都對踩踏有影響。座位太低會大大增加膝蓋彎曲的難度,關節組織要承受更大的壓力,尤其是壓在髕骨上的壓力要比座位高度合適時大得多。座位太高也有問題,踩踏時腿部要完全伸直,這主要對膝關節屈肌和背部有負面影響。而髕骨有問題的車手,還是建議將座位調高一些,這樣可以讓敏感的組織結構避開壓力峰值。

4. 腳踏系統

最後還要注意腳踏系統,若踏板調置不當,可能會給腿部關節和肌肉造成很大損害。只要想像一下,僅 60 公里的距離,一條腿總共需要屈伸多少次——答案是約 10,000 次!你就能明白合適的踏板有多麼重要。正常情況下,踩踏時,腳與曲柄是平行的,關節不應出現不適的感覺。有種帶夾扣的腳踏系統,把腳固定在腳踏上,使之不能左右移動。不能適應這種系統的人,應當嘗試一下活動的系統,例如 TIME 生產的腳踏系統,它不會壓制小腿以及雙腳的自然旋轉,腳踏系統未開啟前,腳可以在踏板上不費力地轉動一定的角度。

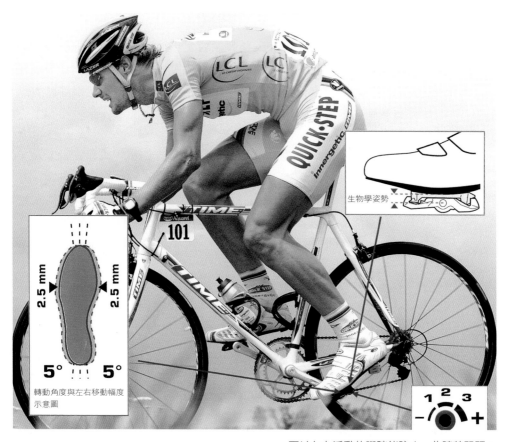

可以左右活動的腳踏能防止一些膝蓋問題。

鞋墊 有一個方法可以緩和小腿自轉及因此而產生的疼痛，這裏的自轉是指小腿的內部在旋轉（腿伸開的時候），是由強負荷造成的足窩下沉引起的：在腳底墊上一對依個人情況特製的矯形鞋墊，伸腿時足窩就不會再大幅下沉，小腿也就不會再旋轉到能引起疼痛的程度。現在有些單車專用鞋生產廠家，會在他們的鞋中放入預製的、適合各種腳型的鞋墊，這種鞋墊帶有一個能替換的楔子，使鞋更合腳。

合腳型的鞋墊避免了足窩下沉。

5. 變形的單車部件

連人帶車摔倒，曲柄和腳踏軸常會變形，雙腳會因此脫離原來的
理想軌跡，去忍受不能長時間承受的壓力。這種非正常姿勢，短
時間內，身體還能承受，只是它所帶來的壓力會從足關節傳到膝
蓋和臀部，最終甚至會引起背部疼痛。

足部　足部最常見的病症是跟腱發炎。跟腱連接着腿肚肌和跟骨。由於
腳跟暴露在外的生理姿勢，跟腱常要忍受寒冷。坐姿不正確、寒
冷（不合適的套鞋）或過度負荷（擋位太高）經常會引起刺激，進
一步發展下去就是炎症。如果發生**跟腱炎**，上述所有因素都要注
意。若跟腱插入肌肉或跟骨的止點部位發炎，稱為**止點性跟腱炎**。

療法：改變上述因素，加物理療法。

尤其冷雨中比賽後，脛骨前側的肌腱會疼痛。治療方法同上。

雙腳過熱　引起腳底發熱或疼痛的原因可以有很多：搭扣或鞋帶太緊會阻礙
血液循環；內層鞋墊太硬也會促使腳底發熱，可換成較薄較軟的
合腳的鞋墊。此外單車鞋的鞋底設計應符合人體構造，平底會促
進足窩下沉，從而導致足底（足底腱膜）疼痛，還可能轉移到膝蓋。

背部　背部肌肉雖不直接參與踩踏過程，但是可以讓選手的踩踏更有
力。它的作用是穩定身體，促進從腿部到腳踏的力量傳遞。背痛
是個大概念，包括一系列的病象和症狀，例如肌肉、韌帶、關節、
關節囊和肌腱的疼痛都包括在內。各調查顯示，所有的單車賽車
手中，約 30-50% 有背痛或在職業生涯中曾經有過。這個百分比與
不騎車的人佔總人口的百分比相同。

疼痛分為兩種：不擴散到其他部位的**局部疼痛**和所謂的**假性發散
性疼痛**，即疼痛會擴散，例如擴散到腿部或頭部，嚴重時會有痛
覺障礙。椎間盤突出症引起的疼痛很少會出現在騎車時，但是騎
車卻能誘發椎間盤突出。

大擋位　騎車時用大擋位（如 52 x 12），對腰椎間盤以及關節和腰椎骨的其他結構的壓力都非常大，大到可能會發生退化性病變（勞損）的地步──如果抗壓能力又先天不足的話。

特別是新手，會有很多其他原因可導致背痛。例如單車調節不合適，很快就會感到疼痛，這種情況一般只要重新調置，疼痛就會很快消失。無論是職業車手還是新手，都常在賽季初感到背痛，這很可能是身體的柔韌度還不夠，以及肌肉還未訓練到位的原因。在冬季，夏季也有，皮膚及肌肉組織過冷，是會引起疼痛的另一原因，但這可以通過功能性服裝來緩解。

腹肌太弱　單車運動員一般腹肌較弱，若腹肌和背肌不協調（肌肉組織失衡），會打破脊柱的平衡，常會引起疼痛。另外左右腳力量不平衡也會引起背痛。背痛是一個惡性循環，因為背肌痙攣會帶動其他肌肉痙攣，反過來又加重背肌痙攣。要打破這個惡性循環，就得找到最初的病因，將其根治，而不是只處理表面症狀。除此之外，還有很多其他與單車無關的原因，也能引起背痛。

療法　以上所有情況導致的背痛，都可以通過做脊柱操、一般性軀幹力量練習（參見第 3.8 和 3.9 章及一般體育質素訓練的內容）、物理治療以及按摩來改善。如 3.9 章中介紹的拉伸運動，短短幾日內就可產生顯著療效。另外穿功能性內衣、行車時用較小擋位都很重要，還有檢查座位，因為座位與把手的高度相差太大，也容易引起背痛。腰椎問題嚴重的車手，必須把座位和把手盡可能調到同一高度，以減低對腰椎結構的壓力。調節方法很簡單，可以採用稍稍上翹的把立，或者在車頭碗組裏加幾個墊片。要注意的還有要用較大的減震器（25mm，最大壓強 6 巴），不要用太硬的輪圈。背部已有嚴重病痛（如椎間盤突出）的運動員要特別小心，要得到在單車方面有經驗的醫生的許可才能繼續這項運動。

頸部　頸部疼痛在單車手中非常普遍。騎車的姿勢讓頸椎的自然前彎（脊柱前凸）更厲害，尤其是在低握車把時。若把立太長或把手與座位的高度差距太大，為了看清路面，脖子就得伸得更長。這種情

況下，常會出現頸部或背的上部疼痛，疼痛根源一般在肌肉。特別是賽季剛開始時，或是一些新手，由於訓練狀態還比較差，頸部肌肉（斜方肌，一些小的頸部肌肉）會出現痙攣、疼痛，但是訓練幾周後就會消失。支撐着平均重量為 7kg 的頭部，這些肌肉的工作方式主要是靜力學方式（等長收縮），意思是它們是不動的，只做着支撐的工作。肌肉等長收縮壓緊肌肉中的血管，會令供血量下降，結果就出現類似肌肉痙攣的、有疼痛感的現象。

鎮痛 活動上述部位的肌肉，可以緩解頸部疼痛，例如可以有規律地拉伸，或者經常改變騎車的姿勢，這樣能改善肌肉組織的血液循環。這一方法同樣也適用於背部。除了有針對性地活動頸、背的肌肉以外，還有其他一些方法也能防止或減輕頸部疼痛：比起較重的舊款，較輕的頭盔（250g）對頸部肌肉的壓力小很多；高領套筒內衣或緊身衣可以保護頸部不受寒風侵蝕；騎車的時候肘部絕對不要伸得筆直，要始終保持稍稍彎曲，這樣才不至於在路面不平的時候受震動影響太大。

頭部 頭部皮膚迅速冷卻，例如在出發時或冬季，也可能引發頭痛。為了避免這種情況，可以在頭盔下面加頂帽子，同時也可以防感冒或防曬。如果在晴朗的天氣（山裏、海邊）沒有戴高度防紫外線的太陽鏡，那麼不斷眯眼牽動臉部肌肉抽搐，也會引起頭痛和頸痛。

摔倒和衝撞時，頭和頸是危險最大的兩個部位。若摔着頭，後果經常是各種程度的腦震盪。最糟糕的情況是摔至顱骨骨折——單車運動員可能受的最重的傷。

幸好頸骨或顱骨骨折只是絕對的特例，較常出現是頸椎脫臼、鼻骨骨折、頜骨脫臼、頜骨骨折，以及皮膚擦傷。頸椎的小椎關節退化性病變也很少出現。

肩膀 / 手臂 肩膀這塊區域，最常見的傷之一是鎖骨骨折。鎖骨連接肩關節（上臂、肩胛骨、鎖骨）和胸骨，胸骨又通過肋骨連着脊椎，這樣就形成了手臂與軀幹的固定聯繫。如果摔倒時肩膀着地，手和肘都會

給鎖骨帶來巨大的壓力，其力量常常大到鎖骨無法承受的程度，於是便骨折，連強而有力的鎖骨韌帶也可能斷裂。這一傷害的恢復期長達五周左右，因此很多職業車手都選擇做手術以加快恢復，儘早回去參賽。若不考慮蹉跤這種情況及其帶來的後果，那麼單車運動中肩膀部位的問題就相當少了。要有效減少摔倒給肩部帶來的傷害，可以穿上保護肩關節的肌肉緊身衣，另外俯臥撐也是一個理想的練習。

長時訓練單元，肩膀肌肉也有可能抽搐，這也可能是頸部肌肉痙攣引起的。

這裏同樣也是建議做操鍛煉的目標部位，騎車時手肘彎一點，還有要檢查坐姿。

手　握把手時，前臂肌肉受力很大，加上有時將把手握得太緊令肌肉抽搐，前臂肌肉的肌腱拽得肘部可能會出現所謂的*網球手*。

這時一般只能停止運動，休息，接受理療。握把的手柄應盡可能經常鬆一鬆或變換一下，手柄一般有很多種握法，這些可能性應當充分利用。此外手也可以偶爾從握把上拿下來，活動活動，可以避免經常出現的手部神經壓迫性損傷。這種損傷的表現為：輕則手指麻木，重則麻痹癱瘓。這裏的壓迫性損傷是指腕隧道（手腕處的通道）裏的神經和其他管道（血管、淋巴管等）被"軋斷"。解決辦法：使用軟墊手套，或擴大把手與手掌的接觸面積，例如可以給把手裹上雙層包裹帶。

摔倒的時候，手關節和整個手臂是極易受傷的部位，因為車手在要摔倒時，本能的反應幾乎都是用手去擋。此時，就算有手套，手心還是常會擦傷。除此之外，摔倒時上肢可能受到的比這更嚴重的傷害還有：手關節骨折、上臂和前臂骨折。

6.3 皮膚損傷

摔倒擦傷　騎車的人摔倒，皮膚受的傷多為擦傷。不幸的是，皮膚擦傷對單車手來說簡直就是家常便飯，多在臀部（大腿）、膝蓋（小腿）、肩膀或肘部，都是些睡覺時容易碰到或者要經常屈伸的部位。如果擦傷面積較大，建議用個支架把受傷處和外界隔離開（例如腿部受傷，就在腿部綁一個類似鳥籠的護圈），睡覺的時候不讓被子碰到傷處。單車運動員應當形成自然意識，做好全面防護，對抗破傷風，因為蹧跤後（哪怕只是小小的擦傷）感染破傷風的機率非常大。注射破傷風針，並不像很多傳聞說的會使成績下滑。

給腿部脫毛　單車手同樣還要養成給腿部脫毛的習慣，因為傷口若有毛髮，恢復起來會更慢，也會更痛，因為它們的作用就好像觸鬚一般。脫了毛，傷口也能得到更好的護理。蹧跤時，總會有髒東西進入傷口，處理時必須把它們清除掉。如果傷口不深，可以用消毒皂清洗；如果很深，就必須就醫處理。

擦傷看似無甚大礙，但卻恢復得很慢，而且很痛。

傷口清洗乾淨後，要塗上一層消毒劑，盡可能降低感染的危險。小傷口不用貼膠帶，大的還要進一步處理。首先在乾淨的傷口表面塗上厚厚一層 Bepanthen®[1]，然後再蓋上一塊凝膠紗布（不黏的）或凡士林布，接着再蓋一層消了毒的紗布，最後套上一個網狀襪套固定。還可以再加橡皮膏，貼住網兜以及包傷口的紗布，防止滑落。敷藥的紗布要每天更換，這樣傷口會一直比較柔軟，敏感的痂幾乎還沒形成，新的皮膚就已經長出來了，而且只要不到一週。新型的創可貼功能與上述的藥膏繃帶相同。

如果傷口已經結出硬痂，最好去掉繃帶。比較深的割傷一定要交由醫生處理，有必要的話還要縫合。

坐面　坐面疼痛，常是因為皮膚與座位摩擦至擦傷，或者皮膚和皮下組織受到壓力造成的。其他令坐面受傷疼痛的原因還有：坐墊太硬太差，坐墊縫合處摩擦力太大，座位不合適，路面狀況差以及衛生條件不恰當。由於摩擦變敏感的皮膚，容易被汗液和皮膚上的細菌侵蝕進去，到達細毛的根部引起發炎（毛囊炎），發展下去很容易變成癤甚至癰（多個癤連成片）。這告訴我們衛生有多重要，要保持坐面衛生，就要保持短褲衛生，幾乎要天天換。騎車前，在坐面上塗上一層特殊的護膚霜、凡士林或 Bepanthen®，

1　一種皮膚護理霜。

也可以防止皮膚發炎。如果已經發炎，可以洗個坐浴，水裏加點 Kamillosan®，洗完後再塗點市面上有賣的護膚霜，比較好的還是 Bepanthen®。Bepanthen® 對傷口癒合和擦傷的皮膚再生都有傑出療效。對付癤子可用發泡軟膏，如 Betaisodona®。比較重要的還是用上面提到的這些藥品預防膿腫和其他炎症的發生。

曬傷　特別在夏季，單車手的皮膚要忍受強烈的日曬。車手們經常忘了，幾個小時穿短袖、短褲的訓練，被曬傷的危險和躺在沙灘上一樣大。尤其是在山裏，紫外線的強度比平原大得多，能引起嚴重的曬傷。除了曬斑以外，紫外線對皮膚還有其他負面影響：

1. 皮膚老化

2. 癌症（皮膚癌）

3. 過敏和中毒反應（日光過敏）

特別是近幾年，由於臭氧層空洞的關係，紫外線強度大增，所以夏季訓練前應先塗上防曬霜。如果已經出現曬斑，這塊皮膚必須特別保護，可以的話甚至要用衣物（手套、袖套、腿套）遮蔽。調查結果表明，尤其在南部的春季訓練營，選手的皮膚對陽光特別敏感，由於不適應南部的強烈日照，出現日光過敏的情況不少。這些選手可以服用些鈣製劑（要與醫生商定），預防過敏。

蒼白的花栗鼠　夏天，單車運動員如果上身暴露在太陽底下，要特別小心。手臂和腿部的皮膚已經習慣了日曬，變成棕色，而上身一般情況下被衣物遮住的皮膚，只要稍稍曬一點太陽，就有可能灼傷，灼傷厲害的話還會出現嚴重不適，有可能伴隨發燒，致使成績下滑。

6.4 幾個醫學主題

麻木感　由於多次衝撞和震動（路面狀況差）帶來的巨大壓力，可以引起前列腺腫脹，尿道、神經和其他管道壓迫性損傷，致使陰莖產生麻木感，排尿時疼痛，可能還會尿血，或者還有少數情況甚至會出現暫時性陽痿。

只要強行中斷幾天訓練，這些頑固而典型的單車運動病象，一般很快就會消失。輔助方法還有採用特製的座墊，要求是符合人體結構、軟而輕、向前傾斜；車胎要寬，氣要足；把手要調高一些。此外騎車時還要不時地離開座位，給臀部的皮膚及敏感組織（前列腺、輸尿管、神經、輸精管）一點放鬆的機會。

陽痿？　情況不妙時，神經受到壓迫性損傷，可能會導致暫時性的陽痿。然而有規律、適量地騎車，對性生活是有好處的。另有確認，隨着耐力運動強度的增大，男性睾酮素（雄性荷爾蒙）水平有明顯下降，這也可能是造成性方面問題的原因之一。

能力與經期　經期對女性的競技能力確有影響，其程度因人而異。耐力運動員經期成績下滑尤為明顯。大部分情況下，服藥的確可以穩定成績，不過也會帶來其他副作用（如：體重增加，靈敏度下降，精神問題）。長年有規律的耐力負荷，有些女運動員會出現經期不排卵或月經未如期而至的現象，個別頂尖領域的選手甚至幾年都沒來月經。這都是因為運動打亂了激素水平，但這種情況是可以逆轉的。正常情況下，由於經期失血會造成鐵元素大量流失，因此需要合理的飲食來補充，必要時可以服用相應的鐵元素製劑。

抑制成績的藥物　很多藥物對能力都有負面影響。服藥期間必須徵求醫生意見，確認在當前病況下及藥物治療期間，能否進行體育運動。多數情況必須停止騎車，直到身體完全康復。對競技能力有不良影響的藥物：安眠藥，高血壓藥，感冒藥，抗過敏類藥物及肌肉鬆弛劑。有長期服用某種藥物前必須弄清楚，在服藥的同時進行體育運動是否毫無風險，以及服用該藥物是否會與反興奮劑原則衝突。

**感冒與
單車運動**

單車運動員風雨無阻地進行訓練，感冒着涼的可能性非常大。特別是準備期以及比賽期剛開始時的四月，常遇着壞天氣，要格外小心防止感冒、感染。高強度的訓練或比賽，會使免疫力下降，因而易感染。感冒嚴重甚至發燒時要禁止訓練，否則會對身體器官造成不良影響（如心肌炎）。病好之後也應當慢慢恢復訓練，不能一下子就採取高負荷式煅煉，這會導致過度負荷。

慢慢來！

一周重感冒之後，至少需要兩至三周，才能恢復到病前的競技狀態。如果對傷風引起的流鼻涕不以為意，很可能會演變成慢性鼻塞、鼻竇炎。這樣的病症在重新開始訓練之前必須治好，否則心臟就有被膿液損傷的危險。為避免呼吸道感染，騎車時要穿與天氣相適應的衣褲，訓練完畢後立即脫掉。例如帶上一頂暖和的冬季便帽，可以保護頭部在比賽和訓練後不因過快冷卻而受凍；含豐富維他命和礦物質的足值飲食和定期去桑拿一樣，能強固免疫系統。在訓練營期間，免疫系統一般較弱，此時應儘量避免多人共飲一瓶水，防止病原體通過飛沫傳播，有些病毒感染（感冒或腸道流感）可使整個團隊都倒下。

**過敏
（花粉熱）**

對很多單車運動員來說，春季是他們唯一的煩惱，因為此時他們要忍受花粉過敏的折磨。這個季節，空氣中的花粉含量特別高，且種類繁多，易過敏的運動員連訓練都無法進行，更不用說參加比賽了。過敏嚴重時，原則上可以嘗試脫敏法，具體做法是給病人適量的"花粉注入"，使其對花粉產生免疫力。一般第一年的治療後，就能感覺到過敏情況有改善。除了脫敏法，還可以服用一些*抗組胺*藥來對抗過敏，但是這類藥物藥效很強，常會使身體負擔過重，導致競技能力明顯下降。對個別運動員來說，過敏每年復發，可能意味着其職業生涯的終結。

**馬洛卡島上
的害蟲叮咬**

多年來，單車運動員在馬洛卡島上的訓練營訓練時，臉部、腿部、手臂，有時甚至是全身，就會出現奇癢難當的刺痛，此事讓人覺得很蹊蹺。既不是跳蚤、蝨子，也不是臭蟲，而是住在地中海地區的兩種松帶蛾，它們的幼蟲──毛毛蟲，在變成飛蛾之前，要進行多次蛻皮，每一次脫皮，整張皮連同皮上數以千計的有毒螯毛都會一

同脫落。尤其是松樹林裏，這些
蜇毛漫天飛舞，經常落在單車運
動員被汗液浸濕的皮膚上。依個
人皮膚敏感度不同，每一根帶蛾
蜇毛注入的毒液，都會引起強癢
的刺痛或丘疹。這種病象被稱作
毛蟲皮炎，表現症狀從瘙癢的丘疹到氣喘，還有一顯著特徵——伴
有熱度的不適感；特殊情況下還可能出現過敏性休克以及嚴重的
眼部炎症。對這種差不多要持續一周的瘙癢，常規的蚊蟲叮咬膏幾
乎不起作用，只有及時服用抗組胺藥或使用可的松藥膏才可緩解。
馬洛卡政府幾年前就開始採取措施，努力控制這些松毛蟲的數量，
例如燒毀它們的巢穴；林務員門穿着防護服，戴着呼吸器，深入敵
穴，對付這些害蟲；用特殊的細菌消滅害蟲的方法也取得了成功。
在德國、比利時和荷蘭，特別是在比利時、荷蘭蔓延的橡樹帶蛾，
也製造着類似的問題，且不單是給單車運動員。

這是一張著名的照片：松帶蛾毛毛蟲的隊列。

6.5 過度訓練

過度訓練是指身體由於過度負荷而出現慢性疲勞現象,與訓練過後的急性疲勞不同,這是一種持續的狀況,有很多典型症狀。

關於具體的產生過程,尤其是單車運動中,還沒有太多明確說明。能夠肯定的是,在過度訓練狀態下,再生過程不再能夠正常進行,而是會受到干擾。過度訓練可以分為兩種,名字都很複雜:一種是**副交感神經型過度訓練**,常出現在耐力運動中,單車中尤其多見;另一種是**交感神經型過度訓練**。從名字看,可以追述到植物神經的兩種類型(見第 2.1 章);從興奮的狀態看,前者是興奮受抑制,後者則表現為過度興奮。

慢性衰竭　單車運動中較多的副交感神經型過度訓練很難診斷出來,因為它是潛滋暗長的,表現出來的一系列病癥和普通的疲勞並無太大區別,這就要求斷症者要有豐富的經驗,即使病象的發展平緩無明顯界線,也能夠辨別出來,作出準確的診斷。驗血可以幫助斷症,如果在平靜狀態下,尿素和肌酸激酶的濃度有上升,可以證實為過度訓練。而負荷狀態時,乳酸鹽的濃度和心率都處於較低值,這可能會被錯誤地認為是競技能力提高的表現。表 6.1 列出了兩種類型的過度訓練的表現症狀。

過度訓練大部分是由訓練或比賽強度過大引起的,又或訓練計劃完全錯誤。造成副交感神經型過度訓練,強度比訓練規模起的作用更大。

因此首要的任務是降低強度。另外心理壓力也會促使過度訓練狀態產生,尤其是這種壓力與單車有關,無法把注意力從單車上轉移開的時候。

表 6.1：過度訓練	
副交感神經型過度訓練	**交感神經型過度訓練**
• 容易疲勞	• 容易疲勞
• 競技能力降低	• 競技能力降低
• 平靜時心率降低	• 平靜時心率上升
• 最大心率降低	• 負荷後心率緩慢下降
• 睡眠需求一般或上升	• 入睡與睡眠障礙
• 情緒不暢，低落	• 煩躁易怒
• 胃口普通	• 沒有胃口
• 體重恆定	• 體重減輕
• 由於成績下降，訓練加強	• 沒有興趣訓練
• 更易感染	• 更易感染
• 糖原不足	• 心悸

**過度訓練的
治療**

對過度訓練的治療要看病症的程度,病情較輕、症狀不明顯時,多數只需要停止訓練,休息幾天,給身體一段恢復再生的時間便可。嚴重情況需要一個幾周甚至幾個月的調整訓練,不過開始前至少要先休息。接下來的訓練要大大降低強度,減少規模,不可參加任何比賽。只有恢復情況越來越好了,才可以逐漸加強訓練,同時還要在精神上與單車保持一定距離。

治療過度訓練的過程中,採取做桑拿、按摩、拉伸運動等措施促進再生作用至關重要,也包括精神上的放鬆和恢復。由於過度訓練經常伴隨着肌肉糖原貧乏,所以還要注意合理安排富含碳水化合物的飲食。無論哪種情況,去看在耐力運動方面經驗豐富的醫生,都是個不錯的選擇。

6.6 興奮劑

這一節要講述的是賽前非法使違禁藥品或手段，以提高競技能力的問題。人類使用秘密武器提高競技狀態的歷史幾乎和人類歷史一樣久遠。古希臘和羅馬時期，就已經有運動員使用"魔飲"和昂貴的藥物來增加體能。例如南美的印加人，在可卡因的作用下，三天能跑 600 公里。這是個原本不可能完成的任務，其根源不單單在於可卡因，還有他們徹底的宗教獻身精神。無論是以前還是現在，對特殊藥物的迷信都對人類的競技狀態有着巨大的影響力，實際上很多物質根本沒有效果，甚至更多的是對運動員身體的傷害，要説效果，它們起到的往往只是安慰作用。

使用興奮劑的悠久歷史

單車運動從一開始就證實是一個典型的"興奮劑項目"，所以長時間以來，對很多賽車手來說，使用興奮劑是件再正常不過的事了，根本不足為奇。幸好在當今社會，使用興奮劑被認為是不道德的行為，受到廣泛關注。不過這對單車界的影響卻十分有限，單車運動仍屬於抓出犯禁者最多的體育項目之一。然而，被抓到的只不過是冰山一角，漏網之魚毫無疑問，一定還大有人在。1886 年舉辦的波爾多－巴黎長距離公路賽中就出現了使用興奮劑致死事件。

最著名的興奮劑犧牲者得數英國單車手湯·辛普森 (Tom Simpson)。1967 年的環法自行車賽，服用了興奮劑的他，在 7 月 13 日攀登旺圖山就快到達峰頂時突然垮倒，不久便身亡。事實證明，正是這些很早就顯出職業化趨向、錢又相對較多的體育項目（單車、拳擊等），受興奮劑的滲透尤其嚴重，且至今未有改變。

興奮劑使用是如何開始的？

興奮劑的生生不息主要依賴人們的口口相傳，因為很少有研究闡明興奮劑列表上的那些物質在運動方面的作用方式，多數是車手在教練或指導員的鼓勵下，去服用某種特殊的增強體能的藥物。這裏的問題是，無論是車手還是教練抑或指導員，幾乎沒有人具備必要的知識，了解藥物的作用原理，從而評估藥物的效果，更不用説對可能產生的副作用或後期影響作出判斷了。很多情況

下，這些藥物還起不到達到預期的增強體能的效果。可惜這種只考慮眼前的成功、完全不顧將來的後果的短視行為，很難徹底剔除。

興奮劑檢測　單車界只有大型的比賽才有興奮劑檢測；小型的、常常有高額獎金的街道賽則藏在灰色地帶，在那裏是可以使用興奮劑的，而且被發現的危險很小。興奮劑的檢測問題在於時間、金錢的耗費都很大；時時監測每個運動員是做不到的，結果就是只有那些絕對頂尖的選手會被檢測。很多檢測的效果必須受到質疑，因為所謂的檢測，僅憑幾個職業選手的陳述、"兜底"就下結論，未免太不可靠。事實上，很多時候連休閒愛好領域的比賽（全民單車賽）都有人使用興奮劑。

藥物類別　單車運動中使用的興奮劑，主要是讓體能持續時間更長或更強，同時減少疼痛的一類藥物。刺激運動員，使其興奮起來的藥物叫做**興奮劑**，常會使人上癮。除了安非他命以外，提神的咖啡因也在內。這類藥物劑量很少時是無害的，但是劑量大時就會有副作用。

用來消除疼痛的藥物屬於**麻醉劑**，市面上的種類有很多。因為容易買到，所以用得很多。拋開不小的副作用不說，服用麻醉劑和興奮劑的危險還在於它們會攻擊身體的能量儲備。正常情況下，這些能量儲備是受保護的，被侵蝕之後身體就會負荷過度，運動員的吸收、協調和反應能力都會嚴重受損，因而相當危險。

單車中使用的第三類藥物是**合成類固醇**，或稱**同化激素**，是一類與人體雄性激素睾酮相似的物質。這類藥物除具有增加肌肉的數量和力量的作用外，還可加快再生恢復過程。其一系列副作用包括：受傷危險增大，對肝、腎有損傷，血脂升高，甚至不育。

提高競技狀態禁用的一種藥物是**血液興奮劑**。它在上世紀 70 年代十分流行，當今又有復興，因為它一方面效果十分明顯，另一方面比促紅細胞生成素（Epo）還難檢測出來。

生病的時候，醫生開的藥裏有時也含有屬於興奮劑一類藥品的成分（如咳嗽藥水），此時處於公平競爭以及保護運動員健康的角度考慮，應該放棄參賽。若要參賽，必須獲得相關許可。但是，經常有人利用生病作藉口，服用違禁藥品。

如何反興奮劑？

減少興奮劑的使用，關鍵是教育，尤其是單車這種有興奮劑使用傳統的項目。只有當運動員和教練、指導員都明白興奮劑對健康的危害，使用興奮劑會受到道德的譴責時，才能從內部解決問題。單車運動通向純淨、公平的未來的密鑰，一是在新生力量中做好預防工作，二是大量交換教練，以及嚴懲興奮劑使用者。

特別是小型比賽中進行興奮劑檢測，是在給人們發出必要的警告。如果發現有選手時不時使用興奮劑，應當即時制止，必要時向反興奮劑機構報告，讓其能夠實行所謂的*目標監控*。然而也許在任何時候、任何項目中，都會有人為戰勝對手而使用違禁藥品。

6.7 按摩

早在古代，按摩就已經被用來緩解肌肉抽搐和疼痛，算得上最古老的醫術。尤其是在職業領域和頂尖的業餘領域，按摩師從一開始就已經是不可替代的輔導人員之一，因為他們做的不僅僅是按摩，而且經常還承擔着很多其他照顧選手的工作。

他們還起到心理諮詢師的作用，傾聽運動員的心聲，幫助他們轉變思想。從這裏可以看出，除了生理方面以外，按摩最主要的還有心理放鬆的作用。優秀的按摩師，單從運動員的腿就能夠感覺出他的競技能力，因為不同的競技狀態和車手類型，皮膚厚度、結締組織，以及肌肉組織的柔韌度都有一定的特點。

根據使用時間以及按摩方式，單車運動中的按摩分為以下三種：

1. **訓練按摩**：即在集中的訓練單元之後進行按摩，大部分在周中。
2. **比賽按摩**：作為熱身活動的一部分，比賽前做按摩是為了放鬆肌肉，增進血液提供。
3. **恢復按摩**：即在比賽後進行按摩，讓身體儘快放鬆恢復。

按摩效果

- 通過按摩這種機械活動，可以讓皮膚和肌肉的供血增加，但這決不意味着按摩可以取代熱身運動，不過直到現在，這種以為可以取代的錯誤觀點依然存在。

- 可以幫助解決肌肉**抽搐**和**硬化**問題。按摩首先作用於神經，通過神經根使神經系統平靜，對器官也有一定的功能促進作用。

- **心率**和**呼吸頻率**降低。

- 按摩能使更多**新陳代謝終產物排出體外**，然而這一觀點受到一些新的研究質疑，甚至否定。

職業單車運動員要定時接受按摩，有行程時要每天按摩。

- **心理作用**是按摩最重要的效用之一，它讓人身心舒適，神清氣爽，給人以迎接新挑戰的動力，同時還有放鬆肌肉、促進再生的功能。

按摩時的注意事項　為了讓運動員最大限度地放鬆，首先選一個溫度適宜、通風、光線不能太亮的地方。詳細的按摩技藝不便在此描述，因為有經驗的專業人士對此有保留的權利。不過還是可以給出一些小建議，可以幫助在單車方面沒有太多經驗的按摩師，更好地給單車運動員按摩。重要的一點是，需要按摩的部位不僅有對單車選手來說最重要的腿部，還有背、頸、肩等部位，這些部位的肌肉都應得到放鬆。按摩腿部時要特別輕柔，因為這裏的肌肉組織一般極為

敏感，因此按摩的手勢應以撫摩、輕輕的揉捏和抖動為主。普通的按摩技藝對單車運動員這麼薄的皮膚來說太粗糙了。除了少數特殊情況（肌肉硬化），要避免疼痛，充其量在過度勞累後的肌肉酸痛時，用指尖以較大的力壓運動員的腿部。

按要求，賽車手的腿部要脫毛，這樣的腿能大大方便按摩師的工作，也能預防會引起疼痛的毛囊炎以及防止扯到毛髮。用來按摩的精油多種多樣，可以選用最簡單的嬰兒油，過後一定要用酒精或藥酒把按摩油清除，不至堵塞毛孔（讓皮膚呼吸）。

按摩師應當讓運動員開始談話，如果運動員不願意說話，就不要勉強。如果開始交談，按摩師就要把話題從單車上轉移開來，尤其是賽後，要把選手的思緒引到別的方面。

自我按摩　自我按摩是一個絕佳的放鬆肌肉的辦法，低耗高效，尤其當人們負擔不起高額的按摩師費用時，但是，心理放鬆的效果卻不大，畢竟還得自己動手。由於自己的手能伸及的範圍有限，所以自我按摩僅限於雙腿，充其量再加上手臂。它在訓練前、訓練後、賽前賽後都可以進行。如果要在負荷後進行恢復按摩，建議開始前先做一下拉伸運動，參見第 3.9 章的介紹，使肌肉和心理都先放鬆下來。下面將要介紹的這些按摩技巧，大家應學會，並在較大的負荷後運用；比賽前也可以簡短地按摩一下，對放鬆肌肉非常有好處。時間上兩條腿一共需要 10-15 分鐘左右。

何處？　進行自我按摩最方便的地方就是在地板上，墊上一條毛巾，然後坐在上面。比賽前可以在車內進行或坐在人行道的邊沿上。

所需物品？　按摩需要準備一塊或多塊毛巾、按摩油以及一些酒精或藥酒，到時用來清除按摩油。按摩油用嬰兒油較佳，當然也可以用專門的按摩油。若是要為比賽做準備，那麼按摩油的選用就要看天氣情況：天冷建議用保暖的較厚的油或膏；如果還下着雨，可以先抹上一層特殊的保暖膏，再在上面塗上油層。保暖膏的保暖作用不應太強，避免太多肌肉組織的血液被抽調去供給皮膚。保暖膏或保暖油由於作用不到深處而受到爭議。溫度高、氣候乾燥的時候，所有的塗抹物都可以不用，因為熱天塗這些物質甚至可能會妨礙身體散熱。

方法？　如上面提到的，在按摩前應先稍微做一些伸展運動，之後可以把腿抬高架在牆上幾分鐘，加強靜脈血的回流作用。要開始的時候，盡可能放鬆，使腿腳光裸，坐在毛巾上。下面按順序簡要介紹幾個按摩動作。

1. 足部和足關節

按摩基本從遠離心臟的部位開始，慢慢向心臟推進。按摩一條腿的時候，另一條腿要用毛巾蓋上，防止着涼。大腿和腿肚塗一些油，沾在手上的油足夠按摩雙腳。首先把一隻腳放在另一條大腿上，使足關節靠在腿上，雙手用力摩擦這隻腳使變暖。然後用指節骨去刺激足底的反射區，或者也可以用一個堅硬的物體。接着用手指去揉

搓每一根腳趾,橫向、縱向推拿足窩。接下來輪到足關節,用指間在關節處繞圈,然後用雙手由下往上撫摩小腿至膝關節以上。

2. 跟腱

按摩跟腱時,腳豎起,輕抹、揉搓。在按摩過程中伸長跟腱特別有效。

3. 腿肚

按摩腿肚,先朝心臟方向多撫摩幾次小腿,接下來仍用較小的撫摩動作,緩緩地從下往上放鬆腿肚肌肉,然後稍稍揉捏,期間不停撫摩小腿,並用雙手搖晃腿肚。

4. 脛骨肌肉

位於小腿外側的脛骨肌肉,要用拳頭背面撫摩幾次。小腿內側的脛骨邊緣不能用力按摩,因為這不僅會痛,而且長期下來還可能會引起炎症。

5. 膝蓋

膝蓋只能用手指輕輕地畫圈揉搓撫摩,只能用很輕柔的力量。

6. 大腿前側

撫摩、搖晃小腿之後,轉向大腿。先從雙手用力撫摩、搖晃開始,這個動作期間也要一直重複。腿伸直,從膝蓋處的肌肉附着端直到腹股溝,四頭肌的每一頭都要按摩到。特別是附着端,要非常小心地用細碎輕柔的揉捏來放鬆。

7. 大腿後側

大腿後側相對來說,是自己按摩時比較難按摩到的地方,但是卻可以很好地晃動。此處發達的肌肉,要在腿支起或彎成一定角度時,用很輕的壓力揉捏,並用手掌撫摩。膕窩處的屈肌止端可以在腿部支起時得到充分的按摩。

做一些伸展可以使按摩效果更好。在開始按摩另一條腿之前，先要用毛巾把剛剛按摩的腿蓋起來。每條腿的按摩時間大約為 5 － 8 分鐘。僵硬的肌肉或腫塊不能用蠻力把它按軟，這種情況要多花點時間，小心地揉捏和摩擦一般都能讓硬化現象消失。

按摩完畢，雙腿殘留的油要清除，之後可以把雙腿架高幾分鐘。接下來在恢復期的按摩，不能再給肌肉較大的負荷，例如不可長時間站立。當人們通過自我按摩積累了一定經驗後，就可以在訓練時——例如在訓練營中，小心地幫隊友按摩了。只要遵守按摩不應帶來疼痛、而應給人舒適感的原則，也就不會有甚麼大錯。

7. 心理學方面

7.1 引言

運動心理學，這個聽上去有些神秘的概念背後，隱藏的其實是一門跨學科的學問，內容包括影響體育成績的心理因素的鑒定、闡釋和應用。此處我們關注的重點不在於單車運動心理學的理論方面，而更多的是給出實際的建議，幫助大家達到提高或穩定成績的目的。因此這一章我們首先要大致了解一下這個有趣的議題，然後再補充一些練習建議（比賽前的心理準備）。有關這個議題，目前已有足夠多的參考文獻，大家可以在書後的參考文獻附錄中找到一些建議。

精神上的 強大　到目前為止，體育界還一直存在這樣的看法，認為一個體能強大的運動員心理也一樣強大，儘管現在人們已經知道，事實往往與此相反。在為時較長的競速或爬山過程中，運動員一般都是憑着極大的意志力前進，儘管雙腿其實早就已經痛得不行。體能相等的兩名運動員，所用的材料也一樣，最後獲勝的總是精神更強大的那個。在高等競技領域，對身體的訓練實在已經挖空心思，並嚴格監督，沒有很大提升空間了，所以在未來，心理訓練應是消滅興奮劑之後，所剩無幾的幾個能夠提高、或至少穩定成績的可能性之一。很多項目的運動員，已經開始借助各種精神訓練法創造新的更高的成績。特別是那些要求注意力在短時內高度集中、一刻定勝負的項目，心理訓練可以讓人很快獲得成功。類似的還有雙方對抗類項目，水平更高的一方，為了達到最好的結果，都

會有意無意地用到心理戰術。耐力項目同樣也受心理因素的影響，不過這裏相關的並非注意力短時的高度集中，更多的是一種下意識的、持續的動力，以及做好忍受疼痛的準備。

單車運動的動力儲備

單車運動中，心理訓練連初期發展階段都夠不上，只有極少數的選手和教練在使用，主要是場地項目的。心理訓練不僅對那些除此之外已經沒有別的方法再提高成績的絕對頂尖高手來說有很大意義，對普通的賽車手和大眾運動員也一樣有驚人的幫助，因為他們可以通過訓練找到自己最佳的心理狀態和動力。此外，它還能使技戰術學習變得更容易，避免犯錯。各種放鬆療法能讓大眾運動者消除壓力，幫助競技運動員在開賽前達到絕佳的興奮狀態。

"訓練冠軍"

"訓練冠軍"是指有些運動員，在訓練或成績測試中能夠取得很好的成績，然而一到真正的比賽，就無法證明自己了。這類運動員單車中特別多，常有人們預測較強的選手最終敗北的情況。而這裏的較強，僅僅指身體狀態，精神上他們離最佳狀態還差得很遠，因此在巨大的心理壓力下根本無法發揮出他們的潛能。有趣的是，這種心理壓力都是來自運動員自身，由於訓練成績絕佳，所以他自己和周圍的人都對他寄予很高的期望，最終導致一次又一次的失敗。

並非人人具備

若取得最佳成績，例如贏了一場艱難的比賽，或戰勝了長距離的RTF，起作用的不僅只有耐力、力量等生理因素，還有思想和心理因素，只有天時地利人和，運動員才能取得那樣的好成績，儘管這樣的成績往往是無心插柳的結果。所以說，那些擁有正確思想態度、憑本能行動的人，真的很幸運；本身缺乏能力、又不想辦法改變精神狀況的人，就很有問題了。前面說到的"訓練冠軍"雖然身體上處於最佳狀態，心理上卻不能勝任比賽的任務。

思想態度

"一旦對自己產生了懷疑，就不可能再做一個成功的賽車手了。""我會思考爬山帶來的疼痛意味着甚麼，必須消除。""每一個彎道，我眼前都會呈現怎麼過掉的畫面，然而這卻阻礙了我的行進，每個彎道後都要補上 5 米的差距。"

在計時賽前要把自己的興奮狀態調到最佳。

以上這些陳述顯示了思想狀態的意義，它不僅從生理和心理上為競技做好準備，而且對身體、心理、技術和戰術等方面的競技能力都有很大影響。勝利者通常都表現出很強的自信，而這正是失利者缺乏的。因此，第一次勝利、第一次拿名次，抑或完成第一個 100 公里、多日分段賽的關鍵階段，都會幫助人們建立自信，不知不覺就突然克服了阻擋成功的障礙，成了勝利者。但是不要因為一次成功就給自己太大的壓力，或被別人加諸太大的壓力，到後來很可能會承受不起。積極的想法、高度的自我價值觀和自信，都是一個成功的車手不可缺少的條件。

智慧取勝　腦袋必須做好準備，做到最好，因為要取勝首先是靠頭腦而不是靠腿。反過來說，輸首先輸在頭腦，其次才是雙腿。如果思想上沒有做好準備豁出一切，也就不會取得勝利，除非負荷程度遠在能力範圍以下，例如業餘組隨便哪個選手都能輕鬆戰勝少年組的選手。

只有思想狀態調整到最佳，那些體能實際上並不是最好的選手才有可能獲勝。

心流體驗　"心流"的境界，是指身體和心理和諧一致，達到理想狀態。賽車手回顧這種狀態時經常這樣形容："我們已經完全意識不到正處在極限負荷下（疼痛、寒冷、風雨）或比賽中（成功地超越對手），或某個行程中，而只是相對放鬆、全神貫注地以某個從來都沒有達到過的速度騎車。"若一個人平常只能發揮出他絕對能力的一定百分比，那麼他在特殊情況下可能會用到剩餘的能量儲備。通過精神上的訓練，可以縮小實際值和絕對值之間的差距。人們把這種為了特殊情況而保留的能力範圍稱為*自主保護儲備*。有些興奮劑類藥物，能讓人動用這些儲備，因而存在危險。

助人成功的強大精神力量，不是那麼容易得到的，需要一個很好的教練或指導員。人們需要經過很多次比賽逐漸地提高、建設自身。這是怎樣的一個建設過程，下面幾小節將向大家展示。

選擇中等難度的比賽　要從思想上提高競技能力，選擇的測試或比賽既不能太容易也不能太難，而要和自己的生理、心理狀況相適應。輕而易舉就戰勝對手，以為自己的身心競技狀態都很好，實際有很大的欺騙性，而太難的比賽又會起到相反的作用。

設定現實的目標　作為運動員，都要設定訓練目標。和選擇比賽一樣，設定個人目標時也要很小心，要根據自己的實際情況來決定，一旦設定，就要朝着目標努力訓練。如果離所設的目標還有多年的距離（例如奪得世界冠軍），或目標根本就不現實，那麼人們很快就會失去它，又陷入漫無目的的狀態。如果是個毫無難度的目標，那麼個

人的動力和投入都會相應較小。無論是業餘愛好者還是競技運動員，都建議把目標用筆記錄下來。要設定一個雖相距較遠、卻還是比較現實的大致目標，例如躋身某個選拔隊，或完成 200 公里的行程。在達到該目標前，還要有一些小的、容易達到的具體目標（例如在某個比賽中超越對手，分兩天完成 200 公里）。此外，要清楚知道妨礙自己完成小目標的障礙所在（必要時用筆記下），有針對性地設置訓練（如練習轉彎技術、衝刺、爬山，排除思想上的弱點）。

忘記單車　只有下了車就能完全將騎車拋諸腦後的人，才能放鬆精神，把動力留到訓練和比賽時。全年每天都想着騎車的運動員，大部分都有思想障礙，給自己的壓力太大。尤其是在過渡期，比賽期也一樣，人們應該把單車從思想上剔除，把足夠的動力留給賽季，不過該完成的訓練計劃還是得完成。

動力　訓練和比賽都需要很大的動力，這一點在一些情況下體現得更明顯，例如在壞天氣要行駛很長距離時，或者每一步前進都要忍受巨大的疼痛時，此時的前進僅靠意志力即動力。動力很大程度上受成績評定的影響，因此心理訓練時，換種評分方式比較有效，總是過低或過高的評價都會阻礙成功。

換一種評價很容易做到，只要和熟悉的人（教練、隊友、父母、朋友）交談便可。通過精神訓練，人們試圖發掘潛在的動力，並利用起來。提高動力，簡單的方法有：改變訓練環境（去訓練營），在訓練計劃中加入休息日（幾天），或在冬季進行其他項目的練習，也可以在達到階段性目標時獎勵自己一下。

興奮狀態　很多選手在比賽開始前過於緊張，從而無法集中注意力進行眼前的比賽。賽前最後一小時的他們總是匆匆忙忙，經常有選手忘記帶水瓶、頭盔或其他物品。與此相反的，一個無精打采的選手同樣也不能發揮出他的最好水平。因此我們有理由相信，存在一個最佳興奮狀態，即處於中間值的興奮點（見插圖 7.1）。

因此精神訓練的一個重要目標應是，掌控賽前和賽中的情緒刺激，過於緊張的人要讓他們放鬆，太平靜的人要推高他們的情緒（動員起來）。

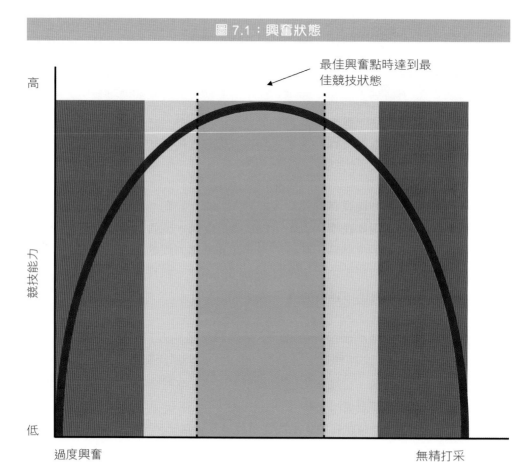

圖 7.1：興奮狀態

最佳興奮點時達到最佳競技狀態

高

競技能力

低

過度興奮　　　　　　　　　　　　　　　　　　　　　無精打采

興奮狀態：只有在最佳興奮點時，才能發揮出最好的競技狀態。該圖是大大簡化了的示意圖，實際情況是每個人的最佳興奮點都不一樣。

7.2 放鬆療法

當人們處於一種情緒緊張、過度興奮的狀態時，要用到一些放鬆療法。因害怕、壓力或不安全感引起的緊張，稱為負面緊張，而基於愉快、動力或自信的緊張，是正面緊張。賽前我們要做的是，用一種放鬆療法消除負面緊張，以達到最佳興奮點。過度的正面緊張也可以通過放鬆療法控制。個人的最佳興奮點在哪裏，採用哪種放鬆療法最合適，這些問題必須通過（自測）試驗才能得知。

漸進性肌肉放鬆　漸進性肌肉放鬆法是由艾文·積迅（Edmund Jacobson）早在 1934年就發展出來的一種放鬆療法，因其易學又有效，特別適用於運動員。具體方法是，閉上眼睛，逐一收緊單組肌肉群，要等距收緊（關節不動），然後去感受肌肉的逐漸放鬆，腦部也會受到作用。

最好每天做 10 分鐘左右，比如在睡前或有入睡困難時，可躺在床上做。比賽前的放鬆活動距離開賽至少要有 30 分鐘間隔，否則開賽時運動員的狀態很可能會太過放鬆。較短的放鬆練習，可以從情緒上為可視化訓練做好準備。漸進性肌肉放鬆既可以坐着也可以躺着做，躺着會更舒服更有效一些。初始階段，讓同伴用平穩的語調慢慢説出操作指示，會容易一些。每一組肌肉所用的口令都是一樣的：

1. 把注意力集中到該組肌肉或該身體部位上來。

2. 最大限度地收緊該肌肉群，維持 5-8 秒。

3. 根據訊號指示放鬆 30 秒，此間注意力始終集中在該處。

單車中，肌肉放鬆一般都有針對性地從腿部肌肉開始，結束時可能再重複一遍。具體放鬆順序可參照下表：

1. 左大腿
2. 左小腿
3. 左腳
4. 右大腿
5. 右小腿
6. 右腳
7. 腹部
8. 背部
9. 左上臂
10. 左手和左前臂
11. 右上臂
12. 右手和右前臂
13. 脖頸
14. 臉部

收縮足部肌肉，可以用力彎曲腳趾和足底，腹部收緊時要又硬又結實，臉部肌肉收縮則可扮鬼臉。

呼吸練習　集中注意力呼吸，同樣也可以在短時間內起到放鬆的作用，不過也有可能引起精神過於專注。比較好的方式是坐下或躺下，閉上眼睛，然後開始有意識地呼吸。將呼氣和吸氣的時間同等延長，可以加速放鬆。實際上此時全部思想都應集中在呼吸上，不過有了一定經驗之後，也可以在幾次有意識的呼吸之後開始可視化練習。

7.3 精神訓練

可視化訓練 **可視化**（使可見，“想像”）是一個常用技術，通常非常易學，且效果非凡。

在圖像中
思想 可視化訓練時，要擺脫對語言的依賴，僅想像圖像，加入一些聲音、氣味和感受的想像能夠起輔助作用。讓一個動作或情節像放映電影一樣從眼前掠過，該動作與腦海中對它的想像有着非常緊密的聯繫，緊密到只是想像（可視化）一下，肌電圖就可以測到該動作相關肌肉群的活動。通過這種方法，肌肉和神經系統都記住了該動作，這就使之後的實踐變得更容易。各種行駛技術（衝刺、

單車運動中，運動員的心理經常會被推到極限。

**可視化練習
實例之一：
踩踏技術**

1. 放鬆

仰臥，閉眼，安靜下來，專注於呼吸，感覺它像海浪一般潮起潮落。約一分鐘後，盡可能延長呼氣時間，直到吸氣自己開始。在想像畫面的時候，也要保持這種呼吸節奏。耳畔的話語可以如下：

> *我很平靜，很放鬆，很平靜，很放鬆，完全放鬆。*
>
> *我的呼吸平穩而均勻，像海浪一樣起起落落。*
>
> *現在延長呼氣，直到吸氣自己開始。*
>
> *我很安靜，很放鬆。*
>
> *現在把注意力集中到成績上來。*
>
> *上文要重複兩三次。*

2. 可視化練習任務

踩滿踏的可視化引導詞可以參照下文，重要的是要將文字轉化成圖像和感覺。

> *我坐在單車上，放鬆、流暢地前行。我的雙腿感覺很好，整個人感覺很棒。我踩，我提，我往前行。*
>
> *曲柄轉滿圈時，我練習了踩踏的力量。*
>
> *接下來的坡度對我來說也不算甚麼，我仍繼續放鬆、流暢地前行。我踩，我提，我往前行。（重複）*
>
> *我專注於踩踏。我踩，我提，我往前行。（重複）*
>
> *單車輕盈地向前滾動。就算加大一個擋位爬山，我也一樣能如此流暢，因為我感覺很棒。*
>
> *我踩，我提，我往前行。（重複）*

3. 收回

可視化練習做完後，收起放鬆的狀態，睜開眼睛，舒展身體，活動活動。

可視化練習中要轉換成圖像的引導詞大致就如上文。那些之前從未擁有過精神訓練經驗的人，可能一開始會覺得這有些可笑，有些神秘，但試過幾次之後，就會發現，這背後隱藏的學問比他開始以為的多得多了。

只有堅持練習，才能夠提高可視化技術，從而改進技術動作。騎車時，只需要喚起對踩滿踏的記憶便可。由於篇幅有限，不可能一一列出所有動作和情景的可視化過程，但是讀者可以根據上面的例子自己推導。

消除恐懼心理 很多車手在特定的情況下一直有恐懼心理，這阻礙了他們的發揮。這些恐懼的形式和原因都多種多樣。例如摔倒可能會引起對高速過彎或快速起動的恐懼，有時甚至大到讓人退場。

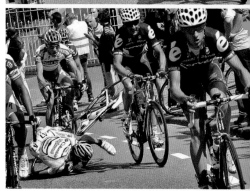

工具失靈：必須消除對工具失靈的恐懼。

恐懼是甚麼？	恐懼可與精神緊張相提並論，經常是預先想到某個可能會出現或曾經出現過的危險狀況，因此它是對不確定的反射。除了前面提到的具體類型，主要是害怕摔倒及其後果，單車運動中還有更複雜的恐懼，例如害怕失敗或勝利，或害怕無論何種形式的出醜。若想克服恐懼，關鍵要找到誘因，用語言表達出來，有時候表達出來就已經夠了。和熟悉的人或教練交談，可以幫助你對誘因作具體說明。

恐懼的表現形式

要判斷一個人在甚麼情況下會恐懼或者害怕甚麼，對局外人來說很困難。這裏有一些外部徵兆可以給大家一些啟發：

- *身體上的徵兆*：發抖，胃不適，臉色蒼白，心跳加速。
- *運動機能的徵兆*：協調不好，肌肉痙攣，失誤。
- *行為*：異常行為，如有攻擊性或被動消極。

如何克服恐懼？這裏只簡單介紹一下可以自行操作的自我調節方法。

身體措施

一者，作為一種精神受到刺激的狀態，恐懼可以通過身體措施克服，例如全身心投入熱身活動。二者，下面一章將要講述的放鬆技巧，對克服恐懼一般都很有效，因為放鬆是控制恐懼的基礎。

精神措施

精神方面，得找出引起恐懼的負面想法，對其進行重新評估和理解，嘗試往正面去想。重新評估一場比賽的重要性，把它相對化，可以大大減少壓力，讓人輕鬆參賽。

將要做的正確的、絕對安全、和諧的動作技術可視化，例如過彎、在比賽主場行駛或出發等，對克服常見的害怕摔倒的心理，效果很好。但不能用於風險性較大的動作，如越野賽中的下山。錯誤技術或摔倒的場景絕對不能拿來作為可視化對象。

7.4 賽前或長途行程前的心理訓練

下面給出一些建議，幫助大家在比賽前夜或當天為即將到來的比賽做好準備。開賽前的 30 分鐘應休息（去賽場前適當在家休息），所有準備練習都應在此之前完成。找一個舒服的地方，能有 20 分鐘左右不受打擾，坐下或躺下放鬆放鬆：雙腿放鬆，並排平放，不要任何觸摸，雙腳自然下垂。

徹底筋疲力盡。

1. 漸進性肌肉放鬆

眼睛閉上，按照自己的或給出的計劃放鬆肌肉，要特別注意雙腿。

2. 想正面的事

想像一個美麗的讓人平靜放鬆、有安全感的地方，可以是草地、沙灘、森林及類似的地方。所有的感覺器官都要專注於該處，把注意力集中在正面的東西上。

3. 可視化練習

身體放鬆後，開始第三步，把眼前的比賽或行程可視化，想像自己就在路上，正在積極成功地運用合理的戰術，能夠預見的困難（如爬山）也輕鬆戰勝。通過練習，試着調整自己的態度，積極迎接即將到來的比賽，讓比賽變成一件愉快的事。

4. 收起

如果可視化練習是以個人的成功結尾（無論何種形式的成功），接下來必須伸伸懶腰、做做伸展運動，收起放鬆的狀態，讓自己恢復活力。比賽當天應從全神貫注地做熱身開始，而前夜不能讓自己突然一下回到現實，起碼在臨睡前不可以。

8

8. 行車技術

8.1 位置調整

人在車上，要調整自己去適應車，可調度是有限的。要使人車共同作用達到最佳效果，就必須調整車去適應人。因此，選擇大小合適的車以及做好設備調節，非常重要。在這方面，有大量調車的方法和建議，很多都是基於車手的經驗，調出來的效果尚可。除了一些基本車型，前些年人們又在科學研究的基礎上，開發出很多可以計算出最佳位置的電腦程序。而真理往往是折中的，調車也不例外。因此，將科學方法與經驗相結合，才能幫助運動員把車調到最適合自己的位置，既不會引起疼痛，又能最大限度地發揮出潛能。

新人或新車，一定要一開始就調對，對此，要注意幾個基本原則，哪怕日後為了調出最適合個人的位置，可能會做些變化。有矯形需要時，例如運動員有背痛（腰椎問題）或膝蓋問題時，對座位調整有不一樣的要求，接下來會詳細説明。

找到了最適合自己的位置後，建議根據個人的數據制定出一張表，以便日後更換新車或借車時能夠快速調好，免去繁瑣的驗證過程，也能讓運動器官免受疼痛之苦。

七種調位　　各部位的調整，順序是一定的，不可隨心所欲地更改，因為它們
是相互制約的。下面就按照順序給出各部位的調節方法：

位置調整一覽表			
順序	調節部位	工具	輔助工具
1	車座高度	內六角扳手 4、5 或 6mm	牆體或同伴、書、捲尺、計算器
2	車座傾斜度	內六角扳手 5 或 6mm	水平器
3	車座位置	內六角扳手 5 或 6mm	鉛錘
4	腳踏調節	內六角扳手 4mm	可能需要腳踏工具，助手
5	車把高度	內六角扳手 4 或 5mm	助手，各種把立
6	座位距離	內六角扳手 4 或 5mm	助手，各種把立
7	曲柄長度	內六角扳手 5 或 10mm	

1. 車座高度

車座高度是調節單車首先要調的部位，也是最重要的一項。首先要選擇大小與身高相配的車架，太大或太小，適應起來都會有問題。選對了車架後，能夠調節的只有車座支架了。

腳踏帶鈎子的舊式車，還有另一種調節車座高度的方法，但現在新式的裝安全腳踏的車，由於構造不同，以前的那種方法的可用性有限，不過卻可以提供一個近似值。

具體調整方法是：人坐在車上，靠牆支撐住，腳跟放在腳踏下面，往倒車方向轉動腳踏，此時腿應該能夠伸直，不會出現在座位上滑來滑去或者膝蓋無法完全伸直的情況。如果鞋子

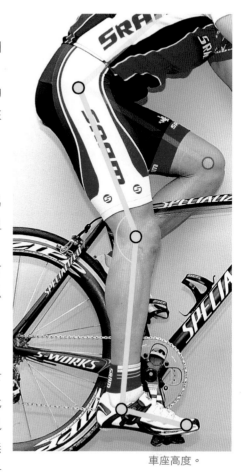

車座高度。

是扣在腳踏上的，在一邊的腳踏到達最底部時，腿張開的角度應在 140-155°之間。膝關節應能伸得比較開，不需要把腳跟刻意向下壓或向上提。測量角度的定位點應是外踝骨、膝蓋中間偏腓骨小頭上部和轉子——大腿骨靠近臀部一端的可以觸摸得到的突起。

個人調節　不同項目和類型的車手，對車座高度有不同的偏好。騎車頻率較低的車手，和有些計時賽或山地車手一樣，偏向較高的車座，這是為了使腿能夠儘量伸開，從而產生較大的扭矩；計分賽或繞場賽選手則喜歡較低的車座，以保證能長時間保持高踏頻，以及更好地應對速度改變。總體來說，車座低，膝蓋伸展角度小，利於高頻；車座高，頻率相應較低，但力量較大。公路車手大多會選擇中等高度，因為他們要應對的負荷類型變化多端。

**胡基法
(Hügi)** 有一個公式（胡基公式）可以計算出準確的車座高度。為此，需要先確定腿的長度：脫鞋靠牆站立，雙腿分開較小的距離，可在雙腿之間夾一本書，書脊頂部貼着跨，在頂端靠牆的地方，量出記號到地面的距離。用這個高度乘以 0.885，就得到了車座高度（從曲柄中央到車座上緣的距離）。這樣算出來的高度，是個很低的位置。需要坐得高一些的人，可以乘以 0.895。這裏沒有把腳踏系統、單車鞋的底厚和曲軸長度算進去。

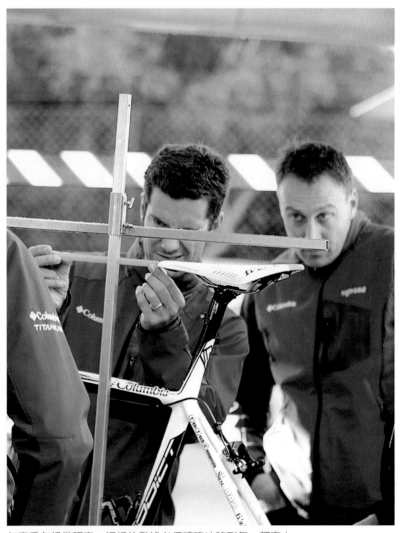

如車手有好幾輛車，調好的數據必須精確地移到每一輛車上。

感覺很重要 不管所有的公式和建議如何，在調整車座高度時，還是必須跟着感覺走，因為沒有任何一個理論公式能把所有的個人因素都考慮進去，所以得出的結論只是一個近似值。

若是帶鎖扣的腳踏系統，最好在調節車座高度時參照廠商提供的說明。換新鞋或安裝新腳踏系統時，為了確保車座高度不變，必須量出鞋子內底（經過中軸）到車座上緣的距離（測量時曲柄應和車座管平行）。

特別是單車業餘愛好者，車座的設置總是過低，這樣不僅力量不能完全釋放出來，還會對膝蓋造成過大的壓力。新的座墊使用一段時間之後，由於被壓，會損失一定高度，此時需要重新調整車座，哪怕只有幾毫米的距離。膝蓋有問題的車手，依病症或受傷類型不同，須改變車座的高度，至於是向上還是向下調整，請參照第六章中的詳細內容。

慢慢調高 騎車頻率較高的車手，如果確定座位太低，只能慢慢調高，大約每兩週 0.5 厘米，避免關節疼痛，絕對不能一夜之間調高好幾厘米，騎車頻率較低的人也一樣。

2. 車座傾斜度

除了高度以外，車座的傾斜度也要調節。賽車的座位要絕對水平，這樣才能保證壓力被平均分散，從而減輕坐面受的壓力，減小擦傷的幾率。若座位前端向下傾斜，手臂就會受到較大的壓力，而且人也會不停向前滑；若是向上翹，雖然不會再向前滑，但是尿道卻會因受力過大而產生不適甚至疼痛（見第 6 章），且骨盆會向下傾斜，導致腰椎關節受力增大，可能會出現疼痛，最嚴重的甚至還會導致椎體變形（常年累月的結果）。因此最好用水平器確保車座的水平。

車座傾斜度。

3. 車座位置

這裏的車座位置是指座墊在座架上的位置，它可以隨座架一起向前向後移動幾厘米。調節車座位置的前提是座墊已經處於水平狀，調節時車手只要正常坐在墊子上即可，此時腳踏板也應該已經調好。先把座位放在比較靠中間的位置，再開始精細的調節。從車座前端掛一根鉛錘下來，鉛垂線應在中軸後方 2-8 厘米處，把鏈盤一分為二。大腿特別長或特別短的車手，車座的位置與此會有些出入。

不過也要注意國際單車聯盟（UCI）的規定，車座離中軸至少要有 5 厘米距離。只有特別矮小的車手，在獲得特別許可的情況下，才能往前坐。這個規定和空氣動力學對坐姿的要求，一同被引入了世界小時記錄和場地賽項目中。檢查只有在計時賽項目中偶爾實行。

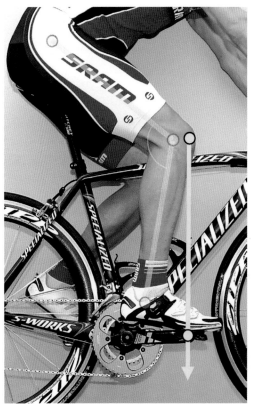

車座位置。

在上述範圍內，車座具體應定在哪個位置，要通過以下辦法確定：

把曲柄調到水平位置，讓鉛錘線從膝蓋骨前側垂掛下來，穿過腳踏軸所在平面。如果沒有碰到腳踏軸，車座就要往前移，至少要讓鉛錘緊貼腳踏軸。街道賽的選手比較喜歡腳踏軸後方（1cm）的位置，做得靠後就能更好地使用大擋位。

4. 腳踏調節

要想避免今後出現關節損傷（膝蓋、足關節、髖關節等），就得仔細調節踏板。經常一開始因為沒有調節好，在踩踏時有些少不適，車手因為怕麻煩而沒有及時新調整，就這樣繼續行駛，長年下來，絕對有可能使膝蓋受損。所以即使一開始只有很小的不適感，也要進行微調，直至完美。

一般情況下，腳和腳踏的曲柄完全平行。前後方向上，大腳趾的蹠趾關節（球心）應在腳踏軸中心的正上方，這樣才能有效進行力量傳遞，因為踩腳踏和跑步一樣，力量都是通過腳趾的球體傳遞的。這裏沒有確切的調節指導，可以透過鞋子去觸到關節縫隙（大趾內的棘突）所在，然後把它移到腳踏軸中心。很多腳踏生產廠家有提供一些調節模版或手冊，沒有它們，要想把這複雜的腳踏系統調到最佳狀態幾乎不可能。有些腳踏系統，如 TIME 生產的，只需要在前後方向調節踏板，側面由於活動範圍只有 5°，不需要調節（所有的位置調節，有個助手會大有幫助。）

前後方向的調節完成後，就該開始調整與曲柄的角度了。在腳踏與地面平行且左右兩側相同的前提下，現在腳跟或整隻腳要在幾毫米的範圍內活動，直到找到最佳位置。兩隻腳的最佳位置可以不同，檢查時可向前或向後踩腳踏（在訓練員指導下）。固定螺絲

腳踏板的調節要特別
小心。

223

最好手工擰緊，這樣腳被扣在腳踏上時還有可能扭動。找好最佳位置後，把鞋脫掉，留在腳踏上，不要轉動踏板，在鞋底清楚地做上記號，紀錄踏板的位置，例如可以用氈帽筆。鬆開鎖扣時，腳踏會轉動，但我們卻可以借助記號重新找到正確的位置。

5. 車把高度

車把高度受舵管高度限制，調節時，車把上緣與座墊上緣的高度差距最大不能超過 6-8 厘米。偶爾騎車的人，座位和車把應大致等高。差距太大，脊柱會受壓迫，尤其對青年選手，可能會導致脊柱退化性病變；腰椎和胸椎也會過度彎曲，頸椎則會因位置太低而過度拉伸。不過若車手的手臂很長，就有必要拉大高度差。

如果感覺到腰椎或頸椎疼痛，就得改變姿勢。也有不少時候，座位和車把的高度差距超過 10 或 12 甚至達到 20 厘米。若背部之前就已處於受壓（椎間盤突出）或疼痛狀態，車把和座位的高度差距應盡可能減小，甚至處於同一高度。

如要縮短新車的舵管，必須在經過多次試驗清楚確定了車把的高度之後才能執行。此前，若要升高車頭，就用一根較短的微向上翹的把立，或者把車架的頭管拉高也行。若要降低車頭，只需要將把立下方的墊片取走裝在上方即可。高度確定後，就可以把舵管截掉與取走的墊片相等的長度了。

新老手在賽季初感覺到的肌肉痙攣，大多持續時間不長，隨着背部肌肉靈活性和功能性的增強，很快就會消失。

上方的墊片。

6. 座位距離

座位距離指的是從座位的前端到車把管中心的距離，取決於車架上管的長度、把立長度和車座的位置。買好一副車架，相應的上管標準長度就確定了，對於座位距離的影響也就有限了。

一般準則是，車架要盡可能小而短，把立要盡可能長。一根 6-8 厘米長的把立，安在一副大車架上就不合適了，這種情況應該選擇小很多的車架。不能為了調整座位的距離而改變車座位置，因為後者是之前就已經根據個人的腿長調好了的。因此剩下的可調的對象就只有把立的長度了。握把的位置，即是握住剎車把手還是下把手，對座位距離同樣也有影響。一個"短把手"和一個"長而低"的把手對座位距離的影響可以相差好幾厘米。因此，最好去專業配貨商那裏比較各車把的彎曲度，並測出把手的"低位"在哪裏。

調節座位距離時，感覺同樣很重要。因為畢竟人坐在車上要覺得舒服。

多長？ 　檢測座位距離有一個很簡單的辦法，不過這只能作為一般準則，
得出的也只是近似值。

a) 坐在車上靠牆或由助手幫忙扶住，把車頭調到低位，此時握住
把手，手臂是彎曲的，形成一個弧形，該弧形的曲軸與下管平
行。這個姿勢下，手肘離膝蓋只有幾厘米（1-4cm）。

b) 還有一個基本判斷標準：車頭放在低位（車把彎曲），握把時
手肘略彎，此時前輪轂應被上方的車把橫槓遮住。擺這個姿勢
時，身體既不能張得太開太平，也不能太直。抓住剎車把手及
車頭低位時，行駛較長的距離也不應有問題。

座位距離。

車子全部調好後，作為新手，可能一開始還是覺得不舒服、身體拉伸過度，不過這種感覺在第一個 1,000 公里之後就會消失，因為身體會很快適應。

7. 曲柄長度

賽車曲柄的長度在 165-180 毫米之間，一般是 170 毫米，根據項目和身高的情況會有偏差。計時賽和山地車手比較傾向於較長的曲柄（175mm），街道環行賽和場地賽選手則多選較短的曲柄（170mm，場地項目 165mm）。

很難說甚麼樣的身高或腿長一定要用多場的曲柄，只能概括地說，短曲柄適合高踏頻，長曲柄更利於力量傳遞（槓桿較長），當然頻率和彎曲角度就會受到影響。繞場賽選手要經歷很多彎道，用短曲柄在彎道時也能繼續踩踏，而長曲柄就有可能碰地。每一個賽車手都有自己確信的最佳曲柄長度，但兒童還是應當選擇較短的（165mm），而身高特別高的運動員則應選用較長的（175 或 180mm）。

不過也不應高估曲柄長度的作用。對新手來說，完全沒有必要因為別人的一個建議，就為了 2.5mm 的差別，去換較長的曲柄。這裏的支出和收益是不成正比的。讓人驚訝的是，在山地車運動中，根本不討論曲柄長度的問題。幾乎所有的運動員，無論身高大小，都使用 175 毫米的曲柄。

數據圖　找到最適合自己的位置之後，有必要把重要的數據記錄下來，製成數據圖，便於新車的調節。要記錄的數據有：

1　車架高度（中軸到座管上緣的距離）

2　車座高度（中軸到車座上緣的距離）

3　車架長度（舵管中心到座管中心的距離）

4　座位距離（車座前端到車把中心的距離）

5　把立長度（內六角中心到車把管中心的距離）

6　車座超高（座位超出車把的垂直距離）

7　後坐距離（座位前端到中軸的水平距離）

8　曲柄長度（中軸中點到腳踏軸中點的距離）

9　座管角度

10　舵管角度

11　車把的寬度及下彎度

12　內寬／腳踏間距（P 參數）

數據圖記錄低調車時的數據。

8.2 滿踏

踩滿踏是指用同樣的力度踩着腳踏轉一圈。然而由於腿部各肌肉群（屈肌和伸肌）的力量不同，在每一個運動過程中都用相等的力度，只是一種理論設想。實際上，無論甚麼情況下，伸肌總是承擔着位移時的大部分負荷。*滿踏*也是區分賽車手和業餘愛好者的標準之一，賽車手的腳是固定在賽車腳踏上的，這樣他們用力的方式不僅可以自上而下，還可以實現推力、壓力和拉力，而這一點，業餘愛好者們用他們的傳統腳踏是做不到的。

*踩踏週期*這個概念可能會有歧義，用*曲柄週期*來概括實際的場景可能更合適。

利用屈肌　　如果只從上往下用力，那就忽略了腿部一組重要的肌肉——膝蓋和臀部的屈肌。我們要盡可能把腿部和臀部所有的肌肉群都用上，減輕伸肌的負擔，更有效地完成任務。然而眾多的科學調查表明，只有很小一部分賽車手完全掌握了踩滿踏的技術，因此必須從青年時期就開始這項技術訓練，進入高等競技領域後也應在日常的訓練計劃中定期安排踩踏技術的訓練。

踩踏技術　　所謂的**踩踏技術**具體是指踩腳踏正確而流暢，雙腿緊靠車架，膝蓋外分的現象要避免，上身和頭部盡可能保持穩定，不要因為無謂的肌肉活動而浪費能量。讓腳踏轉滿一圈的力量主要來自腿部肌肉，搖頭晃腦或晃動軀幹是不會增強力量的。不過踩踏時，軀幹和手臂的肌肉確實也在作用，某種意義上，它們為腿向下踩使車子向前行的運動構成了一個橋枑。手、手臂、肩膀、腹部和背部形成一條固定住軀幹和盆骨的肌肉吊索，站着騎車時，這條吊索的作用就能明顯體現出來：一側腿往下踩腳踏時，同一側的手臂和上面所説的這些肌肉組織一起，形成一個橋枑，支撐腿部的伸展運動。尤其是大擋位時，肌肉吊索會承擔很大負荷。以前的民德時期，曾經有人利用橋枑原理，用一根繩子把上身固定在車架上，做出一個額外的橋枑，減輕起支撐作用的肌肉的負擔，從而使力量更好地釋放出來。

鍛鍊軀幹，增強穩定性

從支撐或橋枴作用的角度看，為提高競技能力而進行普遍運動素質的鍛鍊，其必要性不言而喻，但是不要增大手臂和軀幹的肌肉。對運動員進行的腿部力量測試結果表明，很少有人兩腿的力量一樣強，單車項目中也很少有車手兩條腿的推進力是相同的。但這卻是做到完美的滿踏和避免矯形問題的必要前提。若被確診肌肉失衡（雙腳力量不同，或作用力與反作用力的比例不對），就該用理療法有針對性地進行力量訓練，縮小差異。

曲柄週期的八個扇區

曲柄週期，簡單地可分為三個階段：

1. **踩**：伸肌向下踩腳踏。

2. **提**：在髖部和膝蓋屈肌作用下，把腳踏從低盲點提到接近高盲點的位置。

3. **推**：腳踏處於高點時用腳往前推。

這三個主要階段在各自的開始和結束階段又有區別。右圖將給出更準確的劃分，其中把一個週期分成八個扇區，每個 45°。

第一階段

週期的第一階段從約 10° 的位置以踩或壓開始，結束時推的階段也隨之終止。

二、三階段

這兩個階段，通過腿部伸肌（大腿伸肌，臀部肌肉，腿肚肌肉）的活動，力量值達到最大，從百分比來看，佔推進功率的最大份額。最大力量值一般出現在 90° 到 110°（依選手個人情況不同）之間。

第四階段

這個階段，肌肉已經開始提的動作，儘管踩還在繼續且力量值很高。

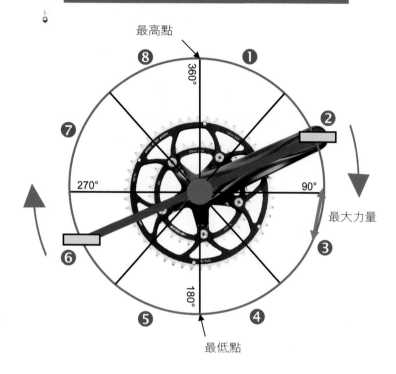

<div align="center">曲柄週期的分區</div>

最高點

❽ ❶

360°

❷

270° 90°

最大力量

❼ ❸

180°

❻

最低點

❺ ❹

第五階段

四、五兩階段之間 180°的位置，就是所謂的曲柄週期的**低盲點**。
兩個盲點的特點是，理論上這兩處能做的只有縮短或拉長曲柄的
長度，而無法做到旋轉。下面的盲點必須通過屈肌的提早作用，
即提前開始提拉，並帶一些晃動越過去，此時另一條正處在高盲
點的腿若能很好地完成推的階段，可以起到很大幫助。在第五階
段大約 200°的地方，由於角度適宜，槓桿作用能夠很好發揮，可
以開始用較大的力向後向上提腳踏。

六、七階段

第六、七階段，是完成提拉的主要階段。臀部屈肌、膝蓋屈肌和
前側的脛骨肌肉共同作用，把腳踏向後向上提。

第八階段

第八階段，約 320° 時就可以開始推的動作。曲柄週期的高位盲點可以借助膝蓋伸肌的運動渡過。

普通的單車，由於使用的還是傳統的腳踏，無法用拉力提腳踏。腿的重量純粹通過另一條腿的踩踏來承擔，也就是説要浪費大量的能量。經濟型的踩踏過程意味着踩、提和推的過程和諧過渡，並能兩邊的曲柄轉動相互補充。

腳的姿勢　踩踏頻率不同，腳在踩圈時的姿勢也不同。

低踏頻時（每分鐘 85 轉以下）可以顧到每個階段的姿勢。低頻往往和高強度、大力量結合在一起，由於運動速度較慢，在推和提的階段可以施更大的力。推的時候腳跟下壓，鞋尖微向上翹，提的時候腳尖則大幅向下。

中踏頻（85 － 105 轉/分鐘）時足關節的活動幅度無需太大，腳差不多處於水平狀。上面所説的腳的活動雖然還存在，但活動範圍大大降低。

高踏頻（105 轉/分鐘以上）在運動技能的相互協調方面，對每一塊參與的肌肉都提出了很高的要求。由於速度很高，肌肉的收縮時間縮短，要在這麼短的時間內完成收縮，腳跟就得一直向上提着，這就使腳在踩的過程中活動範圍減小。這裏的足關節幾乎是固定在這個姿勢的。

科學調查表明，和偶爾騎車的人相比，經過訓練的單車運動員更喜歡較平的姿勢，在壓的階段腳跟還會低於腳尖，而前者則更喜歡腳跟稍向上的姿勢。

踩踏技術
訓練　要達到高水平，掌握滿踏技術，或者至少接近滿踏，是必不可少的。有很多方法可以幫助提高這方面的技能。

單腿練習	為了深刻了解甚麼是均勻用力踩圈，可以用單腿踩 100 米或 50 圈。此時，提、推、壓，每一個階段都必須集中注意力去感受。這個小練習可以放進任何一個訓練單元中，每條腿最好重複三次。
慢節奏＝有意識	和力量耐力訓練一樣，大的擋位及相應的低頻率，使人對一個週期各階段的相互協調及變化更有意識，從而能更好地掌握每個階段。
單速車	用高踏頻也可以訓練滿踏，因為要做到經濟省力，高踏頻時也需要一個提的階段。冬季比較適合用單速車訓練，這種車不能空轉滑行，因此要往前走就不能停止踩腳踏。要使這種車更有效地前進，或多或少必須踩滿圈。一般用 42 / 39 × 15-20 的速比，在準備期的第一個階段用單速車練習大約 500-1,000 公里，盡可能選平路。速比越小，訓練效果就越好，其意義並不在速度。
	另外還有兩個聯繫方法，不需要活動腿部，而只需設置出運動的模型，即用腦。其中一個練習法可以融入到"無彈練習"中，即在家裏或訓練房裏，完整地想像滿踏的過程。
	這種方法叫做*可視化*，第七章中已有詳細説明。這種想像最終能對現實產生影響，提高技術。
提醒小貼士	另一個方法是在一張小紙上寫上：**滿踏：推 —— 踩 —— 提，尤其在後面時提，在上方時推**，然後把紙條固定在車把或把立上，在訓練時不斷提醒自己動作要領。
何時訓練踩踏技術？	可以把一些較小的基礎訓練或補償訓練單元擴充，加上技術訓練部分，包括其他技術，例如跳躍或過彎，也可以加在這裏。滿踏的技術難點不在踩，而在推和提，因此提示紙上只要寫這兩個字就夠了。這種方法的作用聽上似乎有點誇張，但實際卻有很好的效果，當然也可以不用貼紙條，心裏不斷提醒自己推和提就行。

8.3 握把姿勢

賽車的車頭可以擺動，這就提供了多種握把姿勢。根據不同情況，可以握住下方的把手，或者剎車把手，又或者輕鬆地握住上方的橫槓。

上把手

如果是和大家一起騎車或者獨自訓練，那麼**握住上把手**的姿勢是最佳姿勢，能讓身體比較放鬆，行駛幾小時都沒問題。雙手可以握住叉車把手以下、整個上把手區域的任何位置。但是若在比賽時，行駛得流暢，就不適合用這個姿勢，因為它不符合空氣動力學原理，也無法操作剎車。站起來騎車時，用這個姿勢也不合適，因為不安全。

上把手。

剎車把手

握住剎車把手是比賽中也廣泛使用的一種握把姿勢，比握住上把手的姿勢更符合空氣動力學，最主要的是更安全，因為一方面可以操控剎車，另一方面在這個位置可以實現一些有難度的控把技巧。由於此時人坐得不像握住低位把手時那樣平，所以路況或賽況能夠看得比較清楚，而且在爬山或衝刺

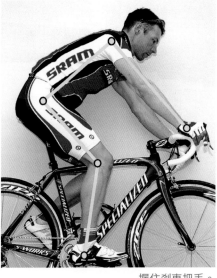

握住剎車把手。

時，這個姿勢也能對車頭施予更大的拉力。握住剎車把手或上把手，是兩個訓練時的最佳姿勢。

下把手　比賽或衝刺路段握住下巴手最合適，因為它最符合空氣動力學。但是訓練的時候用這個姿勢，時間長了會很不舒服，有可能完成不了長距離的行駛，不過背部肌肉也得習慣這種較低的姿勢。握的時候可以握住把手彎曲處，也可以握住尾部或這兩者之間的位置。在速度非常快的階段，身體要折起來使背部水平，前臂與街面平行。這樣的姿勢握着剎車把手也可。如果路況不是一目了然或比較危險，那麼採用這種"低位握把"姿勢時，最好分出幾根手指搭在剎車上，以便及時操縱剎車，保證安全。

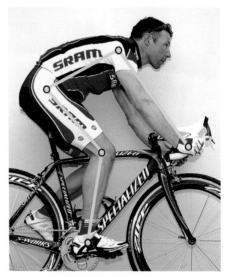

下把手。

8.4 山路行車姿勢

要有效爬山，需要特殊的技術。由於速度降低，對空氣動力學坐姿的要求也就不那麼重要了。一般人們會選擇握住剎車把手，兩手分得較開，這樣能使背部和肩膀比較輕鬆，對呼吸的阻礙降到最低。至於是否要坐着握剎車把手，由各人自己決定，因為有些車手會覺得坐着肌肉拉伸太過，呼吸受阻。握剎車把手時站着騎是最佳選擇。山路行車只有在試圖甩掉對手或較平的路段才會採用握低把的姿勢。

爬又陡又長的坡道時，坐着和站着騎交替，是一項很有利的技術，因為各肌肉群可以交替着承擔較大的負荷。如果是比較平坦的上坡，應當用均勻的速度，主要坐着騎車，因為站着騎需要費更大的力。

坐着騎，各人的節奏和速比最重要。實踐證明，小速比、高速流暢的方式比大速比、大力的方式更經濟實惠，不過也得看選手的類型。

站騎 站着騎車是一項要求很高的技術，得在初級階段着重訓練。它主要用於提速和爬陡坡。此時身體的重量都壓在幾乎完全伸直的一條腿上，車子被同一側的手臂拉着，朝另一側傾斜。關鍵的一點是，不僅身體在左右搖擺，車子也在左右傾斜。身體的重量隨着腳踏的向下運動往下壓，通過同側的手臂拉力和異側的手臂壓力支撐。大力踩時（出發、爬山），兩隻手臂交替着對車頭施以拉力和壓力，而小力高頻時，只限於異側手臂（向下）的壓力。

蛇形線路 手臂的拉、壓交替，不應該形成一條彎彎曲曲的蛇形線路。尤其是青年選手，在全速前進時常會留下一條蛇形線路，令人印象深刻。若前方還有很長的路，都用這種方式，效率就很低了。衝刺及爬坡時，所有的力量都應用在直線前進的方向上。

站騎。

下行姿勢　下坡時要找到一個最符合空氣動力學的姿勢，以最小的空氣阻力到達低點。此時運動員選用的姿勢可謂最多樣化，有些還很大膽很危險。大部分情況下，使曲柄水平，膝蓋緊貼車架，兩臂靠近，上身折疊到極限，這樣就夠了，還能清楚地看到前方情況，及時作出反應。這裏還可以把臀部稍稍抬離座位，必要時也可以把一隻手臂放在背上。

下坡：法比安‧坎切拉拉（Fabian Cancellara）的安全空氣動力學姿勢。

如果偏愛鼻子都快碰到前輪的姿勢，頭就得儘量縮進去，保證視野。下坡時速度一般快得都不需要或不能踩。為了讓腿稍事休息，還是輕輕踩踏，時不時甩甩肌肉，稍作伸展。空氣動力學的極限姿勢，對腿部肌肉的靜力學要求非常高。

下坡時要求注意力高度集中，尤其是處在方陣中時常會出現危險狀況。因此，只要力量方面可以做到，應在上坡過程中盡力躋身前三分之一，為下坡打下基礎，不至於下了一個坡後就掉隊。當然最好是能在下坡開始前處領先位置。

8.5 正確使用剎車

通過剎車片與輪轂邊緣的摩擦，車輪的周速降低，同時動能幾乎全部轉化成熱能。很長的下坡段，用力剎車，可使輪轂的溫度飆升，把輪胎黏合劑液化，最終導致輪胎跳離輪轂，或氣閥脫落。因此不能持續剎車，而應在彎道前間歇性地剎車。

有效的前剎

前、後剎效果不同：前剎比後剎的制動力要高出約三分之一，因為在剎車過程中，前輪承擔着大部分重量，與地面的黏着度也大大提高。後輪由於和地面的黏着度較低，所以制動比前輪快得多。

所以剎車時要注意前後剎的分配，不能讓輪胎卡住、人滑倒或從車頭上方甩出去。為此要定期練習全制動，以便遇到危險狀況能及時正確應對。原則上要兩手一起剎，控制好力度。如果必須急剎車，建議雙手拉緊制動杆，在此基礎上再稍稍放鬆，調整一下角度。若拉到極限而不放鬆，會造成嚴重後果。如果車手對自己的車的剎車狀況不是很熟悉，正常反應是會嚇一跳。開汽車時常見的斷斷續續的剎車法，根本不適合用在單車上，因為這會讓一個群體裏後面的人處於危險境地。由於目前賽車車輪的制動問題還沒有完善的技術來解決，只能靠車手自己的經驗和技術來彌補。

全制動：重心後移

全制動以及拐彎前或下坡強剎車的時候，身體的重心要往後移，方法是伸直手臂，臀部向後移出座墊。雨天剎車的效果比晴天要差，因此必須在轉彎前及時剎車，把水膜從輪轂上甩下來，好讓剎車片的橡膠抓緊輪轂。因此下坡或在公路上時，手要輕帶剎車桿，但要控制好，不要出現被制住的感覺。

8.6 正確的彎道技術

正確的彎道技術，對於公路行駛的安全性和能否在比賽中取得成功，都有根本性的影響。特別是新手，會因為這方面的不足陷入本可以避免的危險狀況。錯誤的過彎，常是新手們過早掉隊的原因。作為單車專項技術能力的一部分，正確的彎道技術訓練應受到重視，尤其是在青少年中。

彎道物理學　過彎時，作用於整個人車系統的是離心力。它把人車往彎道外拉，其力量大小取決於人車系統的質量、轉向速度和轉向半徑。簡單點說，系統越重、轉向速度越快、半徑越小，離心力就越大，過彎的難度也越大，因為此時輪胎與地面的接觸點越靠近輪胎的邊緣。由於質量和半徑是定量，只能通過減速把離心力限制在可控範圍內。簡單來說，若離心力大到使輪胎着地點超出了界線，人車就會摔出去。

幾個關於彎道技術的建議　首先，進入彎道前必須減速，消除在路面狀況不變的情況下滑出去的可能。至於速度究竟要減到多少，依各人經驗而定。第二，剎車過程在轉彎前應基本結束，過彎時只根據需要偶爾做一些小的調整。衝刺和下坡時，握住低把是安全過彎最好的姿勢，因為此時重心偏低，系統穩定性增強。過彎時速度越快，人車的傾斜度就越大，此時人與車應在同一平面上，不能讓一者的傾斜度大於另一者。膝蓋緊靠車架，彎道內側的膝蓋在緊急情況下可以向軸心方向偏，把一些重量壓向內側，讓整個人毋須太傾斜。內側的腳踏要置於高位，避免碰地。外側的腿伸開，對腳踏施壓，這能增強過彎時的穩定性。

最佳線路　如果想在彎道繼續踩（繞場賽中），需要大量的經驗以及平坦的腳踏，其可偏轉角度範圍較小。過彎的所謂*最佳線路*是指從外線開始，切到彎道邊線，再從外側駛出。從物理學角度看，切邊線的方法增大了在切點處的轉向速度，並減低了離心力。這項技術當然可以用在公路賽上，不過必須是全封閉的賽道，因為公路彎道

正在過彎的主車團。

可能會出現避不開的障礙物。為了安全，還是留出一些餘地，讓人能在最後一刻避開障礙。

和團體一起過彎　比賽中高速過彎時，最好靠內行駛，但要留出距街道邊沿 0.5 米的距離給其他選手（受逼的選手）。選擇內側的原因是安全係數較高，因為滑倒的車手在離心力的作用下會向外甩，處於內側不容易被捲進連環摔中。過彎時能夠位於方陣前列最好，這樣能夠不受阻礙地通過，在中間或後面一般受阻較多，之後不得不加大踩踏力度。

彎道中的障礙　過彎時，若突然發現路上有污物、沙子、水分或油，就得儘快直起身，坐正了，刹車減速，通過障礙，之後再重新回到彎道並繼續留神，繞過其他障礙。若傾斜着駛過一個打滑的位置，經常會滑倒甩出去，尤其是碰到障礙時人傾斜着，同時還刹車，這樣最容易摔倒。

外線駛入──切邊線──外線駛出。

雨天過彎　雨天的路面和乾爽的路面，是兩種不同的物理學條件，結論是：雨天過彎必需更慢、更小心。雨天，在彎道剛開始的幾公里內，速度慢慢接近彎道速度的上限。在比賽過程中開始下雨，最容易摔倒，因為之前路面還是乾的，過彎速度很快，一下雨，這個速度就超標了。非常危險的一種狀況是在雨天碰到井蓋或路面標線，這些對某些選手來說不光是雨天才構成障礙。另一非常危險的狀況出現在很多南歐國家，那兒的彎道被雨淋濕後，夾雜着灰塵和路面的機油，形成一層油膜，把賽道變成了滑道。所以雨天行駛時，要適當減少輪胎的內壓，增大其於地面的接觸面積，即增大支承面的面積。關於過彎技術的提高，在技術訓練一節中有更多介紹。

8.7 正確地變擋

上個世紀 80 年代的一項巨大的技術進步,讓變擋容易了許多。現代科技下,正確的換擋技術,不過是操作一下變速杆,電子模式的只需要簡單按一下按鈕。但是科技並不能代替人做決定,甚麼時候該變速還是像從前一樣,盡在車手掌握之中。為了不讓齒輪過度磨損,換擋的時候還是應當降低一些負荷(減小對腳踏的壓力)。但低踏頻時,就算最先進的變速器效果也不好。

變速系統的人體工程學原理 根據人體工程學原理,各種變速系統只有在剎車時是一致的,儘管制動桿的形狀各不相同。手小的用 Shimano 會比較困難,Campagnolo 和 SRAM 的比較合適,或者也可以選用 Shimano 的小款女式 STI 桿。

若想從一種變速系統換到另一種,意味着要改變思路。用 Campagnolo 系統練習的人,一開始用 Shimano 會很困難,會用 Shimano 的人,換到 SRAM 也會受到一些阻礙。這都很正常,一般需要 1,000 公里或 500 次變速過程,才能在大腦中形成所謂的*自動化的運動模式*。

對賽車手來説,下面這個問題很重要:

在街道環行賽、出擊和衝刺時,究竟可以同時切換幾個擋?

在這個問題上,上述三種變速系統相互之間有很大差別。

Shimano 最多可以調高兩個擋,不過衝刺時每動一下變速桿只能向下調一個擋位。SRAM 有兩個上調主動輪,下調和 Shimano 一樣只有一個。這方面得給 Campagnolo 加分了,它往上可以調三擋,往下只要用力按按鈕可以調五個。不過這種系統只有頂尖水平的選手用得上。

變速頻率 剎車變速一體的操作杆會誘使人們經常去變速,這在比賽中是有利的,但在訓練中卻沒有必要。人們應該根據具體情況適當地變

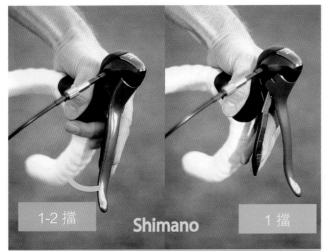

1-2 擋　　Shimano　　1 擋

Shimano：STI 杆，往右撥動制動杆就能換到較大的主動輪，撥動較小的黑色食指杆，鏈條就會往下走。左邊的變速器邏輯與此相反。

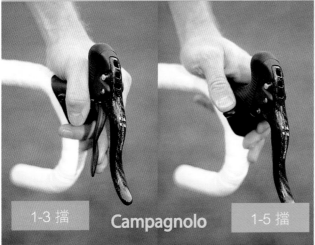

1-3 擋　　Campagnolo　　1-5 擋

Campagnolo：這個系統有兩個操作杆，撥動制動杆後方的食指杆，就換到較小的擋，撥動拇指開關則換成大擋。左邊的變速器邏輯同樣與此相反，拇指開關會讓鏈條換到較小的鏈盤上。

1-2 擋　　Sram　　1 擋

SRAM：這種雙擊杆有兩個功能。食指輕撥，鏈條換到小主動輪上；撥到頭，就變成大主動輪。左邊的變速器邏輯也是相反。

速，特別是在正確的時機，例如過彎前、路況看不清楚或上坡時。常有選手在爬陡坡時意外摔倒，這是因為他們在爬坡時用了很大的力去踩腳踏，而踏頻較低，已經不能變擋了，此時應該調頭，變完速後再調頭繼續前進。若鏈條的線條是斜的，例如前面是大鏈盤，後面是較大的主動輪，那麼由於摩擦力增大，零件的損耗也更大，這種情況應當避免。

正確的速比　速比的選擇，很大程度上取決於具體的現實情況，多由踏頻決定。選擇速比的目的在於使個人的狀態（競技能力）與場地、形勢和風情相適應。無論是比賽還是訓練（特殊形式的訓練除外），踏頻都應在每秒 90 轉左右，訓練中有時還要高一些。場地項目的踏頻明顯高於公路項目，各項目的踏頻在每分鐘 110 到 150 轉之間。車手們根據具體的速度、場地、狀態和訓練目標選擇一個速比，不過要在上述的範圍內。

大擋位　也有一些車手，低頻時也用極大的速比騎車，這些車手一般都具備超常的力量潛能。對新手和休閒運動者來說，常犯的一個錯誤就是用過高的速比，基本上是用大鏈盤來訓練，這不僅大大削弱了訓練效果，同時也讓運動器官負荷過大。

行程表　行程表展示出公路單車運動中常見的速比和相應的米數增長之間的關係。這裏的行程是指曲柄完整地轉一圈，車子駛過的距離。

行程（Entfaltung）用下面這個簡單的公式計算：車輪周長（U，單位：米）× 前齒輪齒數（Zv）與後齒輪齒數（Zh）之比。

Entfaltung = U × Zv / Zh
例：2.10 m × 53 / 15 = 7.42 m

表 8.2：行程表，單位米（車輪周長為 213.7cm）

前輪 ↑　　後輪 →

後輪＼前輪	54	53	52	51	50	49	48	47	46	45	44	43	42	41	40	39	38	37	36
12	9.62	9.44	9.26	9.08	8.90	8.73	8.55	8.37	8.19	8.01	7.84	7.66	7.48	7.30	7.12	6.95	6.77	6.59	6.41
13	8.88	8.71	8.55	8.38	8.22	8.05	7.89	7.73	7.56	7.40	7.23	7.07	6.90	6.74	6.58	6.41	6.25	6.08	5.92
14	8.24	8.09	7.94	7.78	7.63	7.48	7.33	7.17	7.02	6.87	6.72	6.56	6.41	6.26	6.11	5.95	5.80	5.65	5.50
15	7.69	7.55	7.41	7.27	7.12	6.98	6.84	6.70	6.55	6.41	6.27	6.13	5.98	5.84	5.70	5.56	5.41	5.27	5.13
16	7.21	7.08	6.95	6.81	6.68	6.54	6.41	6.28	6.14	6.01	5.88	5.74	5.61	5.48	5.34	5.21	5.08	4.94	4.81
17	6.79	6.66	6.54	6.41	6.29	6.16	6.03	5.91	5.78	5.66	5.53	5.41	5.28	5.15	5.03	4.90	4.78	4.65	4.53
18	6.41	6.29	6.17	6.05	5.94	5.82	5.70	5.58	5.46	5.34	5.22	5.11	4.99	4.87	4.75	4.63	4.51	4.39	4.27
19	6.07	5.96	5.85	5.74	5.62	5.51	5.40	5.29	5.17	5.06	4.95	4.84	4.72	4.61	4.50	4.39	4.27	4.16	4.05
20	5.77	5.66	5.56	5.45	5.34	5.24	5.13	5.02	4.92	4.81	4.70	4.59	4.49	4.38	4.27	4.17	4.06	3.95	3.85
21	5.50	5.39	5.29	5.19	5.09	4.99	4.88	4.78	4.68	4.58	4.48	4.38	4.27	4.17	4.07	3.97	3.87	3.77	3.66
22	5.25	5.15	5.05	4.96	4.86	4.76	4.66	4.57	4.47	4.37	4.27	4.18	4.08	3.98	3.89	3.79	3.69	3.59	3.50
23	5.02	4.92	4.83	4.74	4.65	4.55	4.46	4.37	4.27	4.18	4.09	4.00	3.90	3.81	3.72	3.62	3.53	3.44	3.34
24	4.81	4.72	4.63	4.54	4.45	4.36	4.27	4.18	4.10	4.01	3.92	3.83	3.74	3.65	3.56	3.47	3.38	3.29	3.21
25	4.62	4.53	4.44	4.36	4.27	4.19	4.10	4.02	3.93	3.85	3.76	3.68	3.59	3.50	3.42	3.33	3.25	3.16	3.08
26	4.44	4.36	4.27	4.19	4.11	4.03	3.95	3.86	3.78	3.70	3.62	3.53	3.45	3.37	3.29	3.21	3.12	3.04	2.96
27	4.27	4.19	4.12	4.04	3.96	3.88	3.80	3.72	3.64	3.56	3.48	3.40	3.32	3.25	3.17	3.09	3.01	2.93	2.85
28	4.12	4.05	3.97	3.89	3.82	3.74	3.66	3.59	3.51	3.43	3.36	3.28	3.21	3.13	3.05	2.98	2.90	2.82	2.75
29	3.98	3.91	3.83	3.76	3.68	3.61	3.54	3.46	3.39	3.32	3.24	3.17	3.09	3.02	2.95	2.87	2.80	2.73	2.65
30	3.85	3.78	3.70	3.63	3.56	3.49	3.42	3.35	3.28	3.21	3.13	3.06	2.99	2.92	2.85	2.78	2.71	2.64	2.56
31	3.72	3.65	3.58	3.52	3.45	3.38	3.31	3.24	3.17	3.10	3.03	2.96	2.90	2.83	2.76	2.69	2.62	2.55	2.48
32	3.61	3.54	3.47	3.41	3.34	3.27	3.21	3.14	3.07	3.01	2.94	2.87	2.80	2.74	2.67	2.60	2.54	2.47	2.40

我們在制定個人的主動輪分級表時，要是有一張速比表會方便很多，就不用重複計算大小鏈盤的齒數比了。在賽車領域，在平地進行的比賽比較喜歡用所謂的*級別環*（12-13-14-15-16-17-18-19-21）（見下表），這種方法做出的分級，過渡十分平緩。要了解 18 歲以下級別的車手允許採用的最大速比值，同樣也需要用到速比表。要確定數據制出表格，就得做個滾動試驗，先要精確測出車輪的周長，才能根據這個值計算出自己的行程。

下面是目前德國單車界通用的各年齡級別的速比上限。

表 8.3：速比限制							
男選手				**女選手**			
級別	年齡	場地賽	公路賽	級別	年齡	場地賽	公路賽
U 11	9/10	5.66m (42x16)	5.66m (42x16)	U 11	9/10	5.66m (42x16)	5.66m (42x16)
U 13	11/12	6.07m (48x17)	5.66m (42x16)	U 13	11/12	6.07m (48x17)	5.66m (42x16)
中學生	13/14	6.45m (48x16)	6.10m (42x15)	中學生	13/14	6.45m (48x16)	6.10m (42x15)
少年	15/16	7.01m (52x16)	7.01m (52x16)	少年	15/16	7.01m (52x16)	7.01m (52x16)
青年	17/18	無限制	7.93m (52x14)	青年	17/18	無限制	7.93m (52x14)
U 23	19/22	無限制	無限制	N/A	N/A	N/A	N/A
精英	23 以上	無限制	無限制	女子	19 以上	無限制	無限制
中年	41 以上	無限制	無限制	中年	41 以上	無限制	無限制

8.8 克服障礙

在公路上行駛，會遇到各種各樣的障礙，例如坑、水溝、隆起、石頭、樹枝、鐵軌、街邊石等等，給安全行駛造成威脅。只要稍做練習，大部分障礙都能平安渡過。首先把曲柄定在水平位置上，雙手抓住剎車把手或下把手的彎曲處，然後使臀部離開座位，把中心向下移（背要平，肘部彎曲），接下來抬起上身，伸開膝蓋，腳向上提（膝蓋肌肉收縮），不要急扭方向盤，把車子前後均勻地抬起。落地時身體放鬆，以攔截碰撞產生的能量。

學習跳躍 　學習這項技術，先練習單抬前輪或後輪。隨着經驗的積累，再把兩者結合起來做跳躍。如果想要跳過一個較高的障礙物，要以相當快的速度靠近它（30km/h），才能跳得高，最重要的是跳得夠遠。要越過較高的路邊石，先抬前輪再提後輪。過鐵軌要儘量與其成九十度角過，絕對不要小角度通過。遇上罕見的困難地段，例如波狀起伏的路面，應把中心往後輪移，並且伸直手臂，臀部滑到座位後面去。

8.9 對年輕人的技術訓練

對年輕人進行行車技術訓練，在整個訓練系統中，應佔重要地位。越年輕（無論是訓練年齡還是生理年齡），就越要多訓練技術，以便今後能應對訓練和比賽中可能出現的幾乎所有危險狀況。技術上要求較高的運動過程，如跳躍、跟其他車手的身體接觸或定車等，年輕時去練最合適。10-14 歲，就是所謂的*黃金學習年齡*。騎車出遊者或偶爾騎車的人嘗試練習一兩項技術也不無益處，藉此可大大提高自己對車的操控能力和在道路上行駛的安全係數。

障礙跑道　特別是青年人，很樂意做障礙跑道練習，這給他們帶來很多樂趣，即使有時候也會摔得青一塊紫一塊。在上柏油路練習跨越障礙之前，應先找一處草地，這樣即使蹉跤也不會很痛，最好的是塑膠跑道。至於設置甚麼樣的障礙，可以盡情發揮想像力。任務或練習應先一項一項地完成，然後再串起來。草地上還可以做一些遊戲，例如 "單車球賽"（用腳）或 "抓人" 等。團體訓練還可以在無

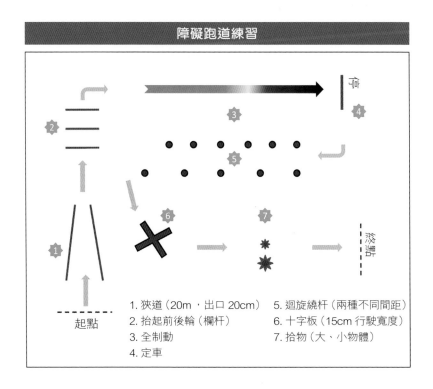

障礙跑道練習

起點

1. 狹道（20m，出口 20cm）
2. 抬起前後輪（欄杆）
3. 全制動
4. 定車
5. 迴旋繞杆（兩種不同間距）
6. 十字板（15cm 行駛寬度）
7. 拾物（大、小物體）

終點

兒童的技術訓練。

機動車的道路上或一個大停車場上（週日的時候）[1] 練習追尾，高級的還可以練習身體接觸（靠在對方身上）以及分兩個隊相互爭奪。另外還要練脫手騎車、跳躍、定車等。這些練習一部分是一般技術，一部分是特殊技術，所有的都有助於提高對單車的掌控力。

完美地掌控單車。

8.10 注意路上安全

車手在公路上能否安全行駛，很大部分取決於他們的技術。只要遵守交通規則，注意預防危險，掌控好車子，一般就不會出事。很多緊要關頭，採取繞行比急剎車要好得多，因為後者可能會發生反彈、碰撞。

事故統計 交通狀況統計結果顯示，大部分單車事故都是由於車手的不慎或路況差（坑等）造成的。車手們應當始終睜大眼睛，保持注意力高度集中，要有前瞻性，把各種糟糕的交通狀況都當成對自己有威脅的狀況，採取防禦性的措施。戴頭盔是理所當然的，我們沒有任何理由拒絕這麼重要的安全保障措施。不過也可以理解，要那些長年不戴頭盔的老手去習慣戴頭盔，也不是件容易的事。而年輕車手無論是在比賽還是訓練中，始終要戴頭盔。

一個人
在路上 如果是一個人在路上，應和單車道的邊緣保持 0.5-1 米的安全距離，便於遇到情況時能有足夠空間繞開。不光要注意迎面而來的，也要不時用餘光留意後方的車輛行人。如果街道實在太窄，後方欲超越的汽車有和對面的車碰撞的危險，最好給超車車輛讓道，不要擋住它的視線，讓它能儘快超過去。這樣的做法尤其在公路上，往往能保障生命安全。

雙列訓練。

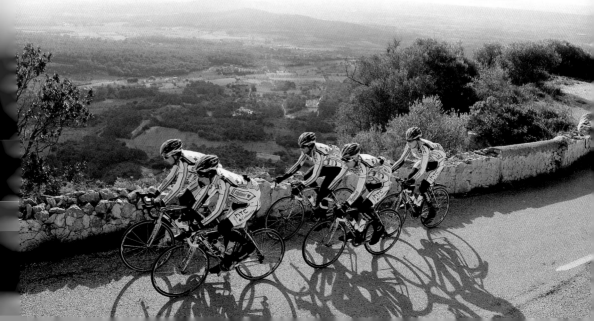

雖然根據市內交通規則，單車要行單車道，但是最終還是由車手自己考慮，在有附加危險的情況下，究竟還要不要走單車道。

在單車道上，20km/h 的速度是沒有問題的，如果超過這個速度，就有風險了。原因並不在設置單車道這個理念本身，而是負責交通規劃的人考慮往往不夠透徹全面，導致設計有問題。例如幾個德國城市的狀況證明，單車道上的問題並不難解決，對車手也是如此，但無疑會有損機動車道的利益。這種問題在鄉間一般都不存在。

團體訓練　大部分單人訓練時要遵守的基本規則同樣適用於團體訓練。要注意的是，必須形成一個緊湊的團體，不能在街道上佔據一個例如 100 米長、5 米寬的大塊面積。主幹道上建議排成一列，非主幹道上一般可以排兩列，儘管要達到 15 人或以上才符合市內交通規則。兩兩並排，領頭的倆人在退出領騎位置時，左邊的人加重左腳力量，右邊的人加重右腳力量，分別從兩邊偏離主隊的路線，退到隊伍後方，由原先排在第二的倆人充當領騎，行駛一段距離之後，用同樣的方法按順序更換領騎。即將充當領騎的選手不能加速衝刺，而要始終保持原來的速度均勻前進。更換領騎時衝刺，

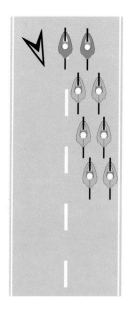 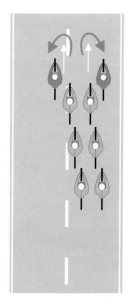 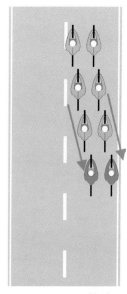

雙列。

是新手在團體訓練中常犯的錯誤，會打破原來的規律，威脅到安全。

錯位行駛　後面的選手並不是在前方選手的正後方，而總要往邊上偏一些，錯開列隊，避免在速度波動的時候衝撞到前面的車手，此外通過錯位，不用剎車也能重新調整速度使達到平衡。眼睛不要看着前方的後輪，而應與前方車手的肩同高，向前看，注意觀察交通狀況。上坡時如果想離開座位站起來踩車，得快速且小心，不要因為自己的後輪突然向後移給後方的選手造成威脅。障礙物在團體訓練時要預先通告（喊一聲或做記號），儘量讓大家輕鬆通過。

比賽中　比賽中要儘量保持處於隊伍前三分之一的位置，這樣可以避免捲入常在中間或末位部分發生的摔倒事件。如果對自己或對手的車技不是很有把握，建議選擇靠邊的位置，比擠在一堆人中間有更大的應對緊急情況的空間，因而更安全。急轉彎時，一般內側比外側安全。此時也不能緊跟在前人的後輪正後方，而要稍向內偏一些。遇到棘手的狀況，始終要有一隻手指搭在剎車上。突發的群體摔倒事件沒有人能預料，往往是在車手速度很慢、專注度接近零時才會發生。

9

9. 戰術策略

9.1 風影戰術與風影陣形

**風影戰術 /
氣流牽引**

氣流牽引屬於單車運動員的基本技能之一，必須完美掌握。因為遠距離行程和比賽中，只有利用氣流牽引節省做功，才有可能提高平均速度。在風影中行駛能省 20%-40% 的力氣，具體百分比取決於速度、風情以及選手的身高等多種因素。

空氣阻力是隨速度的平方增長的，這意味着空氣阻力增長的幅度比速度的上升幅度大得多。例如：一車手的行駛速度是別人的兩倍，他所受到的空氣阻力則是四倍。

省力 60%

美國佛羅里達大學的一項研究表明，同樣以 30km / h 的速度行駛的兩名車手，對氧氣的需求量以及新陳代謝的負荷，在風影中行駛的車手要比迎風行駛的低 18%；速度為 40km / h 時，低 27%；比賽時處在方陣當中比在領先位置甚至省力 39%；在貨車或拖拉機後方能達到 60%。巧妙地利用風影，能大大節省能量，但這絕不意味着應逃避領騎的工作，因為領騎在某種程度上是單車賽手必須承擔的一項"光榮使命"。當然，無一規律沒有例外。

"跟屁蟲"

在團體或主集團中行駛時，在遵守一些規則的前提下，允許通過一些巧妙的方法節省力量，但不要被人稱為"跟屁蟲"。這是指那些很少承擔或者根本不承擔領騎任務的人，一直跟在別人身後，在快到達終點或有獎衝刺點時，卻不經意地從戰友身邊溜過竄上前去。由此，也就有了一些實際能力較弱，但衝刺的時候又發揮出較高水平，從而取得驚人成績的選手。

在風影中行駛的原則是，在保證安全的前提下，盡可能緊貼前面的人。在匀速行駛並且大家的執行情況都很好時，如團體計時賽中，規定的間距只有幾厘米。團體訓練或比賽中，向旁邊錯位的距離約為 20-50 厘米。越沒有把握，就越應拉大與前後左右的距離。這種錯位，能避免直接撞到前面的人，視野也更好，而且不需要每次變換速度時都刹車，只要減輕一些施加給腳踏的力量即可。

出列時，要從近風側出來，然而無風或風很小時，常會造成選手的困惑，不知該從哪個方向出。若是弱風，得先找到最佳的風影所在，當整個隊伍漸趨順暢之後，出於安全考慮，應拉大間距。這要用到手勢，手勢要清楚，需要大家要協商一致。新手在出列時要特別小心，因為他們在對這種換位還不是非常熟悉的情況下突然脫離隊列，可能會把整隊帶跌倒。

風沿 無論是騎車出遊還是賽車，風沿都是車手們害怕遇到的一種現象，這種現象常出現在強風從斜前方或側面吹向一個封閉的方陣

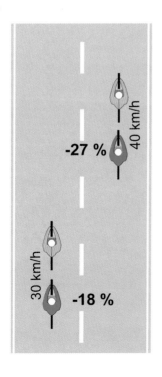 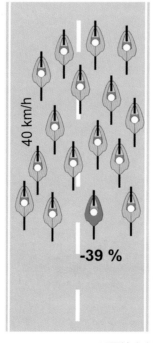

以同速度在風影中行駛，攝氧量減少的比例。

或一個團體的時候。風沿總是在離風源較遠的一側街道。此時，有些選手迎風列隊和換位，就能在半邊道路或甚至整個道路寬度範圍內（比賽時）找到風影，而剩下的選手則位於風沿上，隊伍的形狀就像一串珍珠。對於這些選手來說，前面的選手形成的風影已經微乎其微，不僅得不到風影的庇護，還得被風沿撕離隊伍。

風沿的犧牲品

為了不讓自己變成風沿的犧牲品，就得努力進軍方陣前列，因為主車團中間或後面的選手，一旦被風沿打散之後，就幾乎沒有機會再追上第一小隊人馬了。唯一的可能性便是儘早去開啟另一個甚至多個風隊，借助風隊的力量追上前面的隊伍。但事實證明，這種隊伍常常無法維持合理的秩序（迴旋式隊列），因為很多選手已經到了他們的體能極限，沒有能

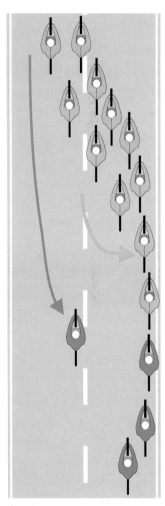

風沿

 風向

風從側面來時，藍色的騎手幾乎已經得不到風影的庇護，遲早要被打散。

力再充當領騎了。由於體能耗盡，摔倒的危險急劇上升，這也是為甚麼在風中行駛時，不能夠讓自己處於方針後方的又一原因。

風隊 特別是在有風的春季經典賽（Frühlingsklassiker）中，常能看到在風沿處形成一個個風隊的現象。起點龐大的隊伍，被風大範圍摧毀，只有幾個選手順利到達終點。

小風隊要迎風排成一列，有秩序地更換位置。從領騎的位置換下來，退到其他選手的斜後方，就能在前方選手的風影裏稍事休息。風隊的整體速度越快，人員越多，領騎的時間就越短。從這樣的隊形很容易過渡到比利時陣形或迴旋陣形。

均衡換位 首先介紹一下 3 至 6 人一組的換位方式：風從側面來，選手應錯位排成一斜排，後面選手的肩約與前面選手的髖骨同高。風越是靠近正面，前後選手的車輪就越不能交疊，要把隊伍拉長。領騎的人還是以原來的速度行駛，直到被後面一位選手替換下來。

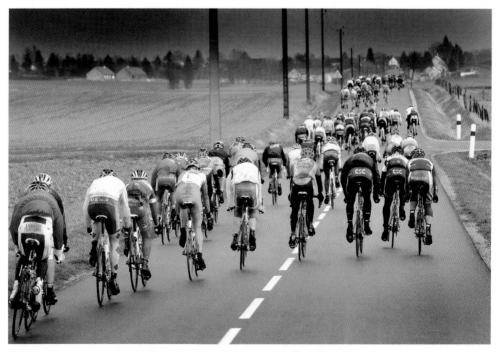

在有風的時候比賽，車手們經常會形成很多小團體，即所謂的風隊。

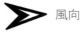 風向

風隊的作用原理。

換位時，領騎應從靠近風源的一側退出領騎的位置，速度稍降一些，不要降太多。沿著隊伍的線條退到風影中，到達時再用力踩兩腳跟上隊伍。領騎的時間控制在 30 秒到幾分鐘之內。為使隊伍不被打散，較強的選手不應騎得更快，可以領騎久一些。

要使組隊有效，匀速前進是首要基礎，哪怕有一個人猛地一衝，或者不想或不能承擔領騎，整組人若是意識到這一點或受到他的干擾，都會破壞和諧的團隊合作，阻礙團隊的成功。

一切為了團隊　比賽中，選手的個人利益應先置後，首先要盡最大的努力為團隊利益拼搏。包括出遊時，如果團隊配合順利，組員也能在訓練或風光賽中獲得更多的樂趣。

 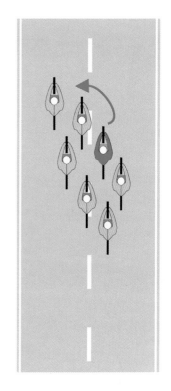

風向　　　　　　　　　　　　　　　　　比利時陣形的作用方式。

不想或不能承擔領騎的選手，就給從領騎位置上退下來的選手們造成了一個空缺。所有的團體行程都可以用到小風隊或迴旋陣的技術。

第 8.10 章已對**雙列**技術進行了介紹，這項技術很適合用於規模較大的組。

**比利時陣形
或迴旋陣**

比利時陣形或**迴旋陣**這兩個概念所指的內容其實差不多，前者是以比利時這個單車大國來命名的，因為在這裏這種陣形用得特別多，尤其常在春季經典賽天氣條件很不利的時候。這種陣形一般人數較多，要麼是試圖超車的人，要麼是風沿的犧牲者，正在試圖跟上大部隊或取得領先。德國的比賽，特別是 C 級的，有很多選手沒有掌握這種迴旋陣的團隊技術，常惹得同組的隊員不快。

在迴旋陣中旋轉

為了能轉起來，一個迴旋陣至少要有 5 名選手組成。該陣形的特點是速度很高，領騎時間短，短到幾乎只是從前面的人身邊經過而已，這樣一來，每個選手頂風的時間就很短。一個陣形由兩排速度不一樣的選手組成：從領騎的位置上沿着靠近風源的一側往後退的一排速度稍小，為速度較快的另一排提供風影。

即將領騎的人，就用不變的速度從前面要被替換下來的選手身邊駛過，這樣就離開了速度較快的一側；到達另一側就用較小的速度（腳踏還是要繼續踩）退下來，最終到達隊伍最後，然後又重新轉到速度較快的一側。退下來時，很重要的一點是要去找前面一位同樣退下來的選手形成的風影。要使迴旋陣運轉正常，關鍵是要和前面、旁邊的人都保持較小的平均間距，若人與人之間有空缺或者速度發生變化，都會打亂整個迴旋陣的節奏。

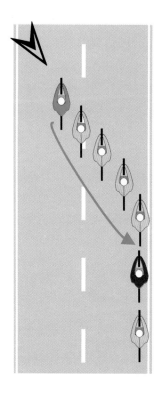 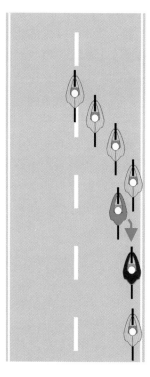 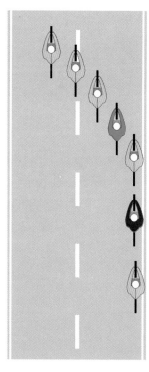

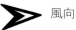 風向

開門人為從領騎位置上退下來的選手
打開大門，讓他重新進入隊伍。

練習迴旋 比利時陣形中，選手們形成一個橢圓形的軌跡，具體形狀，是前後鋪開還是橫佔街道，根據風向和風力來決定。迴旋陣或小風隊的形狀有必要通過訓練來完善。尤其是彎道過後，必須儘快找到團隊，並根據風向調整陣形。

要使陣形順利起作用，一個團隊必須由掌握迴旋技術的有經驗的選手組成。比賽中常有一些經驗尚淺的選手，雖然也組成了團隊或陣形，但由於他們的能力不足，和主集團的距離相對較大，已經沒有辦法再趕上。也有一些狀態很好的團隊，偶爾也會因為各種原因（缺乏戰術能力，個人利益與團體利益衝突，身體狀態的問題），無法形成一個有效的團隊。與迴旋陣相結合的還有一些特殊技戰術，在比賽過程中可能會用到。

開門人 **開門人**是指處於風隊或迴旋陣末尾風影中的一名選手，為剛從領騎位置上退下來的選手打開大門，即讓他進入到隊伍中來。開門人的任務是保護前面的小風隊、保障它的正常運行。如果沒有人來承擔這項任務，那麼風隊後面正在與風沿作鬥爭的選手就有可能很輕鬆地插到隊伍裏來，把相應位置上原來的選手擠到風沿上去，或者打亂整個隊伍的和諧運作。充當開門人的一般是同隊的某個隊友，或者由小組選出來的一位車手，往往是不願意領騎的人。

頂風退出
領騎 如果沒有開門人，從領騎位置上退下來的選手重新進入隊伍屢遭其他人阻礙，就可以用另一種技術：不要從靠近風源的一側退出領騎，而是先頂風加速，然後從另一側隊伍的風影裏往後退，到達街邊風沿處時，小心地往後退，就能保證在風隊中佔有一席之地，因為原先處在風影中的車手對從他前方過來的人沒有招架之力，必須讓出位置。

這樣就出現了兩種情況，一種是已經處在風隊中，另一種是還在風沿掙扎，很想進入風隊。後者有兩個方法：一是自己組建一支新的風隊，二是利用風隊中的選手的疏忽擠進現成的風隊中。在

擠進風隊的過程中，身體、車輪和車把的碰撞，常是風隊末尾風沿處出現摔倒現象的原因。

甩掉跟屁蟲　　大部分隊伍裏總有那麼一兩個人，出於各種原因，一段時間之後不願意或不能再領騎了。多數情況下，團隊會試着甩掉這樣的人：加速，把他們逼到風沿上，讓他們要麼被甩掉，要麼表示願意合作。這樣的人同樣要逼迫才肯領騎。逼他們領騎可以通過拉大他們與隊伍的距離，這樣他們遲早得補上這個缺口。隊伍中參與到這個行動中來的選手越多，這些跟屁蟲補缺的難度就越大，於是不得不做出選擇，是協同合作還是被甩掉。

攪亂團隊　　有時候會出現這樣的情況：知道自己的一名隊友已處在領先位置，便去攪亂團隊的合作，讓自己的隊友更有競爭力。例如領騎時放慢速度，退出領騎位置時採用錯誤的方法，或者領騎過程中故意行駛到風沿上，又或者故意造成隊伍缺口。這種搗亂的傢伙很快就會被隊伍中其他的選手發現，後果便是被趕出風隊。

9.2 賽前準備

賽前的周中，應盡可能到現場去試行，把重要的路段記在心裏。例如哪些路段有風（風沿），甚麼時候需要組風隊、哪些位置比較適合出擊等等，都可以通過試行了解，在進行比賽戰術規劃的時候就可以把這些信息考慮進去。如果無法到現場試車，至少應根據地圖和路段描述了解現場情況。例如用 Google 地圖可以看到衛星照片或其他模式的照片，能夠清楚地了解賽道的情況。這個方法不僅可以用於公路賽，還對環行賽特別適用。

開賽前不久，或者有時在主辦方的主頁上，就已經能夠了解到參賽選手的名單和情況。記住強勁對手的號碼，以便需要時有針對性地組織戰術。比賽越短，熱身時間就要越長。徹底熱身（30-40分鐘）以及做好其他賽前準備（思想上的準備、伸展運動、腿塗好防護層、檢查完膳食補給）後，就鎮定而放鬆地走向起點，站位盡可能靠前，C 級的比賽中，常常提前 15 分鐘就開始站位。在起點等待的時間，可以做一些伸展運動。

預先查看路線，讓自己胸有成竹，避免受驚。

9.3 關於比賽過程

特別是短程的環形賽，起跑速度總是很高，這對很多選手來說簡直是種災難。熱身不夠根本沒有機會取勝。長距離的公路賽起點處往往趨於平靜，這段時間可以逐漸提高踏頻，為即將到來的高負荷做準備。針對比賽中的各種情況運用的戰術，將在後續章節裏一一介紹，幫助戰術方面經驗較少的選手，選擇正確的戰術。需要指出的是，對技戰術的知識性了解並不意味着一定可以將它應用到現實當中。一般都要犯過所有的錯誤之後，才能在今後出現類似情況時更好地作出反應。不得不提的是，戰術天賦可說是一種"可意會不可言傳"的感覺。超車的時候，尤其是青年組和 C 級，特別能體現出有經驗的老手和毫無經驗的新手之間在戰術方面的巨大差距。老手們通過巧妙的戰術戰勝體能上較強的新兵的現象屢見不鮮。

看上去似乎一片混亂，但實際上是很有秩序的，如果沒有秩序和明確的規則，便會有更多摔倒現象。

9.4 在方陣中

競爭多發生在方陣的前段以及超車的團體中。因此要儘量保持處在方陣的前三分之一段，才能積極參與到競爭中。後段節奏的改變更頻繁（刹車、彎道後加速），由注意力不夠集中或身體疲乏造成摔倒的危險也較大，被甩掉或被擠到 "風沿" 上的可能性也比在前段高出很多倍。

位於前段，常要面臨為了進入主車團而搶位的狀況。選手們從側面往前擠，中部的則被迫往後退。從上空俯瞰，主車團的這種運動非常壯觀。一般來講，沒有經驗的選手處在邊緣位置會比擠在中間更有安全感。

在山地，最前面的陣營可以自己掌控速度，方針會散亂開來。最先到達坡頂的可以冷靜地思考如何下坡，而最後的人則要承擔各種風險，才有可能趕上前面的大部隊。爬坡技術不夠好的選手，應在上坡前盡可能躋身前列，為自己贏得控制速度的機會，爭取到一些空間，哪怕爬坡時位置有所後退，至少在到達坡頂時還能處在隊伍中部。

如果能在上坡時處於方針或團隊的前列，對選手的心理狀態也很有好處，速度能由自己控制，會覺得自己更強大。山路是單車比賽戰術方面很重要的一段，因為爬坡時常會被超車的隊伍或個人撇下。一般出擊都會在山路進行，不管路段多短。風影戰術不適合用於山路，因為風影此時的作用不如在平地。

9.5 團體超車或個人進攻

16 歲以下級別，很少有團體超車成功的現象，更多的發力是在最後大家一起衝刺時；而少年組、特別是業餘選手和女子選手，組成超車團隊或一個人進攻，對獲得最終勝利還是很有益處的。我們要讓年輕選手知道，要取得勝利，重點不在最後的衝刺，而在於行駛過程中成功地超越對手。

出擊　出擊或超車，是為了甩開競爭對手（主車團或小車團），無論目的是為了奪取獎金，還是趕上團隊，或者最終取得名次或贏得比賽。出擊的原因可以有很多種，很多出擊的位置或時機不對，從根本上來看，只能算是浪費精力。但這絕不意味着只有最後一刻的出擊才有意義，之前比賽過程中的很多出擊也可能是成功的奠基石。一條不變的原則是，沒有膽量出擊的人，就不會取得勝利。如果只是為了取悅教練、指導員或父母而在不適當的情況下出擊，這種做法是毫無意義的，只會浪費精力。

大部分出擊不會帶來最終勝利。

何時出擊？　這個問題沒有確切的答案，因為很多時候出擊都會有效。最能保證成功的是在以下時刻出擊：

- 在一次失敗的出擊之後，其他選手剛剛安定下來
- 在大家都在方陣中低速行駛、精神比較渙散的時候
- 在自己的狀態很強的時候
- 在對手疲憊或精神不集中的時候
- 在高速行駛之時或之後

還有一個老規矩，就是在自己覺得累或疼痛的時候出擊，因為此時對手往往也已精疲力盡，正和自己作鬥爭，無暇應付或根本不想應付別人的出擊。一般在比賽過程中會出擊多次，然而有可能只有一次是通向勝利的鑰匙。

何處出擊　出擊地點的選擇得看選手的類型：爬坡較強的總是在陡坡出擊；
最合適？　下坡能力強的則在下坡時或上坡段的最後幾米開始加速；擅長個人計時賽的選手則會在平地出擊。無論在何處，重要的是要為出擊這個特殊的情況打下良好的成績基礎（如爬坡等），並且如前文所述，要選擇正確的時機。戰術上講，比較有利的出擊地點是在彎道前、彎道後、逆風段（風沿）、其他對技術要求較高的地段（彎道、路況較差的地段）、上坡或下坡等。在別人摔倒時、車子出現故障時，或者在別人補充飲食時出擊，是不符合體育精神的，因此實際上是不允許的。

- 上坡
- 坡頂、山頂、下坡
- 彎道前後
- 風沿以及
- 曲折的路段

如何出擊？ 出擊應讓對手始料不及，因此在方陣或小組前端時出擊，不是甚麼聰明的做法，因為此時就失去了它的意外效果。只有個人能力特別強的選手，才能夠、也只能夠在山路或在領先的位置上出擊。有時候也有人在領頭的位置上慢速滑行，等到後面的方陣離自己只有幾米的距離時，才用力踩踏。

跟着團隊一起出擊，最後的位置是最有利的。若是在一個方陣中，出擊一般發生在前三分之一段的某個位置，從邊緣開始。在小組中，先讓自己稍微後退一些，選好合適的擋位，開始用力踩踏，儘快移至風沿一側，盡可能讓跟在後面的人享受不到自己的風影。通過意外效果和高速行駛，很快就能形成一個 20-50 米的缺口，形成之後還需要進一步拉大。出擊的踩踏必須是爆炸式的，得使出"渾身解數"。開始的 500 到 1000 米，要用很高的速度和速比全力前進，之後才能夠根據前後左右的形勢決定是繼續還是先歇一口氣。

超車的第一個階段特點是心率很高，攝氧量巨大；一部分能量來自無氧供應，因此產生的乳酸鹽較多，肌肉會有過酸現象。所以不要騎得太快，避免無氧代謝所佔份額過大，影響後面的行程。只有在訓練中嘗試過，知道自己該用甚麼樣的速度、行駛時是甚麼感覺、或者更好的是了解自己的心率狀態，才能保證自己不會負荷過度（過酸）、不會垮倒。

一個人超車 經過長長短短的路程之後，一個人率先衝過終點，當然是作為單車賽手最大的成就，然而這也是最難達到的，其負荷接近計時賽，且要盡可能保持均勻。要用高踏頻、大速比，最大心率的 85-95％，盡可能以空氣動力學姿勢衝向終點或完成獎勵要求。

戰術上沒有甚麼要特別注意的地方，就是要注意力量的合理分配。尤其是衝刺方面能力較差的選手，會選擇在快到達終點前全力衝刺，這時候要有很好的彎道技術以及完美的車胎。

超車團體　一個超車團體至少有兩名或兩名以上選手，或多或少協作衝向終
點。或多或少的意思是，一個團體裏常常不是所有的選手都為團
體而努力，確有出於團隊戰術或其他個人原因只一味躲在團體的
風影中行駛的人。

這裏就可以用到上文描述的風中的隊形。如果有經驗的選手能夠
承擔一些組織工作，發一些短小的號令，帶領小風隊或迴旋陣前
進就最好了。一個超車團體中的人，目的往往各不相同，狀態也
參差不齊，這樣的組一般不會成功。在加入到一個團體之前，先
要確定這個團體的組成，再決定是否加入。例如是不是所有關鍵
的代表隊和較強的車手都在？這個隊伍裏是不是有某個很成功的
選手，他有着敏銳的感覺，能夠帶領整個團隊？如果這些問題的
答案是肯定的，那麼就應該盡力加入這樣的團隊中。然而很多團
體其實只對較強的代表隊有利，幫助他們保持高速，自己卻絲毫
沒有獲勝的希望。

9.6 衝向終點

到達終點前，幾乎總是會出現競速的情況，唯一的例外就是只有單獨一人率先突破終點。哪怕只有兩名選手爭搶比賽的勝利或排名，也要注意很多戰術細節，否則就只有體格上具有絕對優勢的選手才能獲勝。比較難對付的是一群人一起向終點衝刺的情況，這將在下文進一步詳細介紹。

衝刺的時候必須在很短的時間內快速作出戰術決定，根本沒有時間去一一權衡各種策略。一旦決定，便很難更改修正。同樣的，要等到正確的時機再開始實施自己的戰略戰術，否則就只能等着去應付對手的戰術了。

只有很有經驗的選手在這個時候還有多種供選策略，使用這些策略，能夠幫助他們即使在自己狀態不佳的情況下也能戰勝對手。因此作為新手，戰術的訓練意義十分重大，只有這樣才能儘量縮小和有經驗的選手之間的差距。

衝刺類型　衝刺有兩種主要的類型：一種需要一段較長的準備路程（500 米），以便把速度提到某一個能維持較長時間的數值；另一種是爆炸式衝刺，即在很短的距離內（100-200m）迅速提到最高速度。後一種類型的選手，在終點前最後一個彎道處只要佔到例如第五位，一般就能靠衝刺獲勝，哪怕距離很短。另外還有很多其他的類型介於這兩種極端之間。

那些認為自己根本不能全速衝刺的選手，一般需要很長一段距離才能把速度提到個人的最高速度，而且他們的最高速度一般都低於很好的衝刺選手。要提高衝刺能力，除了要多練習速度、速度力量和力量耐力以外，戰術方面也需要提高。

兩人衝刺　如果有兩人遙遙領先其他選手，那麼兩人之間常會有一番戰術交火，在這個過程中，雙方都會很慢，以便觀察對方的一舉一動。慢熱型的選手會儘量保持一個較高的速度，早些開始衝刺，而爆

炸型的選手則會儘量等到最後幾米再把對方截住。總體來說，後面的位置比較有利，更便於觀察和應對前面的對手的舉動，另外還能躲在前面選手的風影裏。所以應儘量貼着對手的後輪，以便實現自己的戰術，而不受對方戰術的鉗制。

有風的時候，還有另外一種有趣的衝刺戰術。一般兩名選手都會選擇靠風沿行駛，後面的要超過前面的，必須從近風的一側超車。

從後面開始衝刺，要儘快從街中間跑到風沿上，盡可能不給對手留風影。即使是從前面的位置開始衝刺，也要靠着風沿。

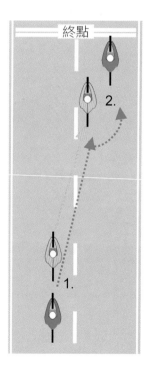
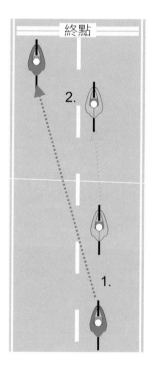
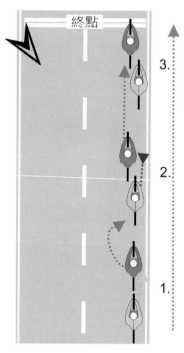

 風向

在兩人組中衝刺：1. 後面的選手儘量保持躲在對手的風影裏，伺機超前。

2. 後面的選手故意留出一個空檔，出其不意地加速踩踏，高速超越前面的選手，使其無還擊之力。

3. 衝刺時的開門人。

開門關門	如果前面的選手是全速衝刺的狀態，就可以給後面的選手一點錯覺，讓他以為可以從自己的風影裏超上前去。為此，前面的車手打開門，意思是往街心稍微移一點，剛好留出一個超車位。
	當後面的選手開始試着要從這個空檔穿過時，前面的選手又把門給關上，即回到街邊的位置，逼迫後面的對手減速，但要注意不要造成危險。這個小小的行動一般已經足夠把領先的位置保持到終點，因為後面的人此時還要超車的話，只能從近風一側超，然而此時離終點一般已經太近了，來不及了。
團體衝刺（三人及以上）	剛剛講的這些戰術，大部分同樣適用於較大的團體一起衝刺。一般來講，從之前的階段衝刺或出擊就已經能看出誰是組裏最強的衝刺選手了。衝刺能力不是那麼強的選手在最後幾公里就要儘量跟在他後面，他加速時，我也加速。雖然沒有機會超過他，但至少可以借助他的風影為自己掙得一個好名次。也有些"速度轟炸機"在最後時刻還會嘗試超車，而且也有不少因為對手的大意而成功的。為了出其不意，應當在緊貼在團隊後面時才出擊，不宜過早。
出其不意的時刻	最後的衝刺還沒開始的時候（終點前 600-200m），衝刺能力較弱的選手也可以通過這種出其不意的戰術和隊伍拉開一大段距離，甚至把第一的位置保持到終點。若該法行不通，那最好儘量躋身到隊伍的前段，從靠前的位置開始衝刺，往往還能取得不錯的成績，遠好過衝刺一開始就在隊伍最後的位置。
	如果是從中間的位置開始衝刺，必須小心不要被後面的人緊逼，使得自己無法發揮出全力。最佳的衝刺位置是第二到第四位，這種位置很少會受到別人的阻礙。無論怎樣，快速決定好策略並一以貫之（例如從小組的最後開始出擊），比半心半意地實施要好得多。當然孤注一擲需要很大的勇氣，面對自己可能是最後一個衝過終點線的情況也需要勇氣。只要具備全力將一個策略貫徹到底的絕對意志，哪怕是落在最後，也有堅持到底的動力，甚至有可能反敗為勝（見第 7 章）。若是猶豫不決，從根本上就已經輸掉了比賽。

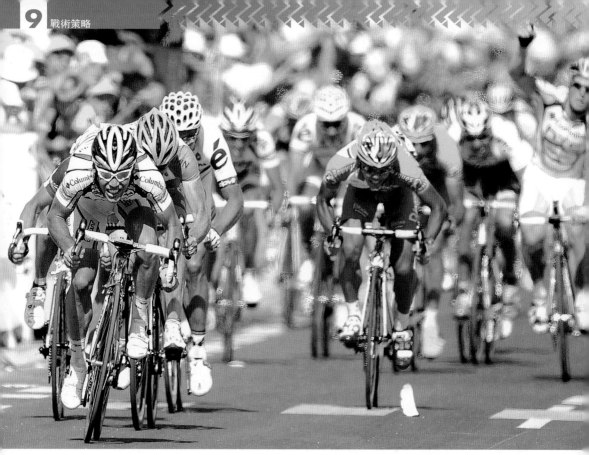

群體衝刺。

群體衝刺　一個封閉的方陣一起衝刺，絕對是一個壯觀得難以預測的場面，常有摔倒現象。這時候，被逼迫或阻擋的機率非常大，因此最後幾公里一定要衝在方陣的前端（第二排）。

只有在這裏，才能應對對手的突然出擊和衝撞，並找到合適的選手，緊跟在他後面作最後衝刺。此處兩人衝刺中的各規律同樣適用（開門、關門；利用風沿）。若有一個強大的代表隊作後盾，自然佔優不少，因為一個團隊知道如何為自己的衝刺選手打基礎、做準備，要衝破這樣的一支精銳部隊幾乎不可能。獨自奮戰的選手則應儘量貼住前面的衝刺選手，佔據良好的位置。

選手們，　一堆人一起衝刺，最後幾公里就會出現大家擠在方陣前列的現
衝啊！　象。這時候衝刺能力不是很強但處於外側的選手機會就非常好，只要在正確的時機出擊，就能使其他選手的計劃全部落空。如果

沒有團隊作後盾，使隊員的速度提到足夠高，一般無法破壞別人的超車。擠在一塊的選手一般不會選擇反擊，以免搞砸自己的衝刺機會。

若有一名隊友能把對手逼到風沿上，用開門關門的方法攪亂對方，當然非常有利。但無論何種形式的衝刺，尤其是整個方陣一起，都得遵照行駛線路，不能給對手造成危險。走大波浪形（晃來晃去）既危險又不合體育精神。車手們也常犯這樣的錯誤，在離終點線還有幾米的時候，以為自己勝券在握，就停止踩踏，最終敗北。

動物跳　到達終點前的最後一刻，群體衝刺時往往有很多選手都位於同一條水平線上，此時就要用到*動物跳*：手腳突然伸直，同時身體向後滑出座位，把車子猛向前推。單車比賽中，前輪的外沿的垂線最先壓過終點線的就是勝者。動物跳最重要的是要握準時機，太早或太晚都會導致最終因為幾厘米的差距而將勝利拱手讓人。這項技術也得訓練。

動物跳。

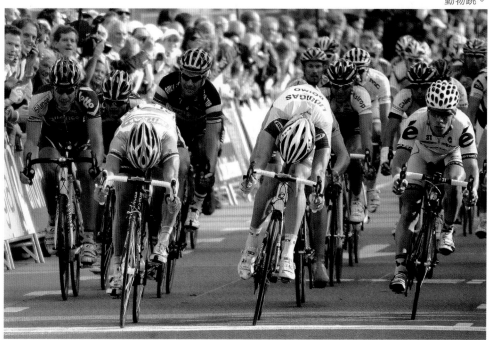

9.7 團隊戰術

單車並不僅是一項經典的個人運動，也是一項相當講究團隊戰術的運動，尤其是職業領域。有時候沒有團隊的幫助，根本不可能取得勝利。無論是衝刺、超車或爬山，頂尖的選手要取得最終勝利，也得有隊友們的支持。業餘組和女子組也是一樣，獲勝的往往是團隊實力強的，而且不光是聯邦（德國）甲級聯賽，C 級、甚至青少年組也一樣。不好的一點就是，小型一點的比賽，那些特別強的隊能把整個過程都背下來，包攬大部分獎項和獎金，比賽因此而變得無聊。弱小的隊或個人選手幾乎沒有甚麼機會獲得好名次。

團隊協商　一個團隊在比賽前就應當根據賽況佈置好戰術，上場後可看情況變化。預先就把某一個選手定為種子選手，其他隊友都要為他創造條件的方法並不合適，因為有可能這名選手剛好當天狀態不佳。比較好的做法是在比賽過程中再決定支持誰。

如果處於領先位置的一個組裏有一名或多名同隊的選手，那麼後面方陣中的隊友的任務就在於抑制方陣的前進，方法可以是佔據方陣前列（彎道前），通過減速抑制方陣的前進，或者更有效的是盡力破壞所有其他隊的選手的超車。此時，迅速跟上正在出擊的車手，貼上他們的後輪，不要領騎，直到他們靠攏領先的小組或重新被方陣吞沒。這種團隊策略要一直實行，直到有自己隊友的團體已形成無法超越的領先優勢。但是如果可以貼着對手超過有自己隊友的領先小組，那麼也可以自己決定是否出擊。重要的是，在有自己隊友的小組超車時，不要被自己人破壞掉。

衝刺準備　為了盡可能給某一名衝刺選手創造好的先決條件，一個團隊在階段性衝刺或終點前的衝刺前，要提前幾公里提高行駛速度，為超車做準備。為此，可以多名選手排成一排，全速前進。漸漸地，力氣耗盡的選手就被甩掉，最後只剩下最後啟動的人和衝刺能手。最後幾米再實行前面提到過的"開門關門"法，讓別的車手難以阻擋領先選手的勝利。如果兩個或三個同隊的選手同在一個超車小組裏，那麼最後幾公里，就由這幾名隊友交替出擊，直到其中一名隊友最終勝出。

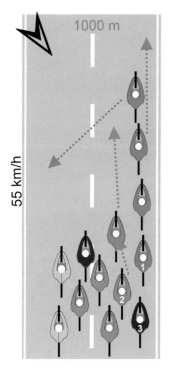
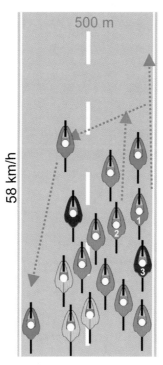
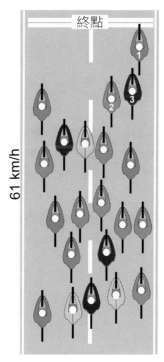

 風向

整隊快速前進，為衝刺做好完美準備。這樣一來，在接近終點時，哪怕對手此時開足火力，也無法與我隊爭鋒。

9.8 不同比賽類型中的戰術

繞場賽　繞場賽的參加人數往往比公路賽少，比賽中有好幾輪計分，按名次依次記 5、3、2、1 分，最後一輪計分翻倍。鑒於這種計分制度以及階段性勝利有獎的規則，繞圈賽的速度一般都很高。為了保持對比賽形勢的掌控，最好躋身方陣前部。

主集團人數較少的時候，可以在中間或尾部休息幾圈，因為以這種比賽速度一圈之內就能重新回到領先位置。缺乏戰術經驗的選手可以向衝刺型選手或繞場賽專項選手看齊。衝刺能力較差的選手可以在一個獎項過後或一次計分剛結束不久後，進行合理的出擊，爭取領先方陣好幾輪，多積攢一些計分，因為他們在激烈的衝刺時根本沒有得分機會。

從團隊戰術的角度看，繞場賽是很難的一種比賽形式。只有讓一名指導員在旁記錄分數，以便對大家的得分有個清楚的概念，才有可能讓更多的選手躋身前列。這時指導員要給出戰術指導，因為只有他才清楚所有選手的得分情況。選手和指導員之間的交流常常會用暗號或寫着秘密訊息的小黑板。

街道環行賽　街道環行賽，特別是短距離的比賽，其戰術與繞場賽相似。關鍵的團體超車，一般很少出現在比賽一開始，大部分是在中間時段，也有到了最後一圈才決定出擊的。

要讓一個小組順利運行，組成人數很關鍵，事實證明，約 8-10 人的大組，由於各人想法和利益不同，很少能夠順利衝破終點。人數越多，不想承擔領騎的人就相應增多，他們都想躲在該組的末尾，因此會阻礙整體的協作。一組 3-6 人為最佳。這類比賽中，也是在大獎過後開始出擊，會大有所為。

公路賽　公路賽起跑點的人數一般很多，因此為了在方陣四分五裂的時候不被甩掉，得爭取在有利的戰術位置佔據領先地位。主方陣常會被拆成多個小方陣，此時人數較多的團體也會有機會。高水平的

計時賽。

公路賽中，團隊戰術的運用十分關鍵。前文所講的關於風沿、風隊等戰術，對公路賽的意義尤其重大。

個人計時賽　個人計時賽中要注意的戰術規則比較少。最重要的一點是準確地分配自己的力量，不要功歸一簣。採用高踏頻（每分鐘 85-100轉）、高速比；少換擋，避免打亂節奏。每個風影（城牆、樹籬、樹木等）都要利用起來；過彎要走最佳線路。

要取得好成績，計時訓練非常重要，只有了解了自己的耐力極限值，才能在比賽中準確地找到能承受的極限速度，且不至於因負荷過度而引起成績倒退或甚至不得不中斷比賽。精神上的準備對計時賽非常重要（見第七章），心理上要接受比賽，對比賽的想法是正面的，必要時稍帶一些攻擊性，但根本上還是要達到一種放鬆的狀態。比賽過程中也要身（上身）心都保持放鬆。

團體計時賽 大部分計時賽要注意的特別事項都已在"個人計時賽"一小節中介紹了，而關於團體賽還有一些戰術需要補充。一個團體應由能力均等的選手組成，最好他們的身形也差不多。如果身高差異很大，要讓較矮的選手跟在較高的後面，除非矮個子選手比其他所有隊友都要強。換位(見"風隊"一小節)必須在訓練中練至完美境界，比賽中選手的排序也要和訓練中一樣。

每位選手都只領騎 20-30 秒，然後就沿着隊伍退到最後，換一位領騎。進入領騎位的選手絕對不能加速，否則被換下去的車手就很難重新跟上隊伍了。要獲得成功，保持速度均勻是重中之重。速度若是上下擺動，常會使隊裏最弱的選手體力消耗過度而被逼放棄。雖然一個隊只有三名選手也能取得好成績，但畢竟還是應儘量保持隊伍的完整性，全隊一起到達終點。訓練時，一個隊伍必須通過測試找到全隊的最大持續速度，以便在比賽中能精確地以此速行駛。

術 語 表

適應	身體對訓練刺激的適應過程。
有氧能量釋放	必須有氧氣參與完成的新陳代謝過程。
無氧能量釋放	沒有氧氣參與完成的新陳代謝過程。
比利時陣形	一種風中的陣形,主要用在比賽中,其間隊伍裏的所有選手或多或少都有在風影裏行進的機會。
脫水	騎車過程中由於身體水分流失而導致成績下滑。
動力學的	一類肌肉的工作方式,使關節活動時的物理運動(與靜力學的相對)。
單糖	複合碳水化合物的組成部分,可被小腸直接吸收。
酶	加速新陳代謝的蛋白質,有多種類型。
偏心受壓的	一種肌肉的工作方式,肌肉鬆弛變長(一定是動力學的)。
糖原	碳水化合物在體內的儲存形式(多糖,動物澱粉)。
強度	訓練負荷的程度,通過心率或身體感覺控制。
同心的	肌肉克服性的工作方式,通過收縮支撐負荷,肌肉會變短(動力學的)。
攣縮	肌肉收緊抽搐。
乳酸鹽	無氧有乳酸鹽能量釋放過程的產物,高負荷時會堆積,最終迫使停止負荷。
大循環	一個階段分期之內為期 4-8 週的週期。
最大心率	滿負荷狀態下的最高心率值。
最大攝氧量	滿負荷狀態下身體攝取的最高氧量。
多糖	由單糖複合組成的碳水化合物,吸收時需要進一步分解。
小循環	一週的訓練計劃。
微創	最小的創傷。
線粒體	細胞中的發電站。
動員	刺激(心理上的)。

肌肉收縮	肌肉縮在一起。
肌肉失衡	兩塊或兩組肌肉之間的平衡被打破,如腹肌與背肌。
踩踏技術	流暢的踩踏。
分期	把一年的訓練分成幾個大的階段,每個階段有一個特定的目標,要使身體達到或保持某種狀態。
主車團	由選手構成的方陣。
預防性的	提前預防的,多數是健康方面的預防措施。
再生	通過休養使身體恢復過來的過程,對訓練過程很重要。
恢復	一般疾病或受傷後身體重新恢復的過程。
休息	放鬆。
主動輪	後輪的單個齒輪圈。
平靜時的心率	完全安靜的狀態下最低的心率值,一般在早上測得。
組	間歇力量訓練中用來確定訓練規模的單位;一組由幾個重複的動作組成。
對酸的承受力	對因血液中乳酸濃度過高而產生的肌肉疼痛的忍耐力。
運動損傷	由重複的過大刺激引起的組織結構損傷。
運動受傷	突然的力量導致的受傷。
靜力的	沒有外部運動的,關節的角度不改變的(靜止的)。
新陳代謝	身體自身物質和營養物質進行化學轉換的全過程。
規模	訓練規模以行駛的距離或訓練的時間來計。
可視化	對一個動作過程的想像,屬於精神訓練的範圍。
重複	在間歇力量訓練中用來確定一個練習做一組需要反覆幾次的單位。
風沿	主要在比賽中,有風的情況下,形成於離風源較遠的一側街道,在風沿上排成一列行駛的車手獲得的風影面積大大減少。
檸檬酸循環	位於線粒體中的完成能量代謝的酶系統。

商務印書館 讀者回饋咭

　　請詳細填寫下列各項資料，傳真至 2565 1113，以便寄上本館門市優惠券，憑券前往商務印書館本港各大門市購書，可獲折扣優惠。

所購本館出版之書籍：＿＿＿＿＿＿＿＿＿＿＿＿＿＿＿＿＿＿＿＿＿＿＿＿

購書地點：＿＿＿＿＿＿＿＿＿＿＿＿　姓名：＿＿＿＿＿＿＿＿＿＿＿＿＿

通訊地址：＿＿＿＿＿＿＿＿＿＿＿＿﹒＿＿＿＿＿＿＿＿＿＿＿＿＿＿＿＿

電話：＿＿＿＿＿＿＿＿＿＿＿＿＿　傳真：＿＿＿＿＿＿＿＿＿＿＿＿＿＿

電郵：＿＿＿＿＿＿＿＿＿＿＿＿＿＿＿＿＿＿＿＿＿＿＿＿＿＿＿＿＿＿＿

您是否想透過電郵或傳真收到商務新書資訊？　1□是　2□否

性別：1□男　2□女

出生年份：＿＿＿＿＿＿＿年

學歷：1□小學或以下　2□中學　3□預科　4□大專　5□研究院

每月家庭總收入：1□HK$6,000以下　2□HK$6,000-9,999
　　　　　　　　3□HK$10,000-14,999　4□HK$15,000-24,999
　　　　　　　　5□HK$25,000-34,999　6□HK$35,000或以上

子女人數(只適用於有子女人士)　1□1-2個　2□3-4個　3□5個以上

子女年齡(可多於一個選擇)　1□12歲以下　2□12-17歲　3□18歲以上

職業：1□僱主　2□經理級　3□專業人士　4□白領　5□藍領　6□教師　7□學生
　　　8□主婦　9□其他

最常前往的書店：＿＿＿＿＿＿＿＿＿＿＿＿＿＿＿＿＿＿＿＿＿＿＿＿＿＿

每月往書店次數：1□1次或以下　2□2-4次　3□5-7次　4□8次或以上

每月購書量：1□1本或以下　2□2-4本　3□5-7本　4□8本或以上

每月購書消費：1□HK$50以下　2□HK$50-199　3□HK$200-499　4□HK$500-999
　　　　　　　5□HK$1,000或以上

您從哪裏得知本書：1□書店　2□報章或雜誌廣告　3□電台　4□電視　5□書評/書介
　　　　　　　　　6□親友介紹　7□商務文化網站　8□其他(請註明：＿＿＿＿＿＿＿)

您對本書內容的意見：＿＿＿＿＿＿＿＿＿＿＿＿＿＿＿＿＿＿＿＿＿＿＿＿
＿＿＿＿＿＿＿＿＿＿＿＿＿＿＿＿＿＿＿＿＿＿＿＿＿＿＿＿＿＿＿＿＿＿

您有否進行過網上購書？　1□有 2□否

您有否瀏覽過商務出版網(網址：http://www.commercialpress.com.hk)？1□有　2□否

您希望本公司能加強出版的書籍：1□辭書　2□外語書籍　3□文學/語言　4□歷史文化
　　　5□自然科學　6□社會科學　7□醫學衛生　8□財經書籍　9□管理書籍
　　　10□兒童書籍　11□流行書　12□其他(請註明：＿＿＿＿＿＿＿＿＿＿)

根據個人資料「私隱」條例，讀者有權查閱及更改其個人資料。讀者如須查閱或更改其個人資料，請來函本館，信封上請註明「讀者回饋咭-更改個人資料」

香港筲箕灣

耀興道 3 號

東滙廣場 8 樓

商務印書館 (香港) 有限公司

顧客服務部收